V

51326

MUSÉE

— DE —

PEINTURE ET DE SCULPTURE

VOLUME IX

PARIS. — IMPRIMERIE DE E. MARTINET, RUE MIGNON, 2

MUSÉE

DE

PEINTURE ET DE SCULPTURE

OU

RECUEIL

DES PRINCIPAUX TABLEAUX
STATUES ET BAS-RELIEFS
DES COLLECTIONS PUBLIQUES ET PARTICULIÈRES DE L'EUROPE

DESSINÉ ET GRAVÉ A L'EAU-FORTE

PAR RÉVEIL

AVEC DES NOTICES DESCRIPTIVES, CRITIQUES ET HISTORIQUES

PAR LOUIS ET RÉNÉ MÉNARD

VOLUME IX

PARIS

Vᵉ A. MOREL & Cⁱᵉ, LIBRAIRES-ÉDITEURS
RUE BONAPARTE, 13

1872

MUSÉE EUROPÉEN

SCULPTURE

LA SCULPTURE ANTIQUE

Winckelmann suppose que la sculpture a dû précéder la peinture, parce qu'il semble assez naturel d'exprimer des formes en pétrissant une matière molle ou en taillant une matière dure, tandis que, pour les rendre par un contour tracé sur une surface plate, il faut les concevoir indépendamment de leur solidité, ce qui suppose un certain degré d'abstraction. Cependant les anciens débris trouvés récemment sous le sol actuel de l'Europe, et appartenant à la période antéhistorique, qu'on nomme l'âge de la pierre, nous offrent à la fois des spécimens de sculpture et de dessin au trait. A ces époques où l'usage des métaux était encore inconnu, où l'homme n'avait pour armes et pour instruments que des éclats de silex, il s'en servait pour tailler des os dont il faisait des espèces de couteaux, et tantôt il donnait aux manches de ces couteaux des formes d'animaux, tantôt il traçait un contour sur la lame. Les ani-

maux ainsi représentés sur les objets trouvés jusqu'ici en France sont principalement des rennes, et comme il n'en existe plus dans nos climats depuis un temps qui remonte bien au delà des plus anciennes traditions, on peut juger à quelle antiquité il faut reporter l'origine des arts du dessin.

On n'a pas lieu de penser que l'apparition de l'art ait été très-postérieure aux premiers essais de l'industrie. Les peuplades les plus sauvages ont leurs fétiches grossièrement sculptés. L'art est l'expression d'une faculté intellectuelle inhérente à l'espèce humaine, et son développement, comme celui de toutes les autres formes de l'activité sociale, se rattache à la fois à des conditions de sol et de climat, aux aptitudes inégales des différentes races, et par-dessus tout à l'influence des idées morales et des formes politiques.

Le long des grands fleuves de l'Égypte et de l'Asie, sont nées les antiques monarchies qui répondent à l'enfance de la civilisation. Plus tard, autour du bassin de l'Archipel et de la Méditerranée, se sont développées les sociétés républicaines qui ont porté l'art à un si haut degré de perfection, et auxquelles se rattache toute la civilisation de l'Europe moderne.

L'Égypte, qui paraît avoir été le siége de la plus ancienne des sociétés civilisées, est couverte encore aujourd'hui de ruines imposantes, et la connaissance des caractères hiéroglyphiques permet désormais de distinguer les phases successives du développement de l'art égyptien. Malheureusement, à l'exception des pyramides que leur masse énorme a préservées de la destruction, il reste peu de monuments des premières dynasties. Ces monuments ne contiennent ni bas-reliefs, ni peintures symboliques, mais on possède des statues isolées de bois ou de pierre, qui datent de cette

époque primitive, et dont quelques-unes ont figuré à l'exposition universelle de 1867. Il y a dans l'exécution de ces statues une grande recherche de la réalité, et rien n'annonce encore les types hiératiques des monuments de la haute Égypte, qui appartiennent à une époque postérieure.

La sculpture égyptienne n'a donc pas commencé, comme on l'a cru longtemps, par le symbolisme religieux, mais par l'étude et l'imitation des formes réelles. Son développement s'arrêta quand elle fut parvenue à traduire chaque ordre de fait par un type, c'est-à-dire par une formule générale exprimant les caractères distinctifs de chaque chose. Ces types généraux furent consacrés par l'autorité et fixés par la tradition. La sculpture fut, pour la caste sacerdotale, une sorte de langue visible, destinée à fixer la pensée sur la pierre. C'était moins un art qu'une écriture monumentale et symbolique dont les mots sont des formes, et où chaque représentation d'une même forme semble avoir été exécutée d'après un modèle unique. Dans cette période qui répond au second empire égyptien, et qui commence à l'expulsion des pasteurs, la sculpture fut employée principalement à traduire des symboles religieux, ou à consacrer le souvenir des actions des rois. Des bas-reliefs polychromes, relevés en bosse dans le renfoncement de la pierre, ornent à profusion les murs et les colonnes des palais et des temples. Les statues, exécutées en pierre très-dure, ont un caractère architectonique et des dimensions souvent colossales. La proportion des membres est observée avec une précision mathématique, les détails sont sacrifiés aux grandes lignes, mais les formes sont plutôt géométriques qu'organiques. Les figures d'animaux sont rendues avec plus de vie et de profondeur que la figure humaine. Dans les sphinx et

autres créations hybrides, formées par l'association de types hétérogènes, on reconnaît moins un produit de l'imagination que l'expression symbolique d'une idée.

Si de l'Égypte, qui offre le type complet de l'art sacerdotal, on passe à l'Assyrie et à la Perse, on y trouve les monuments d'une civilisation puissante, mais ce n'est plus une monarchie théocratique, c'est une monarchie militaire et féodale. Dans les bas-reliefs qui décorent les immenses palais de Tchil-Minar et de Nascki-Roustam, comme dans les sculptures du même style qu'on a retrouvées récemment à Mossoul et à Khorsabad, la symbolique religieuse tient très-peu de place. Les sujets qu'on y voit le plus souvent reproduits sont des expéditions guerrières, des chasses royales, et d'interminables processions de courtisans solennels. Le roi, beaucoup plus grand que les autres figures, comme dans les bas-reliefs égyptiens, terrasse gravement ses ennemis, ou combat des griffons ou des bêtes féroces. Les nombreux monuments qui nous restent de la sculpture assyrienne et persane, appartiennent à un art très-avancé ; le dessin en est ferme ; les figures d'animaux sont rendues, comme en Égypte, avec une remarquable netteté. Mais la dureté des lignes, les formes trapues et accentuées, attestent partout que chez ces races, à la fois guerrières et serviles, c'est le culte de la force qui domine et non le vrai sentiment de la beauté. Ce sentiment ne peut se produire que chez un peuple libre. En Grèce, la religion n'était pas, comme en Égypte, le patrimoine d'une caste, le gouvernement n'était pas, comme en Asie, une autorité extérieure. Les Grecs seuls ont su rendre la forme humaine dans sa perfection idéale, parce que, chez eux, la religion et la politique avaient pour base une conscience profonde de la dignité humaine.

L'Égypte et l'Afrique avaient atteint l'apogée de la civilisation, quand la Grèce en était encore à l'état patriarcal. On peut supposer que les Grecs reçurent, de peuples plus anciens qu'eux, les premiers éléments de leur civilisation. Cependant, aux légendes qui parlent de statues consacrées par Kadmos, par les Danaïdes, par Kekrops, on peut opposer d'autres légendes qui attribuent l'invention de la plastique à Héphaistos, à Prométhée ou à Dédale. Ces traditions contradictoires n'ont pas plus d'autorité les unes que les autres, et sont toutes d'une époque récente. Homère ne parle pas de colonies égyptiennes ou asiatiques. Si on trouve dans ses poëmes quelques allusions à des ouvrages de sculpture, elles sont très-vagues et plus fantastiques que réelles. Les lions de Mykenes, qui sont les plus anciennes statues trouvées en Grèce, ressemblent aux sculptures assyriennes. On n'a pas d'autre monument de la statuaire qui puisse être rapporté à l'âge héroïque.

A cette époque primitive, les Dieux, c'est-à-dire les puissances cachées de la nature, étaient adorées dans leurs manifestations visibles, le ciel, la terre, les astres, les fleuves. Pour rappeler que tel lieu était consacré à telle divinité, on élevait un poteau de bois avec un pilier de pierre, non pas comme une représentation du Dieu, mais comme un signe de sa présence. Il ne fallait pas beaucoup d'effort pour tailler le haut du poteau en forme de boule ressemblant grossièrement à une tête : on passait ainsi graduellement des formes symboliques aux formes imitatives. Au-dessus d'un pilier représentant une divinité guerrière, on plaçait un casque ; si c'était une Déesse, on l'entourait d'une étoffe précieuse figurant une robe. Quelques-uns de ces témoignages de la piété primitive restèrent debout jusqu'aux derniers temps du polythéisme. Aux carrefours des

chemins, à l'angle des champs, on élevait des bornes consacrées à Hermès, Dieu des routes et des limites ; de là vient que ces grossiers simulacres sont généralement appelés des hermès. L'art du potier, cultivé de très-bonne heure en Grèce, multiplia les figurines de terre cuite, moins pour l'usage des temples que pour le culte domestique et les tombeaux. En même temps, le goût des belles armes donna une grande impulsion à la ciselure des métaux, et la découverte de la fonte en forme, attribuée à Rhœcos de Samos et à son fils Théodore, fut d'un grand secours à la technique de la statuaire.

Mais rien ne contribua plus aux progrès rapides de cet art que l'usage qui s'établit de consacrer les statues des athlètes vainqueurs à Olympie. L'étude du nu devint la première et indispensable éducation des sculpteurs, et les gymnases qui s'étaient multipliés dans toute la Grèce, depuis la conquête des Doriens, leur fournissaient toujours de nouveaux sujets d'observations et d'études. Au lieu de reproduire sans cesse des types consacrés, les artistes cherchaient à reproduire les formes multiples de la beauté humaine ; c'est surtout par des représentations d'athlètes que s'illustrèrent les écoles doriennes d'Argos, d'Egine, de Sikyone. Quant aux antiques images des Dieux, consacrées par la vénération publique, quand on était obligé de les réparer ou même de les renouveler, on tâchait d'imiter autant que possible celles que le peuple était habitué à voir ; c'est ce qui donna l'idée d'ajouter à des corps de bois revêtus de riches étoffes, des têtes, des pieds et des mains de marbre ou d'ivoire ; les figures de ce genre se nommaient acrolithes. Puis on remplaça les étoffes elles-mêmes par des plaques de métal, ce qui donna naissance à la toreutique, branche importante de la statuaire grecque qui se

mariait avec l'architecture polychrome des temples, et dont il ne nous reste malheureusement aucun vestige.

La sculpture était déjà sortie de l'enfance lorsqu'eut lieu l'invasion des Perses en Grèce. On n'a pas assez remarqué que cette invasion avait eu le caractère d'une guerre religieuse. La religion des Perses, comme celle des Juifs, qui s'en rapproche beaucoup, était essentiellement iconoclaste. Les malédictions prononcées à chaque page de la Bible contre les idoles, le zèle iconoclaste des empereurs chrétiens, des musulmans, des premières Églises réformées, aident à comprendre l'acharnement avec lequel l'armée des Mèdes se rua sur les temples de la Grèce. Les Grecs, victorieux, décidèrent d'abord qu'on ne les relèverait pas, et que ces ruines resteraient comme un témoignage de la fureur sacrilége des barbares, mais cette résolution fut bien vite abandonnée. Dans sa reconnaissance pour les Dieux qui l'avaient préservée de la servitude, la Grèce éleva partout leurs images et se couvrit de temples et de statues. La destruction tant déplorée de ces simulacres imprima un immense élan pour la sculpture. Il fallait tout renouveler à la fois, et cela juste au moment où l'art, mûri par l'étude de la nature, entrait en pleine possession de lui-même. C'est à cette époque qu'on rapporte les marbres éginétiques, le plus beau monument qui nous reste de la sculpture dorienne. Ces marbres, qui ornaient les deux frontons d'un temple, sont aujourd'hui dans la glyptothèque de Munich.

Athènes, qui avait plus souffert de l'invasion que tout le reste de la Grèce, eut aussi la part principale dans la victoire, et conquit bientôt après une suprématie encore plus éclatante dans la sphère de l'intelligence. Les principes de liberté et d'égalité qui formaient le fond de la morale so-

ciale des Grecs, furent appliqués sous la démagogie de Périclès, avec une audace que les plus hardis novateurs modernes n'oseraient pas rêver. C'est à cette époque que les lettres et les arts arrivèrent en Grèce à leur plus haute perfection. La guerre médique ayant été à la fois nationale et religieuse, ce double caractère dut se reproduire dans le grand mouvement artistique qui suivit la victoire. Pour remplacer les anciens sanctuaires détruits par les barbares, on éleva successivement les temples de Thésée, d'Athènè Polias, de Poséidon et de Pandrose. Les architectes Ictinos et Callicrate construisirent le Parthénon ou temple de la Vierge, sur le plateau de l'acropole, à l'entrée de laquelle Mnesiklès éleva les Propylées. Phidias, à qui l'amitié de Périclès fit donner par le peuple la direction des travaux d'art, confia l'exécution des sculptures extérieures du Parthénon à d'autres sculpteurs, dont plusieurs, comme Alcamène, étaient plutôt ses rivaux que ses élèves, et se réserva l'œuvre la plus importante, la grande statue d'or et d'ivoire de la Déesse.

Cependant la faction aristocratique, hostile à Périclès, finit par susciter des embarras à Phidias qui fut obligé de quitter Athènes. On a même dit qu'il était mort en prison ; mais Emeric David a montré l'invraisemblance de cette assertion, contredite par le scoliaste d'Aristophane, et que Plutarque a eu tort d'accueillir. Phidias se retira en Élide, où il fit, pour le temple de Zeus, à Olympie, le fameux colosse d'or et d'ivoire qui, dès son apparition, fut salué par l'admiration unanime des Grecs comme le chef-d'œuvre de la statuaire. Malgré le temps qu'exigeaient ces grands ouvrages de toreutique, et le soin qu'il donnait à l'exécution des détails, Phidias fit un grand nombre de statues, parmi lesquelles on cite un acrolithe d'Athènè guerrière, pour les

Platéens une autre Athênê, qu'on surnomma la belle, pour l'île de Lemnos, et le grand colosse d'Athênê protectrice, placée entre les Propylées et le Parthénon, et dominant tous les monuments de l'acropole. Outre la science de perspective nécessaire surtout dans des statues colossales, ce qui caractérisait les œuvres de Phidias, d'après le témoignage des anciens, c'était l'élévation du sentiment religieux. Il est vrai que l'immense réputation de Phidias était fondée principalement sur les ouvrages de toreutique qui ne nous sont pas parvenus, mais les frontons et la frise du Parthénon, exécutés sous sa direction, et probablement d'après ses dessins, lui appartiennent au même titre que les chambres et les loges du Vatican appartiennent à Raphael.

L'école de Sikyone et d'Argos, qui avait précédé l'école attique, arriva en même temps qu'elle à son apogée, mais tandis que Phidias faisait surtout des Dieux, Polyklète, bien qu'il soit l'auteur d'une célèbre statue colossale d'Hèrè, se distinguait surtout par des statues d'athlètes en bronze. Son *doryphore*, ou porte-lance, devint le canon, c'est-à-dire la règle et le type des plus belles proportions du corps humain. C'est à lui que Pline attribue ce principe, absolument inconnu à l'art égyptien, et qui donne tant de vie aux statues grecques, de faire porter le corps principalement sur une jambe. On disait dans l'antiquité que Phidias était sans rivaux dans la représentation des Dieux, mais que Polyklète savait mieux faire les hommes. Myron d'Eleuthère s'attacha plus exclusivement encore à rendre la vie par les formes. Quoiqu'on cite les statues d'Hèraklès, de Zeus et d'Athênê, qu'il avait faites pour les Samiens, il dut surtout sa réputation à des statues d'animaux et à des représentations d'athlètes de bronze, comme son *Coureur* et son *Discobole*.

1.

Phidias et Polyklète représentent dans la statuaire, comme Sophocle dans le drame, le point culminant de l'art; cependant on ne peut pas dire qu'aussitôt après eux il commence à décroître. Scopas, Praxitèle et Lysippe lui ouvrent des voies nouvelles; de même qu'Euripide, à qui on peut les comparer, ils s'efforcent de rendre les aspects mobiles et changeants de la vie. Le groupe des Niobides, qu'on attribue tantôt à Praxitèle, tantôt à Scopas, est un exemple de cet effort pour fixer dans le marbre des sensations fugitives; comme l'effroi et la douleur. Dans les représentations d'Aphrodite, d'Eros, de Dionysos, sujets favoris de cette nouvelle école, la gravité du sentiment religieux fait place à un caractère de beauté moins sévère. Lysippe cherche à donner plus d'élégance aux formes en augmentant la longueur des membres et en diminuant les proportions de la tête, en même temps que par une étude plus raffinée des détails, il tend à substituer les représentations individuelles aux types généraux de la beauté athlétique. Le moulage en plâtre, inventé par Lysistrate de Sikyone, frère de Lysippe, contribue à pousser de plus en plus la sculpture dans la voie du portrait.

La phase décroissante de l'art commence avec la domination macédonienne, aussitôt après la chute de la liberté grecque. Cependant, la puissante impulsion imprimée à l'art pendant la grande période républicaine devait se faire sentir longtemps encore; et la conquête d'Alexandre, en répandant la civilisation grecque en Égypte et en Asie, ouvrait un champ nouveau à l'activité des artistes. Pour les populations helléniques de l'Asie Mineure qui avaient presque toujours été soumises aux Perses, la conquête macédonienne était une délivrance. Il se forma des écoles d'art à Pergame, à Éphèse et dans d'autres villes asiatiques; une des plus florissantes fut celle de Rhodes, et il faut remar-

quer que les Rhodiens conservèrent longtemps leurs institutions républicaines, et défendirent énergiquement leur liberté contre les successeurs d'Alexandre. Le chef-d'œuvre de la sculpture expressive, le groupe de Laocoon et ses fils est dû à des artistes rhodiens. Le taureau Farnèse appartient aussi à l'école de Rhodes. La défaite des Galates par les Grecs du royaume de Pergame fournit à Pyromachos le sujet de plusieurs statues de bronze, dont le marbre connu sous le nom du *Gladiateur mourant*, et le groupe intitulé *Arria et Pœtus*, sont probablement des imitations. La statue signée du nom d'Agasias d'Éphèse, et vulgairement appelée le *Gladiateur combattant*, paraît avoir fait partie d'un groupe représentant aussi quelque scène de combat.

Nos documents sur l'histoire de l'art antique sont si incomplets qu'on est obligé d'y suppléer par des inductions assez arbitraires. Si l'inscription trouvée avec la Vénus de Milo en désigne l'auteur, on ne peut le faire vivre qu'au temps des Séleucides; cependant l'œuvre, considérée en elle-même, semble appartenir au siècle de Périclès. Il se peut d'ailleurs que l'art antique ait eu comme l'art moderne des alternatives d'affaissement et de réveil. C'est à une sorte de Renaissance de ce genre qu'on place les deux Cléomènes, dont l'un a fait la Vénus de Médicis, l'autre le Germanicus, Apollonios fils de Nestor, auteur du Torse du belvédère, l'Athénien Glycon, auteur de l'Hercule Farnèse, qu'on croit imité de Lysippe.

Après la conquête de la Grèce et de l'Asie Mineure, les Romains, qui faisaient du pillage la conclusion inévitable de toutes leurs victoires, transportèrent en Italie tous les trésors de l'art grec, et les artistes qui avaient suivi en exil les chefs-d'œuvre de leur patrie en multiplièrent les copies en

donnant quelquefois aux divinités les traits des empereurs, des membres de leur famille ou de leurs favoris. Quant au style particulier de l'art à l'époque romaine, on en trouve des exemples dans les bas-reliefs de la colonne Trajane et dans les statues des Césars et des Antonins. Mais aussitôt après cette période très-féconde, quoique peu originale, l'art s'affaisse tout à coup sous la dynastie syrienne, en même temps que les religions de l'Orient envahissent l'empire. La sculpture avait pu, en se nourrissant des traditions du passé, survivre à la liberté républicaine, elle ne survécut pas au polythéisme. Sous le règne de Constantin, la décadence fut complète, elle devint définitive sous Théodose, quand la proscription de l'ancienne religion entraîna la destruction générale des temples et des statues dans toute l'étendue de l'empire. Les barbares achevèrent cet immense désastre, et l'art ne sortit de ses ruines qu'après un sommeil de mille ans.

NOTICE DES PLANCHES

ZEUS.

JUPITER DU VATICAN.

Pl. 1.

Zeus, le Jupiter des Latins, est l'éther lumineux et fécond, principe de la vie et de l'ordre universel, père des Dieux et des hommes. Comme l'air vital pénètre toutes choses, Zeus est l'harmonie générale du monde et le lien des sociétés humaines ; il est le gardien des traités qui se jurent à la face du ciel, le principe de la justice, impartiale comme la lumière ; le protecteur des suppliants et des pauvres, de ceux qui n'ont que le ciel pour abri. Quand les Grecs voulurent traduire par l'art le type de ce Dieu, tel qu'il existait dans la religion populaire et dans les poëtes, ils s'attachèrent à exprimer l'idée d'une force calme, d'une loi modératrice, d'une providence active. Cette conception idéale, dont le Zeus de Phidias à Olympie passait pour la représentation la plus parfaite, se retrouve à différents degrés dans celles qui ont échappé à la destruction. Le Jupiter du Vatican est une des plus célèbres. Il est assis sur un aigle, le haut du corps nu, tenant d'une main un sceptre, de l'autre la foudre. Ces attributs rappellent le rôle physique du Dieu du ciel qui réside, selon Homère, au sommet de l'Olympe, dans l'éther et les nuées.

HÈRÈ.

JUNON DU VATICAN.

Pl. 2.

A l'éther, à l'air supérieur, manifestation apparente de Zeus, est naturellement associée à titre de sœur et d'épouse, Hèrè, l'air inférieur humide et brumeux. A chaque printemps, des fêtes, appelées Hiérogamies, rappelaient cette union sacrée, source de toutes les productions terrestres. Aussi Hèrè est-elle considérée comme la protectrice des unions chastes, du mariage grec substitué à la polygamie patriarcale. L'art grec s'est attaché à rendre ce rôle moral qui fait d'Hèrè le lien de la famille, comme Zeus est le lien de la cité. Une majesté douce et grave, une irréprochable pureté de formes, de grands yeux aux vagues regards, caractérisent ce type de l'épouse, fixé par Polyclète, et se retrouvant dans les rares statues qui nous restent d'Hèrè. Celle que représente notre gravure, et qui a passé du palais Barberini dans les galeries du Vatican, est regardée comme une imitation d'une statue colossale faite par Praxitèle pour les Platéens. Elle est debout et vêtue d'une tunique talaire recouverte d'un peplos richement drapé. La tête est une restauration antique ; le bras droit, l'avant-bras gauche et l'extrémité des pieds sont modernes.

ATHÉNÉ.

PALLAS DE VELLETRI (MUSÉE DU LOUVRE).

pl. 3.

Pallas Athéné, appelée par les Étrusques Mnerfa, d'où les Latins ont fait Minerve, est la fille de Zeus; l'énergie lumineuse du ciel qui se révèle dans l'éclair après l'évaporation des eaux, ce que la langue mythologique exprime en la faisant naître tout armée de la tête de Zeus, après l'absorption de Métis, fille de l'Océan. A ce double caractère physique, force et clarté, répond sa double fonction sociale, puissance guerrière et raison pratique ; elle protége les cités du haut des citadelles, et préside aux discussions pacifiques de l'Agora. Son principal attribut est l'égide aux franges de serpent, avec la tête de Gorgone, double allégorie des nuages d'où s'échappent les éclairs. Même dans la paix, elle garde ses armes. Ses cheveux sont rejetés sans art derrière son casque ; sa beauté grave dédaigne la parure et même le sourire. La tunique longue, le péplos aux plis épais, composent son costume sévère qui laisse à peine deviner les formes. Les traits principaux de ce type, fixé par Phidias, se retrouvent dans la Pallas de Velletri et dans d'autres excellentes statues de cette Déesse, symbole admirable de la vie active des républiques grecques.

APOLLON.

APOLLON DU BELVÉDÈRE (MUSÉE PIO CLEMENTIN).

APOLLON MUSAGETE (VATICAN).

Pl. 4 et 5.

Apollon est le plus beau des fils de Zeus, la plus brillante des puissances célestes. Son caractère solaire, bien qu'il semble voilé quelquefois par les formes humaines de la poésie héroïque, peut seul expliquer la diversité de ses attributs moraux qui se rattachent tous à l'idée de lumière. C'est le Dieu toujours jeune, l'archer aux flèches d'or, qui frappe de loin, celui qui blesse et qui guérit, le chasseur et le médecin, le vainqueur des fléaux et des terreurs nocturnes. C'est le prophète qui éclaire tout devant lui, le grand poëte du ciel qui brille dans les harmonies du jour. Comme vainqueur des ténèbres et des forces malfaisantes, il tient l'arc à la main et rejette sa chlamyde dans l'orgueil de la victoire ; c'est dans ce caractère que le représente la plus célèbre de ses statues, l'Apollon du Belvédère ; près de lui est un tronc d'arbre où s'enlace le serpent Pytho, allégorie des nuages noirs et des marais méphitiques desséchés par ses rayons. Comme principe de l'inspiration poétique, couronné de lauriers et vêtu de la longue robe de Kitharède, il conduit le chœur dansant des Muses aux accords mélodieux de sa lyre d'or. C'est ainsi qu'il est représenté dans la statue intitulée *Apollon musagete*, imitée selon les uns d'un original de Timarchidès, selon les autres d'un original de Scopas.

ARTÉMIS.

DIANE A LA BICHE (LOUVRE).

DIANE DE GABIE (LOUVRE.)

Pl. 6 et 7.

Artémis, la Diane des Latins, est une Déesse lunaire; c'est le type féminin qui répond à Apollon, mais elle ne lui est associée qu'à titre de sœur; leurs affinités ne pouvaient être exprimées par un mariage, puisque le soleil et la lune ne sont jamais ensemble. Quoique la lune ne produise rien par elle-même, ses phases amènent le développement des germes et la croissance des êtres vivants; aussi, Artémis, quoique vierge, préside à l'accouchement des femmes et à l'éducation des jeunes gens. La ressemblance du croissant de la lune avec un arc d'or a fait regarder Artémis comme une chasseresse; ses attributs ordinaires, l'arc, le carquois, le flambeau, rappellent à la fois la lumière et la chasse. Ses formes élégantes et sveltes en font le type de l'énergie active de la jeunesse. On ignore par qui ce type a été fixé dans l'art, mais il est réalisé d'une manière admirable dans la Diane à la biche du Louvre, vêtue de la courte chemise dorienne, les jambes et les bras nus, comme les filles de Sparte, marchant à grands pas dans un mouvement très-animé, et comme aspirant l'arome des forêts. Auprès d'elle court la biche sacrée aux cornes d'or, allusion au croissant de la lune. Une autre célèbre statue du Louvre, la Diane de Gabies, est également vêtue d'une chemise courte et tient d'une main l'agrafe de son manteau; mais comme elle

n'a d'ailleurs aucun attribut distinctif, Ottfried Müller suppose qu'elle représente plutôt une nymphe d'Artémis que la Déesse elle-même.

DÉMÉTER ET KORÉ.

CÉRÈS BORGHÈSE (LOUVRE). — JULIE EN CÉRÈS (LOUVRE).

Pl. 8 et 9.

Les Grecs associaient dans un même culte deux Déesses, la mère et la fille, Déméter et Koré ou Perséphoné, appelées par les Latins Cérès et Proserpine. Déméter, la terre productrice, mère de la vie organisée, est en même temps la législatrice des hommes, car le travail agricole est le principe de toute civilisation. Sa fille Koré, la végétation, qui revient tous les ans du royaume souterrain d'Aidès à la lumière du ciel, est le symbole éclatant de la vie éternelle de l'âme. Il y a dans nos musées un grand nombre de statues mutilées auxquelles on a donné, en les restaurant, les attributs de Déméter; des pavots et une couronne d'épis; mais les véritables statues de cette Déesse sont très-rares, et elle nous est surtout connue par des peintures d'Herculanum. Dans la Cérès Borghèse, dont nous donnons ici la gravure, une partie de la couronne d'épis est antique, mais les formes semblent trop jeunes pour convenir à Déméter, qui est le type de la maternité; on peut donc croire, avec Clarac, que c'est plutôt une statue de Koré, car les deux grandes Déesses de l'agriculture avaient les mêmes attributs. Le haut de la

couronne, les deux avant-bras et les deux pieds sont des restaurations modernes.

Une autre statue du Louvre, dont le costume est le même, quoique disposé autrement, a été intitulée *Julie en Cérès*, parce que la tête, couronnée d'épis, a paru ressembler aux médailles de la fille d'Auguste. La même jeunesse de formes, qui nous a fait voir dans la Cérès Borghèse une représentation de Korè se retrouve dans la Livie en Cérès. Cette statue est d'une parfaite conservation.

HISTIÈ.

VESTALE OU PUDICITÉ. — JULIA PIA.

Pl. 10 et 11.

Histiè, en latin Vesta, est le centre immobile, la terre, considérée comme base de toutes choses, l'autel de pierre où brûle éternellement le feu sacré; aussi est-elle invoquée au commencement et à la fin de tous les sacrifices. Le foyer sur lequel on répandait les libations au commencement des repas donnait à chaque demeure le caractère d'un temple. Aussi le culte d'Histiè a-t-il conservé quelque chose d'intime comme le foyer domestique. Ses images étaient fort rares. Dans les monnaies et les bas-reliefs, où l'on peut la reconnaître avec certitude, elle a pour unique attribut un long voile qui couvre le dessus de la tête et enveloppe en partie la tunique. La statue du musée de Florence, dans laquelle on voit, soit une allégorie de la pudeur, soit la représentation d'une vestale, peut tout aussi bien être regardée comme l'image de la déesse elle-même.

Une autre statue, également enveloppée d'un long voile, présente les traits de Julia Pia, femme de Septime Sévère. Comme l'exécution des draperies est très-supérieure à celle de la tête, on peut supposer qu'un artiste de cette époque où la décadence était déjà sensible, a retouché la tête d'une ancienne statue d'Histié pour lui donner la ressemblance de l'impératrice.

HERMÈS.

LANTIN OU ANTINOUS DU BELVÉDÈRE.

CINCINNATUS OU JASON. — GERMANICUS. — ANTINOUS.

Pl. 12 à 15.

Hermès, qui répond à la fois au Terminus et au Mercure des Latins, est l'intermédiaire universel entre le ciel et la terre, entre le jour et la nuit, entre la vie et la mort, entre les mâles et les femelles; le grand interprète, le messager des Dieux, la parole divine, le lien entre les hommes, le Dieu des traités, des échanges, des routes, des places publiques et des gymnases. Après les grossiers simulacres qui servaient de bornes aux champs, Hermès fut représenté sous les traits d'un homme dans la force de l'âge; mais, dans la grande période de l'art, il perd sa barbe et devient le type accompli de l'éphèbe, le passage entre l'adolescence et la maturité, le patron des luttes de la palestre, des exercices du corps et de l'esprit; svelte, agile et nerveux, ses traits annoncent la finesse et la raison, son attitude est celle d'un athlète au repos, d'un coureur prêt à partir, ou

d'un orateur. Parmi ses principales statues, on peut citer l'Antinoüs du Belvédère ou Lantin, dans lequel Visconti a reconnu un Hermès. Le prétendu Germanicus du Louvre est un personnage inconnu figuré en Hermès, Dieu de l'éloquence. A ses pieds est une tortue, attribut d'Hermès, sur laquelle est le nom du sculpteur Cléomène. Une autre statue du Louvre, qu'on nommait Cincinnatus, dans le temps où l'on voyait des Romains partout, et qu'on appelle aujourd'hui Jason, paraît être un Hermès s'apprêtant à la course. On peut voir dans l'Antinoüs du Capitole un Hermès Ἐριούνιος, auquel l'artiste a donné quelques traits de ressemblance avec le favori d'Hadrien.

HERMÈS ET HÈPHAISTOS.

MERCURE ET VULCAIN.

Pl. 16.

Les énergies du feu sont personnifiées dans le Dieu de Lemnos et de Samothrace, appelé par les Latins Vulcanus, par les Grecs Hèphaistos, c'est-à-dire celui qui brûle sur le foyer. Dans la légende de ce Dieu précipité du ciel, on reconnaît la foudre qui tombe sur la terre; ses jambes torses rappellent les lignes anguleuses de la foudre. Mais l'art ne pouvait conserver ces formes symboliques. Alcamène avait représenté Hèphaistos légèrement boîteux, sans que ce défaut, dit Cicéron, lui ôtât rien de sa beauté. Dans quelques bas-reliefs, il est vêtu d'une tunique de forgeron et coiffé du bonnet conique; dans le groupe du Louvre il est

associé à Hermès, d'après les mystères de Samothrace; et tous deux sont nus. Hermès est caractérisé par le caducée, allégorie des nuages du crépuscule; Héphaistos, par la hache qui fait jaillir l'éclair du ciel, allusion à la naissance d'Athènè. Faute d'avoir compris ces attributs, au lieu de reconnaître dans ces deux statues l'association si naturelle du commerce et de l'industrie, on les avait d'abord prises pour Oreste et Pylade, et le sculpteur chargé de les restaurer a cru devoir placer une lettre dans la main de l'une d'elles, quoique l'écriture fût inconnue à l'époque héroïque.

ARÈS.

ACHILLE BORGHÈSE.

Pl. 17.

Il est vraisemblable qu'Arès, appelé par les Latins Mamers, Mavors ou Mars, représentait dans le naturalisme primitif les tempêtes de l'atmosphère; mais chez un peuple belliqueux comme les Hellènes, le principe de la lutte entre les éléments devait se traduire par l'image de la guerre entre les hommes. Arès fut donc pour les artistes comme pour les poëtes le type idéal du guerrier, et n'eut pas d'autre attribut que ses armes de guerre, ce qui jette quelque incertitude sur son expression dans l'art. Il peut être facilement confondu avec un héros, Achille par exemple. Ainsi la célèbre statue du Louvre intitulée Achille Borghèse doit être prise bien plutôt pour la représentation d'Arès. L'anneau qui entoure la jambe droite, au-dessus de la cheville,

rappelait à Winckelmann l'Arès enchaîné de Sparte. Visconti crut y voir une défense pour le talon d'Achille qui n'avait pas été trempé dans le Styx ; mais cette explication est bien subtile et repose sur une légende qui n'était ni fort ancienne, ni fort accréditée. On aurait dû s'en tenir à l'opinion de Winckelmann.

En examinant de près cet anneau, on y voit la trace d'une chaîne de métal. L'idée d'enchaîner la statue d'un Dieu est tout à fait dans le génie de la religion grecque. Les Athéniens représentaient la Victoire sans ailes pour la fixer parmi eux ; de même on enchaînait la statue du Dieu de la guerre pour maintenir la paix. Cette statue remarquable par la simplicité des formes n'a de moderne que l'avant-bras gauche.

ARÈS ET APHRODITE.

MARS ET VÉNUS (MUSÉE DE FLORENCE).

PERSONNAGES ROMAINS EN MARS ET VÉNUS (LOUVRE).

Pl. 18 et 19.

D'après la théogonie d'Hésiode, de l'union d'Arès et d'Aphrodite naquit Harmonia. Une autre tradition, consignée dans l'Odyssée, donne Hèphaistos pour époux à Aphrodite, dont l'union avec Arès n'est plus qu'un adultère. Il y a en effet quelque chose d'anormal dans l'alliance de la guerre avec la paix, compagne naturelle de l'industrie. Les anciens voyaient cependant un symbole religieux dans cette alliance des principes contraires qui produit l'harmonie uni-

verselle. Un groupe du musée de Florence est l'expression de ce symbole. La Déesse, dont la tête et le corps sont antiques, rappelle par son costume et son attitude la Vénus de Milo. Dans la figure d'Arès, le tronc seul est antique.

Il y a au Louvre un groupe analogue; mais les têtes sont évidemment des portraits. Les Romains regardaient Mars et Vénus comme les auteurs de leur race, et sous l'époque impériale, on donnait souvent aux Dieux les traits des empereurs. La figure de femme qu'on croit représenter Faustine a l'attitude de la Vénus de Milo, mais elle est entièrement vêtue. Quant au personnage placé à côté d'elle, il ressemble moins à Marc-Aurèle qu'à Hadrien; mais ce qui est très-remarquable, c'est qu'il a le même mouvement que l'Achille Borghèse, nouvelle preuve que ce prétendu Achille est une statue d'Arès.

APHRODITÉ.

VÉNUS DE MILO. — VÉNUS D'ARLES. — VÉNUS DE LONDRES

VÉNUS DE MÉDICIS. — VÉNUS DU CAPITOLE.

VÉNUS ACCROUPIE. — VÉNUS CALLIPYGE.

VÉNUS GÉNITRIX. — MAMMÉE.

Pl. 20 à 28.

Aphrodité, la Vénus des Latins, est la personnification la plus générale du principe féminin dans l'univers; elle réunit dans un même symbole les idées de beauté, de volupté et de

maternité, idées inséparables dans la nature des choses, mais qui font naître dans l'esprit des impressions bien différentes, les unes graves, les autres sensuelles. Cette variété d'aspects se traduit dans les représentations d'Aphrodité, qui peuvent se ramener à trois classes. L'Aphrodité victorieuse, l'attraction universelle, qui soumet tous les êtres par l'irrésistible puissance de sa beauté, se présente avec le caractère d'une héroïne, et quelquefois avec des attributs guerriers, fière, à demi nue, le pied posé, soit sur un casque en souvenir de sa victoire sur le Dieu de la guerre, soit sur un rocher ou sur une sphère, en signe de domination sur le monde. La fameuse statue trouvée à Milo, en 1820, est la plus parfaite des représentations de cette classe. On a trouvé près d'elle une main tenant une pomme, restauration de l'époque romaine, et une plinthe portant un nom mutilé,... *idès d'Antioche sur le Méandre*. On ignore si cette statue faisait partie d'un groupe, comme la Vénus de Capoue, qui est presque semblable. La Vénus d'Arles et la Vénus du musée britannique, dont nous donnons les gravures, sont des variantes du même type. Les bras de ces deux statues sont des restaurations modernes.

Comme fille de l'écume et symbole de l'énergie féconde des eaux, Aphrodité est entièrement nue ; elle était ainsi représentée sur un des frontons du Parthénon, parmi les divinités marines ; c'est donc à tort qu'on regarde cette nudité absolue comme une innovation de la seconde école attique. La Vénus du Capitole et la Vénus de Médicis sont des imitations libres d'un chef-d'œuvre de Praxitèle qui ornait le temple de Cnide. La première est d'une conservation presque parfaite. Dans la seconde, qui doit son nom aux jardins des Médicis où elle était placée au XVI^e siècle, le bras droit et l'avant-bras gauche sont des restaurations

florentines. La plinthe porte le nom de Cléomène d'Athènes, fils d'Apollodore. La Vénus accroupie, d'après une inscription placée sur la plinthe, est l'œuvre de Boupalos. Elle n'a subi que de très-légères restaurations. Dans cette statue, le bain explique la nudité de la Déesse ; quant à la Vénus Callipyge où l'intention voluptueuse de l'artiste est plus marquée, Ottfried Müller la regarde comme l'image idéalisée d'une courtisane. La tête est moderne.

Comme source de la génération des êtres et protectrice de la maternité, Aphrodité est vêtue d'une chemise légère tombant jusqu'aux pieds et laissant ordinairement un sein découvert. Telle est la Vénus Génitrix du Louvre, dont le type est reproduit sur plusieurs monnaies romaines. La tête, quoique s'adaptant très-bien au corps, paraît d'un travail plus ancien. Dans la statue intitulée Mammée, la robe flottante et le sein découvert indiquent une Aphrodité génératrice, quoique le sculpteur qui l'a restaurée lui ait mis dans la main des épis et des pavots, attributs de Déméter.

ÉROS.

L'AMOUR. — L'AMOUR ET PSYCHÉ. — HERMAPHRODITE.

Pl. 29 à 31.

Éros, en latin Cupido, c'est-à-dire l'amour ou plutôt le désir, n'est pas personnifié dans Homère, mais Hésiode, qui habitait dans le voisinage de Thespies, où Éros était l'objet d'un culte spécial, le place, au début de la *Théogonie*, parmi les principes de l'univers ; une tradition, qui a prévalu, en fait le fils d'Aphrodité, parce que la beauté enfante

le désir. Le plus ancien simulacre d'Éros à Thespies était une pierre brute. D'après Simmias, il semble avoir été représenté comme un vieillard ailé, mais dans la grande époque de l'art il prit les formes de l'adolescence; plus tard on en fit un enfant. Praxitèle et Lysippe avaient fait chacun une statue d'Éros pour les Thespiens. L'*Amour tendant son arc* est regardé comme la copie d'une de ces deux statues. Il en existe plusieurs répétitions.

L'union d'Éros et de Psyché, de l'âme et du désir, racontée dans le roman d'Apulée, a fourni à l'art un sujet d'allégories, tantôt gracieuses, tantôt funèbres, car Éros était associé aux Dieux de la mort. Le groupe du Capitole est la plus célèbre de ces compositions.

Hermaphrodite, qui représente l'association des deux principes générateurs, Hermès et Aphrodite, n'est qu'une forme particulière d'Éros. C'est le désir accompli, l'union des sexes, le mariage. Ce type étrange, qui réunit en lui les formes de deux sexes, figure souvent sur les vases peints et sur les bas-reliefs. L'Hermaphrodite du Louvre est représenté endormi, ce qui exprime très-bien la paix du désir. Le matelas sur lequel il repose est une addition malheureuse du Bernin.

THÉTIS.

Pl. 32.

Aphrodite, en qualité de Déesse marine, est la protectrice des navigateurs. Winckelmann avait reconnu cette Aphrodite *euploia*, dans une statue appuyée sur une rame autour de laquelle s'enroule un cheval marin; plus tard il crut y reconnaître Thétis, une des Néréides, ou filles de Nèreus,

le vieillard de la mer, qui sont les personnifications des vagues ; cette opinion a prévalu, quoiqu'elle soit appuyée sur des raisons bien faibles. Le costume et l'attitude, qui rappellent la Vénus de Milo, la Vénus d'Arles et plusieurs autres représentations d'Aphrodite donnent plus de vraisemblance à la première explication. Cette statue est d'ailleurs très-mutilée, le bras droit, la jambe droite, et peut-être la tête, sont modernes, ainsi que presque toute la base restaurée en forme de vaisseau.

NYMPHE.

VÉNUS A LA COQUILLE. — JOUEUSE D'OSSELETS.

Pl. 33 et 34.

Les Nymphes, qui ne doivent pas être confondues avec les Néréides, personnifient les sources et les fontaines. On croit reconnaître une Nymphe dans la statue du Louvre représentant une jeune fille assise ou plutôt à demi-couchée sur un sol jonché de coquillages, et qu'on avait d'abord nommée Vénus à la coquille, parce que le sculpteur chargé de la restaurer lui a mis une coquille à la main. Ce sculpteur a eu de plus la déplorable idée de polir les chairs pour effacer quelques aspérités.

La statue connue sous le nom de *Joueuse d'Osselets* présente un mouvement semblable, mais avec un sentiment plus marqué de réalité naïve, surtout dans la tête, qui paraît un portrait. On suppose que ces deux statues sont des imitations libres d'un même original.

LES MUSES.

Pl. 35 à 43.

Les Muses se rattachaient originairement aux Nymphes ; c'étaient les sources inspiratrices qui, dans les grottes profondes, enseignent aux hommes les diverses cadences. Mais elles perdirent de bonne heure tout caractère physique, pour personnifier seulement les formes primitives de l'art, la poésie, la musique et la danse. Leur nombre, qui était d'abord de trois ou de sept, fut fixé à neuf d'après la tradition épique, et l'art distingua les unes des autres par des attributs caractéristiques et des attitudes consacrées. Les statues trouvées dans les ruines de la villa Cassius, à Tivoli, en même temps que l'Apollon Musagète, étaient au nombre de sept. Visconti suppose qu'elles sont imitées des Muses de Philiscos. Le masque tragique et le masque comique font reconnaître Melpomène et Thaleia. La lyre a fait désigner deux autres statues sous les noms de Terpsichore et d'Erato. Clio a paru suffisamment caractérisée par le rouleau, Calliope par les tablettes. Quant à la figure enveloppée d'un long voile, sans aucun attribut, on la nomme Polymnie ; mais une autre statue presque semblable porte sur la plinthe le nom de Mnémosyne, mère des Muses. Les statues d'Euterpe et d'Uranie qui complètent la série des Muses au Vatican, n'ont pas la même origine que les autres, et leurs attributs sont des restaurations modernes. En somme, il reste de l'incertitude sur la désignation de plusieurs de ces statues, qui n'ont pas toutes été restaurées avec le même goût. Les têtes d'Euterpe, d'Uranie, de Terpsichore et d'Erato son rapportées.

2.

LE TIBRE.

Pl. 44.

Les Fleuves, comme les Nymphes, tenaient une place importante dans la mythologie primitive. Après avoir été représentés sous des formes de taureaux, à cause de l'impétuosité de leur cours, ils reçurent plus tard, la figure humaine, avec les traits de la jeunesse ou ceux de l'âge mûr, selon l'importance ou la dignité de leurs eaux. Le Tibre est un vieillard majestueux, à demi couché, tenant en main une rame, pour rappeler que ses eaux sont navigables, la tête couronnée de lauriers, emblème de la gloire de Rome. La fertilité du sol qu'il arrose est indiquée par une corne d'abondance avec un soc de charrue, au milieu d'un groupe de fleurs et de fruits. La louve et les deux jumeaux achèvent de caractériser le fleuve de la ville éternelle, dont l'histoire mythique est inscrite en bas-reliefs sur la plinthe. Cette statue, trouvée sous Léon X, avec celle du Nil, n'a eu à subir que très-peu de restaurations.

ASCLÈPIOS.

ESCULAPE.

Pl. 45.

Le Dieu de la médecine, Asclèpios, ou sous la forme latine, Esculapius, est fils d'Apollon, c'est-à-dire une des

énergies solaires. Son type, fixé probablement par Pyromachos de Pergame, se rapproche beaucoup de celui de Zeus, sauf que dans l'attitude aussi bien que dans la tête, l'expression de la force souveraine est remplacée par celle d'une méditation attentive et concentrée. Une bandelette s'enroule autour de ses cheveux, un manteau couvre le bas de son corps et entoure son bras gauche laissant la poitrine découverte. De sa main droite il tient un bâton noueux, et à ses pieds est un serpent; l'avant-bras droit, la jambe gauche et quelques parties de la draperie, sont des restaurations modernes très-mal exécutées.

HYGIEIA.

DOMITIA EN HYGIE.

Pl. 46.

La santé personnifiée, Hygieia, souvent associée à Asclépios, est représentée par une femme aux formes florissantes de jeunesse, vêtue d'une tunique longue et d'un manteau qui, descendant de l'épaule gauche, s'enroule au-dessus des hanches et forme une sorte de tablier. Le serpent qu'elle tient dans ses mains était considéré comme un emblème du renouvellement de la vie, à cause de son changement de peau. Le Louvre possède plusieurs statues d'Hygieia ; celle dont nous donnons la gravure est intitulée : *Domitia en Hygie*, parce que Visconti a cru retrouver dans la tête un portrait de la femme de Domitien ; cette statue est d'une conservation parfaite.

DIONYSOS.

BACCHUS INDIEN OU SARDANAPALE.

BACCHUS DE RICHELIEU.

Pl. 47 et 48.

Dionysos, appelé par les Latins Bacchus, ou plus souvent Liber, est la libation personnifiée, la liqueur divine qui s'offre en sacrifice sur l'autel. Confondu tantôt avec le raisin déchiré dans le pressoir, et renaissant en boisson ardente pour la joie des hommes, tantôt avec le soleil d'automne qui mûrit les grappes et qui meurt en hiver pour renaître au printemps, il associe dans un même symbole l'ivresse de la vie et l'idée mystique de la mort et de la résurrection. Pour rendre cette puissance complexe, énervante et vivifiante, qui dompte les forces et les ranime, et transporte l'esprit dans un monde enchanté, l'art avait d'abord représenté Dionysos avec une coiffure de femme, vêtu d'une longue robe asiatique, et laissant flotter sa barbe sinueuse. C'est le type du Bacchus indien. Visconti l'a reconnu dans la statue du Louvre, qu'on avait d'abord intitulée Sardanapale, d'après une inscription gravée sur le bord du manteau et très-postérieure à l'exécution de la statue. Praxitèle substitua à ce type celui d'un adolescent aux formes presque féminines, aux contours arrondis, aux attitudes nonchalantes, avec une chevelure élégamment ornée de pampre et de lierre, et une expression de douce langueur, de rêverie et d'extase. Cette expression à la fois sensuelle et mé-

lancolique est parfaitement rendue par le Bacchus de Richelieu, une des plus célèbres parmi les nombreuses statues qui nous restent de Dionysos.

LEUCOTHEA.

Pl. 49.

L'éducation de Dionysos a fourni le sujet de fables multiples, qui répondent au caractère complexe de ce Dieu. Ses nourrices sont, tantôt, comme dans Homère, les vignes qui nourrissent le raisin, tantôt les Hyades, constellations qui amènent la maturité des grappes, tantôt les deux grandes Déesses de l'agriculture, Dèmèter et Korè. Dans une statue de la villa Albani, qu'on avait prise pour Rumilia, Déesse des nourrices chez les Romains, Winckelmann reconnut l'œuvre d'un ciseau grec, et soupçonna qu'elle pourrait représenter Dèmèter tenant l'enfant Dionysos. Plus tard il préféra y voir Leucothée qui, d'après la légende thébaine avait nourri Dionysos après la mort de Sémélé. Cette opinion a prévalu, quoique les raisons sur lesquelles elle s'appuie ne soient pas très-décisives. Cette statue, d'un excellent travail, est vêtue comme les jeunes filles de la frise du Parthénon. Le bras droit de la déesse, la main gauche et le vase, les deux bras et les deux pieds de l'enfant sont des restaurations modernes.

ARIADNÈ.

Pl. 50.

Ariadnè, l'épouse de Dionysos, est représentée endormie dans une statue du Vatican, qu'on avait d'abord prise pour une Cléopâtre, à cause du bracelet en forme de serpent qui entoure un de ses bras. Cette statue paraît avoir fait partie d'un groupe de Dionysos rencontrant Ariadnè abandonnée par Thésée dans l'île de Naxos. Les bas-reliefs et les monnaies où la scène est représentée ne laissent guère de doute sur le vrai caractère de cette statue. Le nez, la bouche, les mains, et quelques parties de la draperie sont modernes.

LE SOMMEIL ÉTERNEL.

GÉNIE FUNÈBRE.

Pl. 51.

La vie future se présentait à l'esprit des Grecs sous les riantes couleurs d'une éternelle ivresse. Cette idée, exprimée par le sommeil d'Ariadnè, se traduit sous une autre forme dans la figure intitulée : Génie funèbre. Cet adolescent a l'air mélancolique, qui croise les bras sur sa tête couronnée de fleurs, en s'appuyant contre un pin, arbre consacré à Dionysos, fait certainement partie du cortége de ce Dieu dont il reproduit, à un certain degré, le caractère et les formes ; mais il est difficile de décider s'il représente Hypnos (le sommeil)

ou Thanatos (la mort), dont la religion grecque fait deux frères jumeaux. La mort, que l'art moderne a représentée sous des images hideuses et repoussantes, n'était pour les Grecs qu'un demi-sommeil, où flottent vaguement des rêves de béatitude.

LES SATYRES.

Pl. 52 à 55.

La religion de Dionysos a fourni à l'art des créations fantastiques associant, dans différentes proportions, les formes animales aux formes humaines, et représentant les transports joyeux ou le délire frénétique de l'ivresse. Des Aigipans aux cornes et aux pieds de chèvre, on s'élève aux Satyres qui n'empruntent à la nature animale que des oreilles pointues, une queue de chèvre, et quelquefois des cornes naissantes et deux petites loupes de chair sous le menton comme les chevraux. Le Dieu italique Faunus a été identifié avec Pan ; c'est donc à tort qu'on donne le nom de Faunes aux Satyres, tandis qu'on nomme Satyres ce que les Grecs appelaient Pans ou Aigipans. Praxitèle paraît avoir fixé le type des Satyres, très-célèbre dans l'antiquité. Le *Faune au repos* du Vatican, nonchalamment accoudé à un tronc d'arbre et la main gauche sur la hanche, passe pour la copie d'un Satyre de Praxitèle. Le *Faune jouant de la flûte*, du Louvre, est regardé comme l'imitation en marbre d'une peinture de Protogène. Un autre jeune Satyre, couronné de feuilles de pin et châtiant une panthère, dans un mouvement très-animé, se trouve dans une collection particulière en Angleterre. Le *Faune dansant* de la galerie de

Florence est un Satyre moins jeune que les précédents, et dont les formes se rapprochent de celles de l'âge viril; les bras sont une restauration attribuée à Michel-Ange.

SILÈNE.

FAUNE A L'ENFANT.

Pl. 56.

Parmi les types du cycle dionysiaque, qui sont aux types divins ce que la comédie est à l'épopée, Silène, personnification de l'ivresse, est un de ceux que l'art a le plus souvent traités en caricature, en lui donnant des formes obèses qui semblent empruntées à l'outre pleine de vin. Mais le vin est quelquefois une source d'inspiration poétique, et dans une églogue de Virgile, Silène expose en vers magnifiques le système du monde. La statue du Louvre intitulée: *Faune à l'enfant*, nous montre l'éducateur de Dionysos comme un vieux Satyre aux membres sveltes et nerveux, de l'aspect le plus noble; c'est une des rares statues où l'art grec ait idéalisé les formes de la vieillesse. Les deux mains de Silène, une partie de son avant-bras droit, la jambe gauche et le bras gauche de l'enfant sont des restaurations modernes.

MARSYAS.

LE RÉMOULEUR.

Pl. 57-58.

La fable du Silène Marsyas, écorché par ordre d'Apollon, est probablement un symbole dont le sens nous échappe ; mais si l'on se rappelle que Marsyas était un Dieu phrygien, on peut supposer que la légende qui le montre cruellement puni, pour avoir osé lutter contre une des divinités nationales de la Grèce, a dû naître de la rivalité des Grecs et des barbares. Zeuxis avait peint un tableau sur ce sujet qui fut souvent représenté depuis, et qu'on voit reproduit sur plusieurs bas reliefs. Le Marsyas du Louvre et la statue du musée de Florence, intitulée: le *Rémouleur*, ont dû faire partie d'un groupe où la même scène était figurée. Le Marsyas, dont les formes accentuées rappellent celles du Faune à l'enfant, est pendu par les mains à un pin et attend son supplice. Les jambes sont modernes. Le *Rémouleur*, dans lequel Agostini et Winckelmann ont reconnu le Scythe chargé par Apollon d'écorcher Marsyas, aiguise le couteau et lève la tête en regardant sa victime. C'est un des plus curieux monuments qui nous restent de la sculpture expressive dans l'antiquité. Il en existe dans le jardin des Tuileries une copie en bronze coulée par les frères Keller.

CENTAURE.

Pl. 59.

Les Centaures n'étaient peut-être originairement que des cavaliers chasseurs de buffles sauvages ; on veut aujourd'hui les rattacher aux Gandharvas, ou musiciens célestes de l'Inde. Homère ne dit rien de leur double nature ; il les représente comme des montagnards velus et adonnés au vin ; c'est peut-être ce qui les a fait enrôler dans le cortége de Dionysos. Dans les monuments archaïques, ils sont figurés comme des hommes au dos desquels s'adapte la croupe d'un cheval ; mais l'art de la grande époque substitua à cette conception grossière le type magnifique qui a prévalu depuis : celui d'un cheval dont le corps et la tête sont remplacés par le haut du corps d'un homme. Le Centaure Borghèse du Louvre, dont la tête rappelle d'une manière frappante celle du Laocoon, porte sur son dos un enfant ailé et couronné de lierre qui le tient enchaîné. Cette statue est la répétition d'un des deux Centaures du Capitole, ouvrage d'Aristéas et de Papias, sculpteurs d'Aphrodisias, sauf que l'enfant manque dans le monument du Capitole. Dans celui du Louvre, les quatre pieds du Centaure, les bras et les jambes de l'enfant sont des restaurations modernes.

ATTYS ou GANYMÈDE.

Pl. 60.

Hébé, la jeunesse personnifiée, qui, selon Homère, verse aux Dieux l'ambroisie, c'est-à-dire l'immortalité, a été

généralement remplacée dans l'art par sa forme masculine, Ganymède, dont le nom peut signifier la joie de l'esprit. Il existe une copie de la statue de Léocharès représentant Ganymède enlevé par l'aigle de Zeus. Celle dont nous donnons ici la gravure, quoique d'une attitude différente, s'en rapproche par le costume et la jeunesse des formes. Cependant le bonnet phrygien et le bâton pastoral ne suffisent pas pour caractériser avec certitude l'échanson des Dieux. Ces attributs conviennent aussi bien à Pâris et mieux encore à Attys, Dieu phrygien dont le culte prit une grande importance dans les derniers siècles du paganisme.

DIEU ÉGYPTIEN.

ANTINOUS ÉGYPTIEN.

Pl. 61.

L'introduction des religions orientales en Grèce et en Italie, surtout à l'époque impériale, fournit à l'art des types nouveaux. Sous le règne d'Hadrien, la religion égyptienne eut une grande vogue et les artistes grecs imitaient souvent les monuments du style égyptien dont ils surent adoucir la roideur sans le dénaturer. On en a un exemple remarquable dans la statue intitulée : *Antinous égyptien*, où un des Dieux de l'Égypte, on ne sait lequel, est représenté sous les traits de ce favori d'Hadrien, qui reçut l'apothéose pour avoir, à ce qu'on disait, prolongé la vie de son maître par une mort volontaire.

HÉRAKLÈS.

HERCULE FARNÈSE. — HERCULE ET AJAX.

Pl. 62-63.

Les caractères de l'humanité et ceux de la divinité se fondent dans les types héroïques. Le plus célèbre des héros demi-Dieux, Hèraklès, dont le nom signifie la gloire de l'air, est originairement une divinité solaire, comme Apollon, mais c'est le soleil considéré moins dans son éclat que dans sa force. Sous l'influence de la poésie épique, il devint l'idéal de l'énergie bienfaisante, du travail civilisateur triomphant des mille obstacles que la terre fait naître sous les pas de l'humanité. Dans les plus anciens monuments de l'art, il se montre déjà comme le type accompli du héros et de l'athlète. Ce type, porté à sa perfection par Myron et Lysippe, est surtout exprimé par le développement des muscles, la petitesse de la tête, dont les cheveux sont courts et frisés, la largeur de la nuque, l'ampleur de la poitrine et la vigueur des membres. Ces caractères, qui font reconnaître les représentations d'Hèraklès mieux encore que ses attributs ordinaires, la massue et la peau de lion, sont très-apparents dans la statue intitulée : *Hercule Farnèse*. Elle est signée du nom de Glycon ; mais comme une statue semblable et d'une exécution médiocre porte le nom de Lysippe, on croit que l'une et l'autre sont imitées d'un même original dont Lysippe était l'auteur. Les mêmes caractères se retrouvent dans la statue qu'on avait intitulée : *Hercule*

SCULPTURE. 41

Commode à l'époque où l'on voyait des Romains dans toutes les statues grecques, et qui représente le héros portant un enfant dans sa peau de lion. Cet enfant serait Ajax, selon Winckelmann, quoique la présence d'une biche à côté d'une autre statue à peu près semblable fasse plutôt penser à Télèphe, fils d'Héraklés, qui fut allaité par une biche.

POLYDEUKÈS.

POLLUX.

Pl. 64.

Les Dioscures, ou fils jumeaux de Zeus, Castor et Polydeukès (en latin Pollux), sont originairement l'étoile du matin et l'étoile du soir ; on les a retrouvés dans les cavaliers célestes des hymnes védiques. Quoique tous deux aient été représentés comme dompteurs de chevaux, notamment dans les célèbres statues du Monte Cavallo, le rôle de cavalier est plus spécialement attribué à Castor, tandis que Polydeukès est ordinairement considéré comme pancratiaste. Sa lutte au pugilat contre Amykos, roi des Bebrykes, en fait le patron des lutteurs, et c'est dans ce caractère que le montre sa statue du Louvre, une des rares statues grecques qui présentent un mouvement violent. Le cou, le bras gauche et la jambe gauche, la moitié du bras droit et de la jambe droite et les deux pieds sont modernes.

MÉLÉAGRE.

Pl. 65.

La statue de Méléagre est du petit nombre des statues héroïques qui ont été reconnues avec certitude. La hure de sanglier sur lequel il s'appuie caractérise le héros de Kalydon, et ses formes présentent le type idéal du chasseur : un corps élancé, une large poitrine, les membres inférieurs robustes et taillés pour la course. Un chien est à ses côtés. Sauf la main droite qui manque, cette statue est de la plus parfaite conservation.

AMAZONE.

Pl. 66.

Les Amazones, femmes guerrières, que la tradition rattache à l'Asie Mineure, correspondent dans la série des types féminins aux héros et aux athlètes. Pline parle de cinq statues d'Amazones exécutées pour le temple d'Artémis à Éphèse par autant de sculpteurs célèbres, entre lesquels il y eut un concours. Le jugement fut remis aux concurrents eux-mêmes, et chacun d'eux mit naturellement son œuvre au premier rang ; la statue de Polyklète, qui, d'après le vote de ses rivaux, avait mérité la seconde place, obtint la

première ; celle de Phidias fut classée immédiatement après, puis successivement celles de Ctesilaos, de Kydon et de Phradmon. L'Amazone du Vatican est regardée comme une copie de celle de Phidias, d'après sa ressemblance avec une pierre gravée qui représente une Amazone s'appuyant sur sa lance et prête à s'élancer. Il est vrai que les bras de cette statue ne présentent pas le même mouvement que dans la pierre gravée, mais ces bras sont modernes. La draperie offre un système de petits plis qui rappelle les figures drapées du fronton du Parthénon. Le nez, le menton, le cou et la jambe droite sont des restaurations modernes très-mal exécutées.

LES NIOBIDES.

Pl. 67 à 75.

La tragique légende des enfants de Niobé était dans l'antiquité le type de tous les coups imprévus de la destinée. Les Grecs attribuaient aux flèches d'Apollon et d'Artémis les morts subites et sans agonie ; la mort des Niobides fournissait un prétexte à cette sobriété d'expression qui était une des lois de l'art grec. Le groupe attribué à Praxitèle par une épigramme de l'anthologie, à Praxitèle ou à Scopas par Pline, a été souvent reproduit dans l'antiquité, et il y a dans plusieurs musées des statues qui ont dû en faire partie. Les Niobides de Florence, qui forment la collection la plus complète, ont dû offrir une disposition pyramidale, et il est probable qu'ils ornaient le fronton d'un temple.

Niobé, cherchant à protéger la plus jeune de ses filles, formait le centre naturel de la composition. Auprès de la mère devaient se trouver d'un côté une des filles étendant son manteau devant un de ses frères, de l'autre un des fils couvrant du sien une de ses sœurs, comme on le voit dans le groupe du Vatican, intitulé : *Céphale et Procris.* Puis venait le pédadogue dont il y a une répétition au Louvre, où on le voit abritant le plus jeune des garçons. Plus loin s'échelonnaient d'autres jeunes gens déjà blessés ou attendant le trait fatal. La figure d'un Niobide mort devait occuper un des angles ; dans l'autre on peut placer les deux lutteurs de la tribune de Florence, imitation d'un groupe de Képhissodote, fils de Praxitèle, qu'on a trouvés dans la même fouille et dans lesquels Winckelmann croit reconnaître deux fils de Niobé frappés d'une même flèche pendant qu'ils s'exerçaient à la lutte. Les têtes de ces deux figures sont des restaurations modernes faites dans le caractère des têtes des Niobides, bien qu'on ne puisse pas affirmer que les deux lutteurs fissent partie de ce groupe. On a aussi des doutes sur la jeune fille qui s'incline en tournant la tête ; elle n'a pas été trouvée au même endroit et l'on voit sur son dos des traces d'ailes ; on pourrait donc la prendre pour une Psyché. Il est vrai que l'idée d'assimiler les épreuves de l'âme aux malheurs de la famille de Niobé s'accorde assez bien avec la symbolique de l'art grec.

LE SUPPLICE DE DIRKÈ.

TAUREAU FARNESE.

Pl. 76.

Le groupe connu sous le nom de *Taureau Farnese* a pour sujet le supplice de Dirkè, attachée aux cornes d'un taureau par Zètos et Amphion, qui voulaient venger leur mère Antiopè. Cette sculpture colossale, œuvre de deux sculpteurs de Tralles, Apollonios et Tauriskos, avait déjà été restaurée dans l'antiquité, probablement au temps de Caracalla, et l'a été une seconde fois de nos jours. La figure d'Antiopè assistant au supplice de sa rivale, est étrangère à la composition primitive. Sur la base, représentant un rocher, on voit, outre le chien de Zètos, la lyre d'Amphion et quelques attributs dionysiaques, une petite figure qui paraît être la personnification du mont Kithairon. La partie inférieure du corps de Dirkè, les têtes des deux jeunes gens et celle du taureau sont modernes.

LAOCOON ET SES FILS.

Pl. 77.

Le groupe de Laocoön et ses deux fils, étouffés par deux serpents, nous offre l'expression dramatique de la douleur unie, selon les lois de l'art grec, au sentiment de la beauté

3.

plastique et de la dignité morale. Ce groupe, que Pline cite comme le chef-d'œuvre de la sculpture, était, selon lui, l'œuvre de trois artistes rhodiens, Agésandros, Polydôros et Athénodôros, qu'Ottfried Muller place vers la fin de la période macédonienne, contrairement à l'opinion de Visconti qui les croit contemporains des premiers Césars. La composition est disposée en pyramide et les figures accessoires sont subordonnées, comme dans le groupe des Niobides, au personnage principal. Cet ouvrage fameux a été retrouvé en 1506, sur l'emplacement des bains de Titus. Le bras droit du père et deux bras des enfants ont été restaurés. Outre le groupe du Vatican, il existe des têtes antiques du Laocoon dans des collections particulières.

STATUES ATHLÉTIQUES

DISCOBOLE EN ACTION.
DISCOBOLE SE PRÉPARANT.

Pl. 78-79.

Parmi les statues athlétiques si nombreuses dans l'antiquité, une des plus célèbres était le Discobole en bronze de Myron. Le Discobole du Vatican passe pour en être une copie et répond bien, en effet, aux descriptions qui nous restent de cette statue qui, malgré son mouvement violent et tourmenté, était fort appréciée des anciens pour l'exactitude avec laquelle elle rendait l'exercice du disque. La tête, la jambe droite, le bras gauche et la main droite sont modernes. Il existe plusieurs répétitions de cette statue. Le Discobole du Louvre est dans une attitude plus calme et représente l'athlète dans le moment qui précède l'action. Visconti suppose qu'il est imité du Discobole de Naukydès d'Argos. Au mérite de son exécution, cette statue joint l'avantage d'une conservation parfaite.

JEUNE ATHLÈTE EN PRIÈRE.

Pl. 80.

Les Grecs priaient debout et les yeux levés vers le ciel, dans la noble attitude qui convient à l'homme, les bras étendus comme pour recevoir les bienfaits des Dieux. Calamis d'Athènes, un des prédécesseurs de Phidias, Bedas de Byzance, élève de Lysippe, avaient représenté des personnages en prière ; on suppose que le jeune homme en bronze du musée de Berlin est imité d'une de ces statues. D'un autre côté, Scopas, chargé de sculpter les Kabires de Samothrace, les avait représentés sous la forme des trois Démons de l'amour, et deux de ces statues étaient des jeunes gens levant les bras au ciel. On peut choisir entre ces rapprochements. Par la jeunesse des formes, le bronze de Berlin rappelle les statues d'Éros, mais la tête est plutôt celle d'un athlète que celle d'un Dieu. La main droite et une partie du bras droit sont modernes.

GUERRIER COMBATTANT.

GLADIATEUR BORGHESE.

Pl. 81.

La célèbre statue du Louvre connue sous la fausse dénomination de *Gladiateur combattant* est signée du nom

d'Agasias d'Éphèse, fils de Dosithéos. Ce nom n'est cité par aucun auteur ancien, mais par la forme des lettres, l'inscription doit être de l'époque macédonienne. Cette statue a dû faire partie d'un groupe, et représenter, suivant les conjectures très-vraisemblables de Visconti, un guerrier grec attaquant un adversaire à cheval, probablement une Amazone. Ainsi s'explique le mouvement de cette statue considérée comme le modèle le plus accompli de la science anatomique. La main et le bras droit sont des restaurations modernes.

GUERRIER BLESSÉ.

GLADIATEUR MOURANT.

Pl. 82.

Pyromachos avait représenté par des groupes de statues en bronze la défaite des Celtes par les Grecs du royaume de Pergame. Le marbre connu sous le nom de : *Gladiateur mourant*, peut être regardé comme l'imitation d'une de ces statues. Le type des races du Nord, parfaitement observé dans la tête, a fait prendre ce soldat gaulois pour un gladiateur, mais cette dénomination ne lui convient pas plus qu'au gladiateur Borghese ; les Grecs qui n'ont jamais voulu admettre chez eux les combats de gladiateurs, même sous la domination romaine, n'auraient pas pris la peine de les consacrer par l'art. Le bras droit, le bout des pieds et une partie de la plinthe sont des restaurations du XVI° siècle,

LE TIREUR D'ÉPINE.

Pl. 83.

On a cherché dans le bronze du Vatican intitulé : *le Tireur d'épine*, une allusion au courage d'un jeune athlète qui aurait obtenu le prix de la course malgré une épine qui lui piquait le pied. Il vaut mieux n'y voir qu'une scène de la vie des champs traitée avec autant de délicatesse que de naïveté.

L'ENFANT A L'OIE.

Pl. 84.

Pline parle d'un bronze représentant un enfant étranglant une oie, par Boëthos, sculpteur de Carthage, dont pourtant le nom est grec. Il est probable que l'Enfant à l'oie du Vatican, dont il existe plusieurs répétitions, est imité du bronze de Boëthos. Cette statue, comme le *Tireur d'épine* et la *Joueuse d'osselets*, prouve que l'art grec traitait les scènes les plus simples avec la même supériorité que les sujets héroïques ou religieux.

PORTRAITS

MÉNANDRE ET POSIDIPPE.

Pl. 85-86.

Les portraits autres que ceux des athlètes paraissent avoir été assez rares chez les Grecs avant Alexandre. Les statues des poëtes, des orateurs, des philosophes, se multiplièrent en même temps que les bibliothèques auxquelles elles servaient d'ornement; mais presque toujours ces statues, faites après la mort de ceux dont elles consacraient le souvenir, expriment moins leurs traits véritables que l'idée qu'on se faisait d'eux d'après leur vie, leurs actions ou leurs œuvres. Les statues de Ménandre et de Posidippe sont du nombre des portraits qu'on peut considérer comme authentiques. Ces deux statues assises et drapées formaient deux pendants, et quelques indices permettent de croire qu'elles ornaient un théâtre. Le nom de Posidippe est écrit sur la plinthe d'une d'elles; l'autre a été reconnue pour un portrait de Ménandre, d'après sa ressemblance avec un bas-relief qui portait le nom du grand poëte comique. La manie qu'on avait au XVIIe siècle de trouver partout des Romains avait

fait donner au Ménandre le nom de Marius et au Posidippe, malgré son inscription, celui de Sylla. La main gauche et le pied droit de Ménandre sont modernes; le Posidippe est d'une parfaite conservation.

SACRIFICATEUR ROMAIN (CÉSAR?)

Pl. 87.

Dans la statue intitulée : *Sacrificateur romain*, la toge est ramenée sur la tête selon le rite romain, contrairement aux Grecs, qui sacrifiaient la tête découverte. Cette draperie est d'ailleurs traitée avec une perfection qui annonce un ciseau grec. La tête, qui est antique, quoique rapportée, est évidemment un portrait. Le front chauve et la ressemblance générale des traits avec les statues et les bustes de Jules César peut faire supposer que c'est lui qu'on a représenté ici, dans ses fonctions de grand pontife. Cette dignité a été attribuée depuis à tous les empereurs, et il y a une statue d'Auguste drapée de la même manière. Les deux mains et la patère sont modernes.

AUGUSTE.

Pl. 88.

La statue intitulée : *Auguste*, servait de pendant à celle du Sacrificateur dans le palais Giustiniani à Venise, avant d'être transportée à Rome. Elle porte également la toge romaine, mais la tête qui manquait a été remplacée par une tête antique d'Auguste, trouvée à Velletri. Les deux mains sont modernes.

SCULPTURE ARCHITECTONIQUE.

CARYATIDE.

Pl. 89.

Quand les Athéniens voulurent relever les temples détruits par les Perses, ils construisirent, sur l'emplacement de la maison d'Erechtheus, dont il est question dans l'Odyssée, un triple sanctuaire consacré à Athéné Polias, à Poseidon et à Pandrose. L'inégalité du sol et la nécessité de respecter l'olivier sacré, la source d'eau salée, le rocher qui gardait l'empreinte du trident de Poseidon, expliquent la disposition irrégulière de ce monument et les deux portiques latéraux dans l'un desquels des statues de jeunes filles, au lieu de colonnes, supportent l'entablement. Ces statues devaient satisfaire aux conditions spéciales imposées par leur destination architectonique. En cela comme en tout le reste, les Grecs ont été des maîtres incomparables ; les caryatides du Pandrosion, exécutées dans la manière libre et hardie de l'école de Phidias, sont à la fois un chef-d'œuvre d'architecture et un chef-d'œuvre de sculpture. Une de ces caryatides est au British Museum, les autres sont restées à Athènes. Dans toutes, les bras sont plus ou moins mutilés.

BAS-RELIEFS

ZEUS ET DEUX DÉESSES.

Pl. 90.

Zeus, assis, s'entretient avec une Déesse qu'on croit être Thétis; Hèrè, caractérisée par le voile et le sceptre, est debout de l'autre côté. Ce bas-relief est signé du nom grec Diadumenus, écrit en lettres latines.

CHOEUR DES NÉRÉIDES.

Pl. 91.

Scopas, dans une composition empruntée au cycle épique, avait représenté les Néréides conduisant l'âme d'Achille vers l'île Blanche. Le bas-relief sculpté sur un sarcophage du musée du Louvre nous montre ces Déesses, protectrices des longs voyages, portées sur les flots par des Tritons et des Centaures marins et accompagnées d'enfants ailés qui

paraissent représenter les âmes naviguant vers les îles Fortunées, au delà du fleuve Océan. La présence d'un bouc et d'un taureau semble rattacher cette composition aux mystères dionysiaques dont la propagation a été quelquefois attribuée aux Néréides.

VASE BORGHÈSE.

Pl. 92.

Le beau vase de marbre connu sous le nom de Vase Borghèse est un de ceux que les Grecs nommaient *cratères* et qui servaient à mêler le vin avec l'eau. Le bas-relief, qui l'orne extérieurement, représente le Thiase ou cortége de Dionysos. Le Dieu des libations est entouré de Ménades et de Satyres qui dansent au son de la lyre, des castagnettes, de la double flûte et du tambour. Silène, ivre et soutenu par un Satyre, cherche à ramasser sa coupe. Quatre masques de Silènes placés sous le bas-relief servaient à supporter deux anses, dont une restauration a fait disparaître les traces.

SATYRE AVEC UNE PANTHÈRE.

FAUNE CHASSEUR.

Pl. 93.

Le bas-relief du Louvre intitulé : *Faune chasseur*, représente un jeune Satyre assis devant un rocher et jouant avec

une panthère, à laquelle il présente un lièvre. Sa chlamyde et un autre lièvre sont suspendus aux anses d'un hermès. La jambe du Satyre et une partie de la cuisse sont modernes, et la tête de la panthère a été maladroitement restaurée en tête de chien.

COMBAT DE GRECS ET D'AMAZONES.

Pl. 94.

Les combats fabuleux des héros grecs contre les Amazones fournissaient à l'art des sujets de composition très-animés, où des figures d'hommes, de femmes et de chevaux pouvaient se grouper dans divers mouvements. Aussi les voit-on souvent représentés sur les frises des temples ou sur des sarcophages dont le plus célèbre est celui du musée de Vienne trouvé en Laconie; on peut supposer que la représentation de ce sujet sur un tombeau était destinée à rappeler le courage d'un guerrier mort en combattant les barbares.

ENLÈVEMENT D'HÉLÈNE.

Pl. 95.

Paris, assis sur un siége à côté de son vaisseau, assiste aux préparatifs du départ, pendant que ses compagnons entraînent Hélène qui paraît éprouver quelque hésitation. Derrière le navire on aperçoit la figure d'une Erinnys tenant une torche.

ÉLECTRE, CLYTEMNESTRE ET CHRYSOTHÉMIS.

Pl. 96.

Clytemnestre engage Électre, sa fille aînée, à renoncer à son ressentiment de la mort d'Agamemnon, et à imiter la résignation de sa jeune sœur Chrysothémis. Telle est l'explication qu'on donne d'un bas-relief de la galerie de Florence, mais il faut avouer qu'elle est peu satisfaisante. Le haut de la figure de Chrysothémis est une restauration moderne ainsi que le bras gauche d'Electre.

SARCOPHAGE ROMAIN.

Pl. 97.

Diverses scènes de la vie d'un personnage romain sont sculptées sur un sarcophage de la galerie de Florence. A droite du bas-relief qui orne la face principale, un homme debout sur une petite éminence, ayant derrière lui une Victoire qui tient une palme, accueille avec bonté une captive et son enfant que lui amène un soldat. A gauche, le même personnage donne la main à une femme couverte du voile de mariée, peut-être sa prisonnière. Devant eux un enfant tient un flambeau ; des parents les entourent et des sacrificateurs immolent un taureau devant un autel.

APOTHÉOSE D'AUGUSTE.

Pl. 98-99.

La Glyptique étant une des formes de la sculpture, on a cru devoir donner ici, comme spécimens de cet art dans l'antiquité, deux des pierres gravées les plus célèbres, qui se trouvent l'une à Vienne, l'autre à la Bibliothèque impériale de Paris, et qui représentent toutes deux l'apothéose d'Auguste. Le camée de Vienne a neuf pouces sur huit de diamètre ; il est divisé en deux parties. La principale représente Auguste et sa famille. Auguste, assis dans le costume de Jupiter, est désigné par le signe du *Capricorne* sous lequel il est né. Un aigle est à ses pieds ; à ses côtés on voit la figure de Rome, assise, et Germanicus debout, en costume militaire ; plus loin, Tibère descend d'un char que la Victoire conduit. Au-dessous, des soldats amènent des captifs et érigent un trophée. Ce camée, apporté de Palestine à Philippe-le-Bel et placé dans l'abbaye de Poissy, fut volé pendant les guerres de religion et acquis pour 150 000 francs par l'empereur Rodolphe II.

Le camée de Paris, le plus grand qu'on connaisse, est une sardonyx à cinq couches, de treize pouces sur onze de diamètre. Il est divisé en trois parties: Dans la partie supérieure, Auguste, monté sur Pégase, est reçu au ciel par Énée, Jules César et Drusus. Au milieu, Tibère en Jupiter, avec l'Égide sur ses genoux, est assis à côté de Livie en Cérès. A l'entour sont des figures qu'on croit être la première Agrippine, Drusus, Caligula, un prince Arsacide, Clio et Polymnie. Au-dessous les nations vaincues de la

Germanie et de l'Orient. Ce camée a passé des mains de Baudouin II, qui l'avait rapporté de Constantinople, dans celles de saint Louis. Placé d'abord dans la Sainte-Chapelle, où il était connu sous le nom du rêve de Joseph, il est maintenant au cabinet des médailles.

TABLE DES MATIÈRES

SCULPTURE ANTIQUE.

	Planches.	Pages
LA SCULPTURE ANTIQUE..................	...	1
SCULPTURE RELIGIEUSE.............		13
Zeus. Jupiter du Vatican...................	1	13
Héré. Junon du Vatican................	2	14
Athéné. Pallas de Velletri................	3	15
Apollon. Apollon du Belvédère...........	4	16
Apollon Musagète................	5	16
Artémis. Diane à la biche..................	6	17
Diane de Gabie................	7	17
Déméter et Koré. Cérès Borghèse...........	8	18
Julie en Cérès................	9	18
Histié. Vestale ou pudicité.............	10	19
Julia Pia................	11	19
Hermès. Lantin ou Antinoüs du Belvédère.......	12	20
Cincinnatus ou Jason................	13	20
Germanicus................	14	20
Antinoüs................	15	20
Hermès et Héphaistos. Mercure et Vulcain........	16	21
Arès. Achille Borghèse................	17	22
Arès et Aphrodité. Mars et Vénus............	18	23
Personnages romains en Mars et Vénus...	19	23
Aphrodité. Vénus de Milo................	20	24
Vénus d'Arles................	21	24
Vénus de Londres................	22	24
Vénus de Médicis................	23	24
Vénus du Capitole................	24	24

TABLE DES MATIÈRES.

	Planches	Pages
Vénus accroupie	25	24
Vénus Callipyge	26	24
Vénus génitrix	27	24
Mammée	28	24
Éros. L'amour	29	26
L'amour et Psyché	30	26
Hermaphrodite	31	26
Thétis	32	27
Les Nymphes. Vénus à la coquille	33	28
Joueuse d'osselets	34	28
Les Muses. Calliope	35	29
" Clio	36	29
" Érato	37	29
" Thalie	38	29
" Polymnie	39	29
" Uranie	40	29
" Melpomène	41	29
" Terpsichore	42	29
" Euterpe	43	29
Le Tibre	44	30
Asclépios. Esculape	45	30
Hygieia. Domitia en Hygie	46	31
Dionysos. Bacchus indien ou Sardanapale	47	32
" Bacchus de Richelieu	48	32
Leucothea	49	33
Ariadné	50	34
Le Sommeil éternel. Génie funèbre	51	34
Les Satyres. Faune au repos	52	35
" Faune jouant de la flûte	53	35
" Faune avec une panthère	54	35
" Faune dansant	55	35
Silène. Silène avec Bacchus enfant	56	36
Marsyas	57	37
Le Rémouleur	58	37

TABLE DES MATIÈRES.

	Planches.	Pages
CENTAURE	59	38
ATTYS ou GANYMÈDE	60	38
DIEU ÉGYPTIEN. Antinoüs égyptien	61	39
HÉRAKLÈS. Hercule Farnèse	62	40
Hercule et Ajax	63	40
POLYDEUKÈS. Pollux	64	42
MÉLÉAGRE	65	42
AMAZONE	66	42
LES NIOBIDES. Niobé et sa fille	67	43
Une fille de Niobé	68	43
Une fille de Niobé	69	43
Le Pédagogue	70	43
Un fils de Niobé	71	43
Un fils de Niobé	72	43
Un fils de Niobé	73	43
Un fils de Niobé	74	43
Deux fils de Niobé, dits les lutteurs	75	43
LE SUPPLICE DE DIRKÈ. Taureau Farnèse	76	45
LAOCOON ET SES FILS	77	45

STATUES ATHLÉTIQUES............ 47

DISCOBOLE EN ACTION	78	47
DISCOBOLE SE PRÉPARANT	79	47
JEUNE ATHLÈTE EN PRIÈRE	80	48
GUERRIER COMBATTANT. Gladiateur Borghèse	81	48
GUERRIER BLESSÉ. Gladiateur mourant	82	49
LE TIREUR D'ÉPINE	83	50
L'ENFANT A L'OIE	84	50

PORTRAITS............ 51

MÉNANDRE	85	51
POSIDIPPE	86	51
SACRIFICATEUR ROMAIN (CÉSAR?)	87	52
AUGUSTE	88	52

TABLE DES MATIÈRES.

	Planches.	Pages
SCULPTURE ARCHITECTONIQUE.........		53
Cariatide	89	53
BAS-RELIEFS............................		54
Zeus et deux Déesses....................	90	54
Chœur des Néréides	91	54
Vase Borghèse..........................	92	55
Satyre avec une panthère. Faune chasseur......	93	55
Combat de Grecs et d'Amazones...............	94	56
Enlèvement d'Hélène.....................	95	56
Electre, Clytemnestre et Chrysothémis	96	57
Sarcophage romain........................	97	57
Apothéose d'Auguste.....................	98	58
Apothéose d'Auguste.....................	99	58

FIN DE LA TABLE DES MATIÈRES DU TOME NEUVIÈME.

Paris. — Imprimerie de E. MARTINET, rue Mignon,

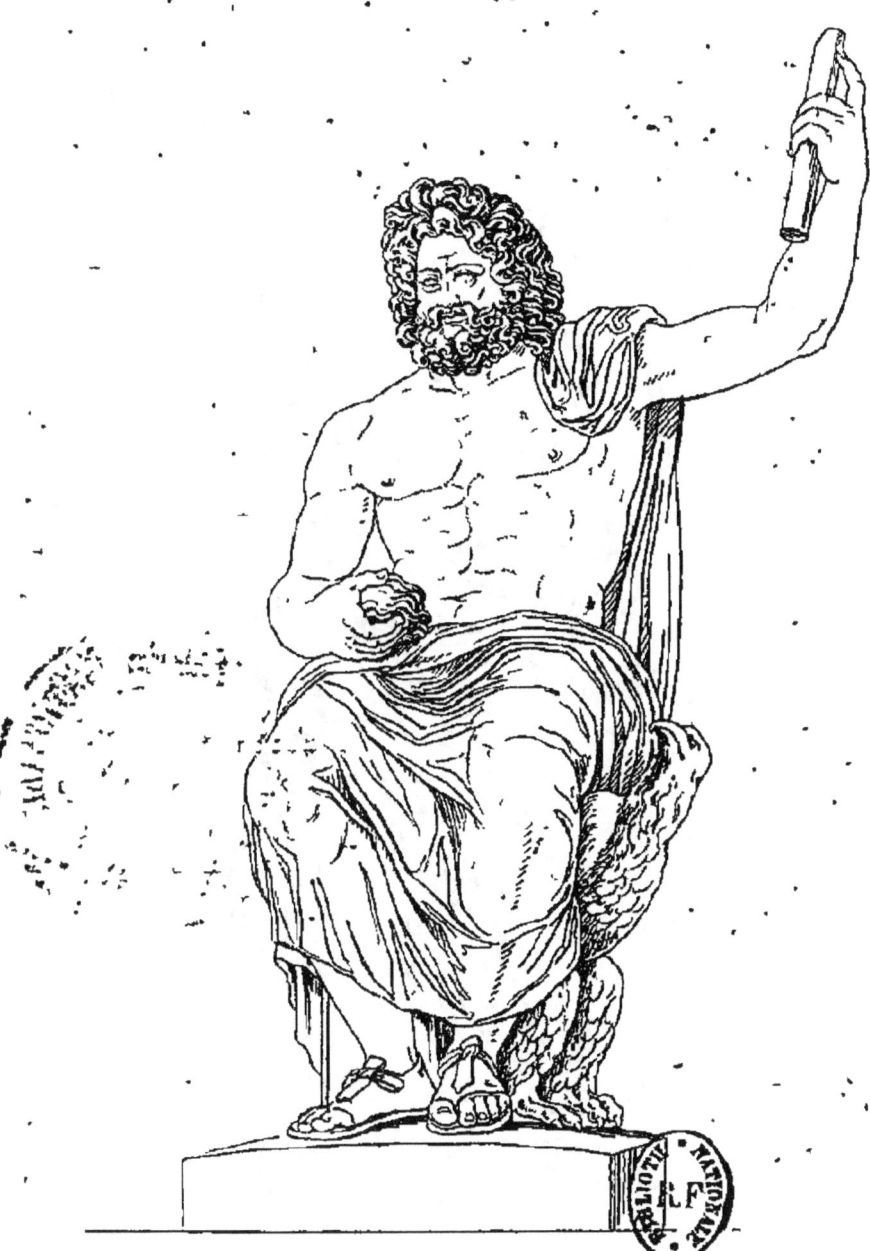

JUPITER.

GIOVE

T. 2 P. 2

JUNON.

DITE JUNON DU VATICAN

GIUNONE, DETTA GIUNONE DEL VATICANO

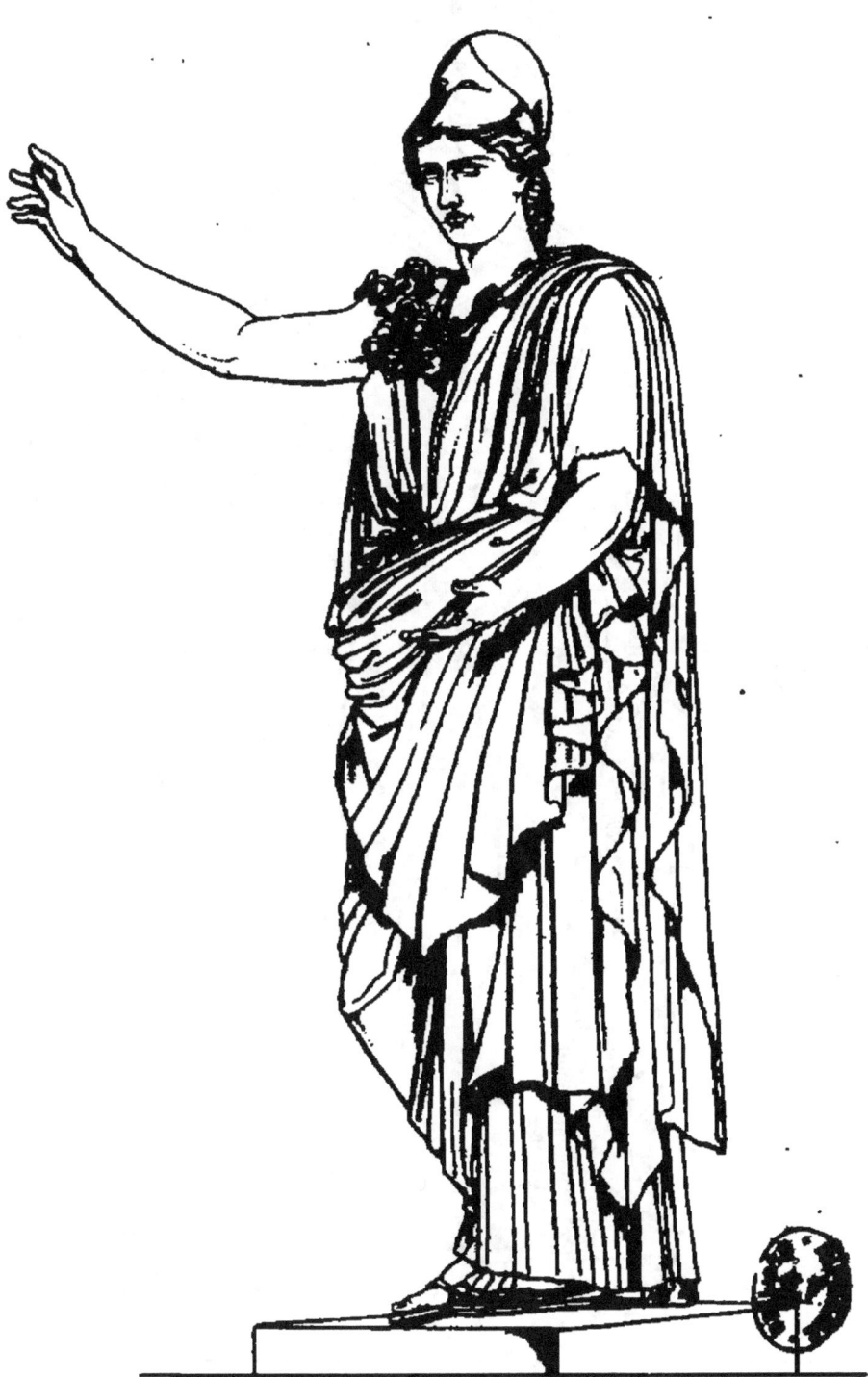

PALLAS.
PALLADE.

T. 9
P. 4

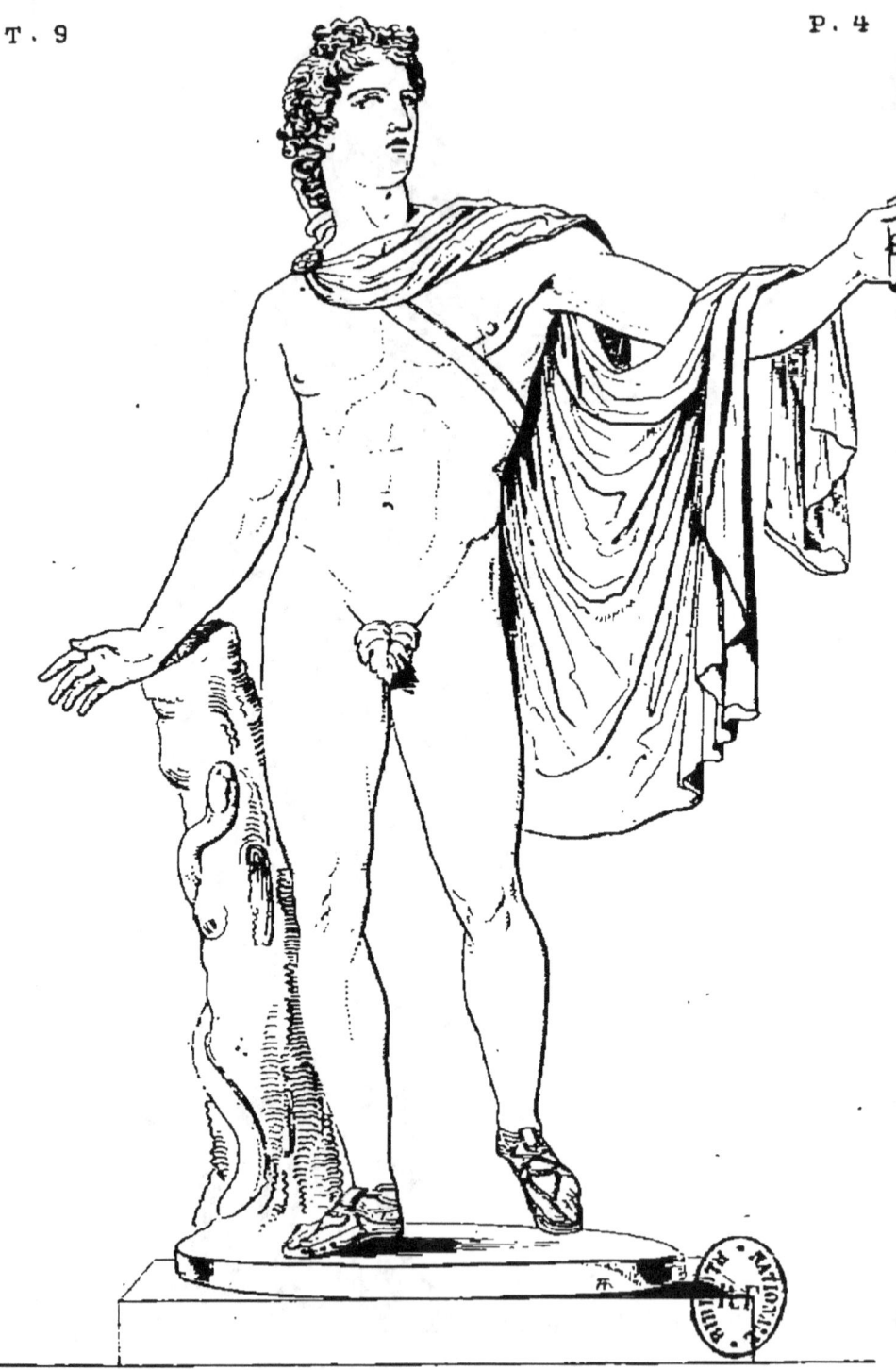

APOLLON PYTHIEN.

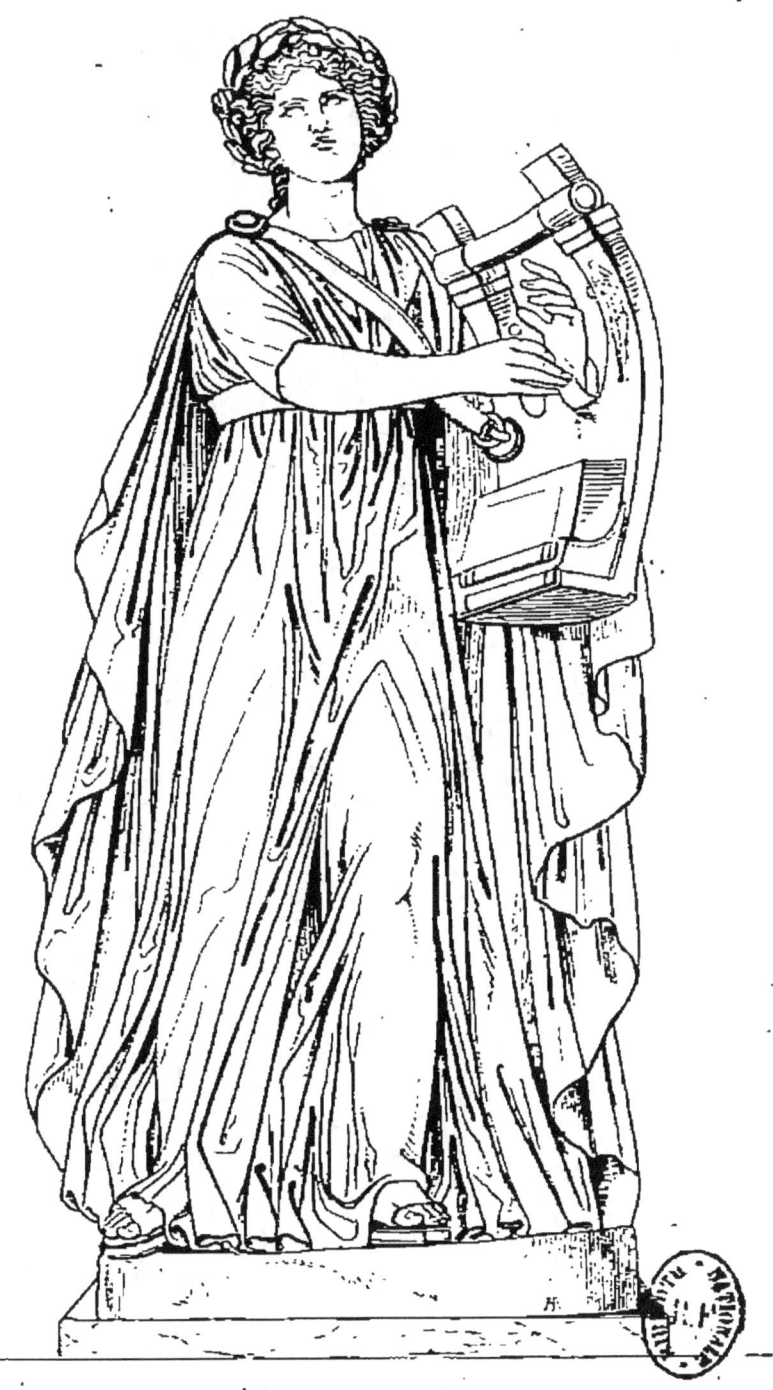

APOLLON CITHAREDE.
APOLLO CITAREDO.

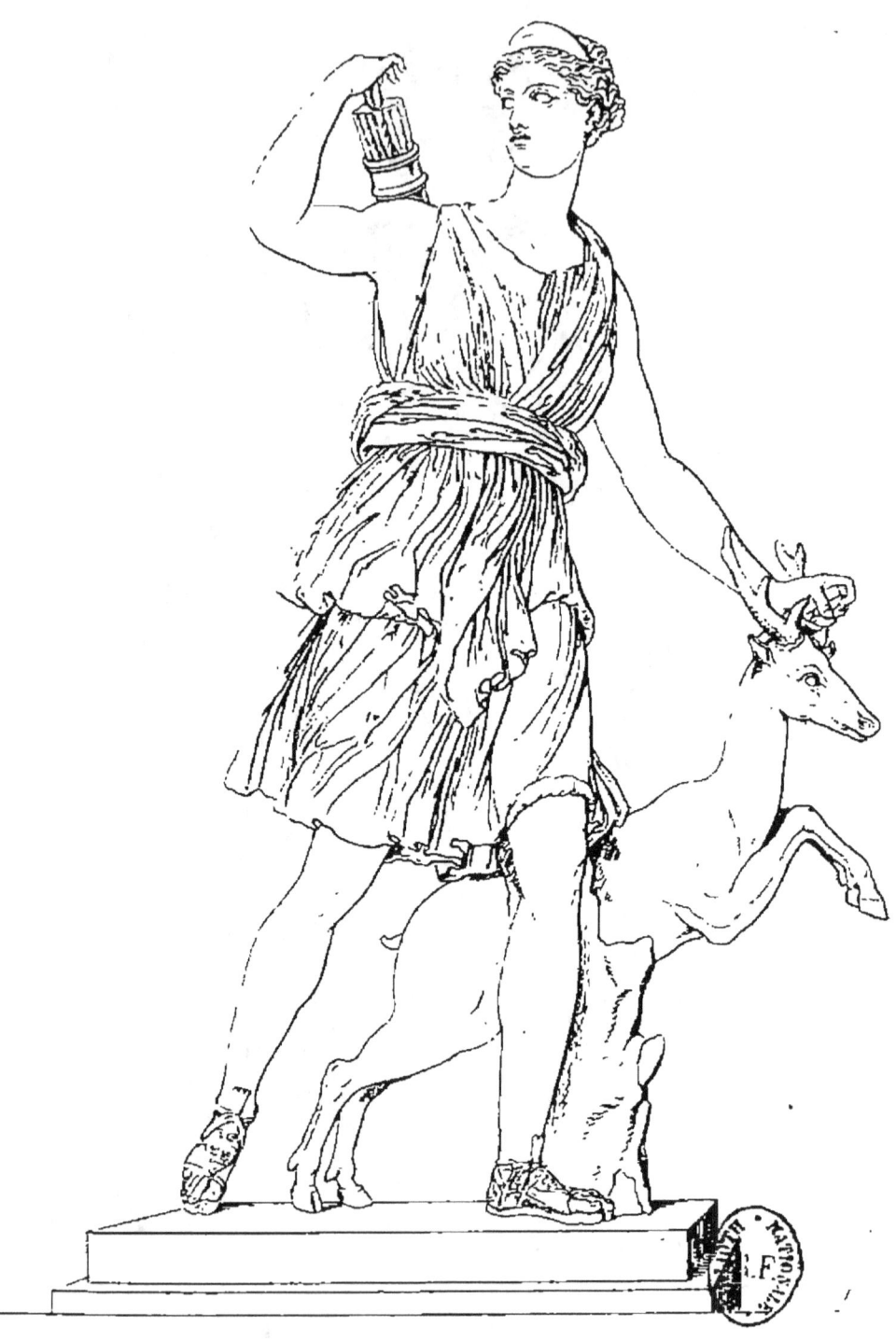

DIANE

DIANA.

T. 9 · P. 7

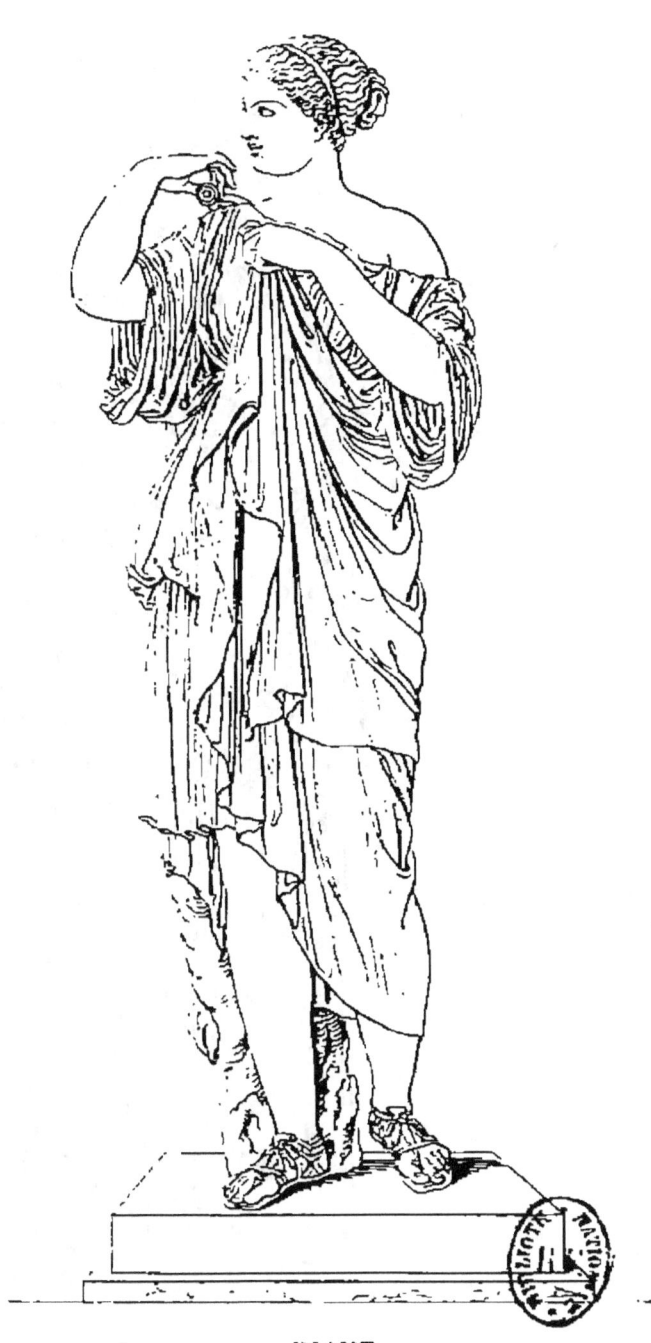

DIANE

DIANA.

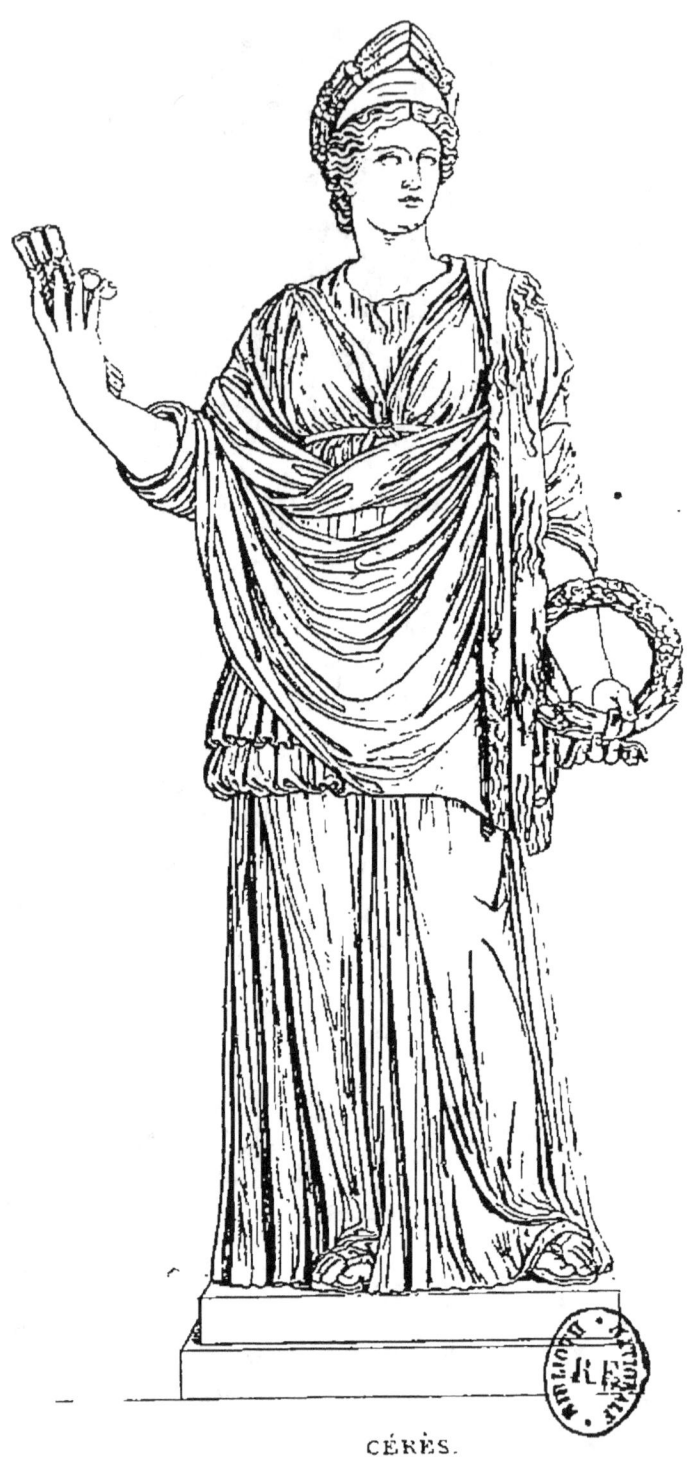

CÉRÈS.

CERERE

CERES

T. 9 P. 9

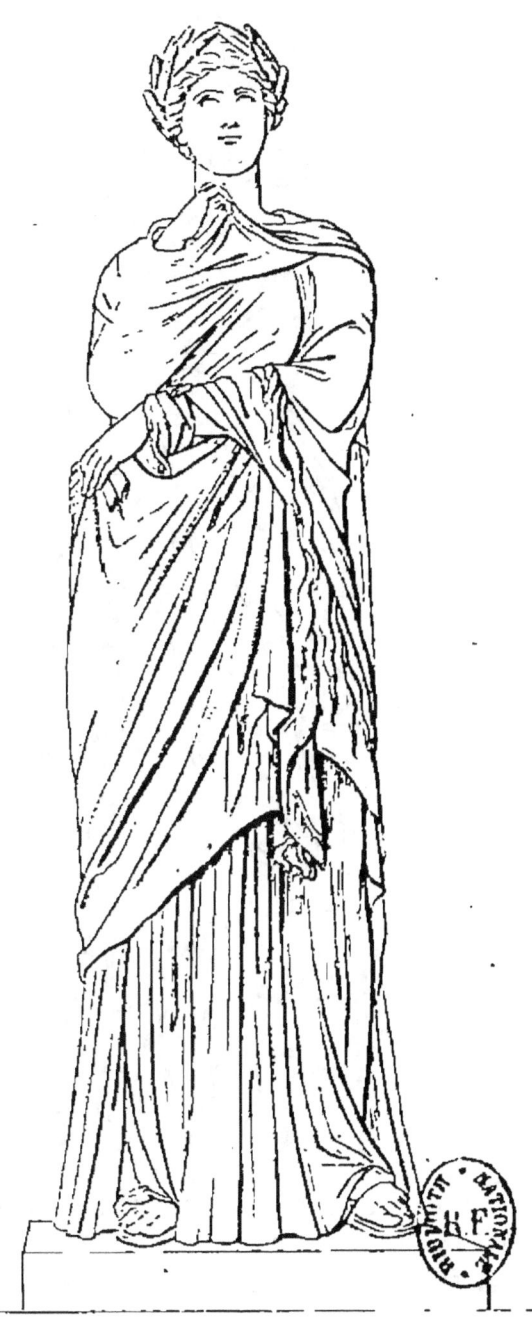

JULIE
GIULIA.

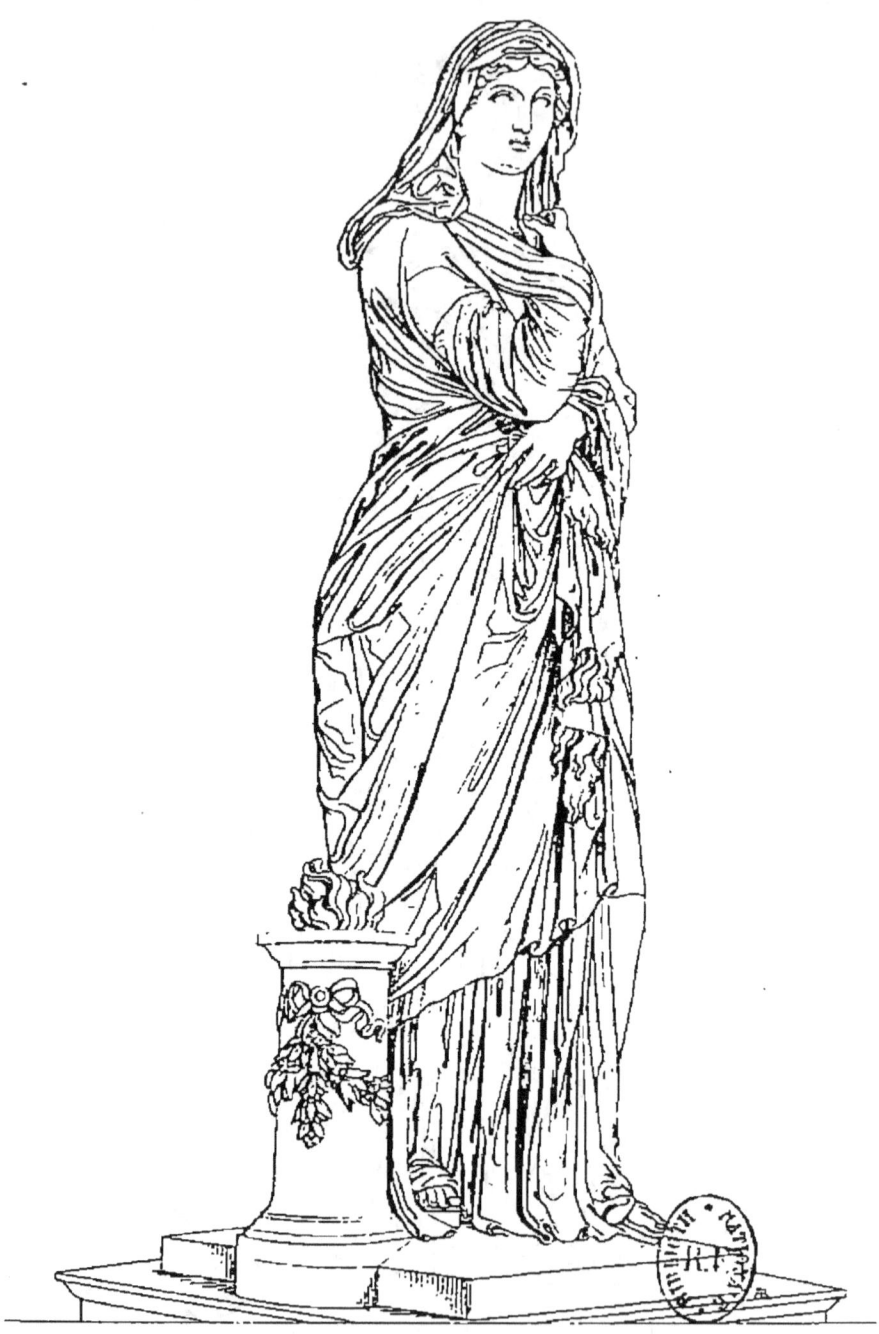

UNE VESTALE

UNA VESTALE

A VESTAL

T. 9 P. 11

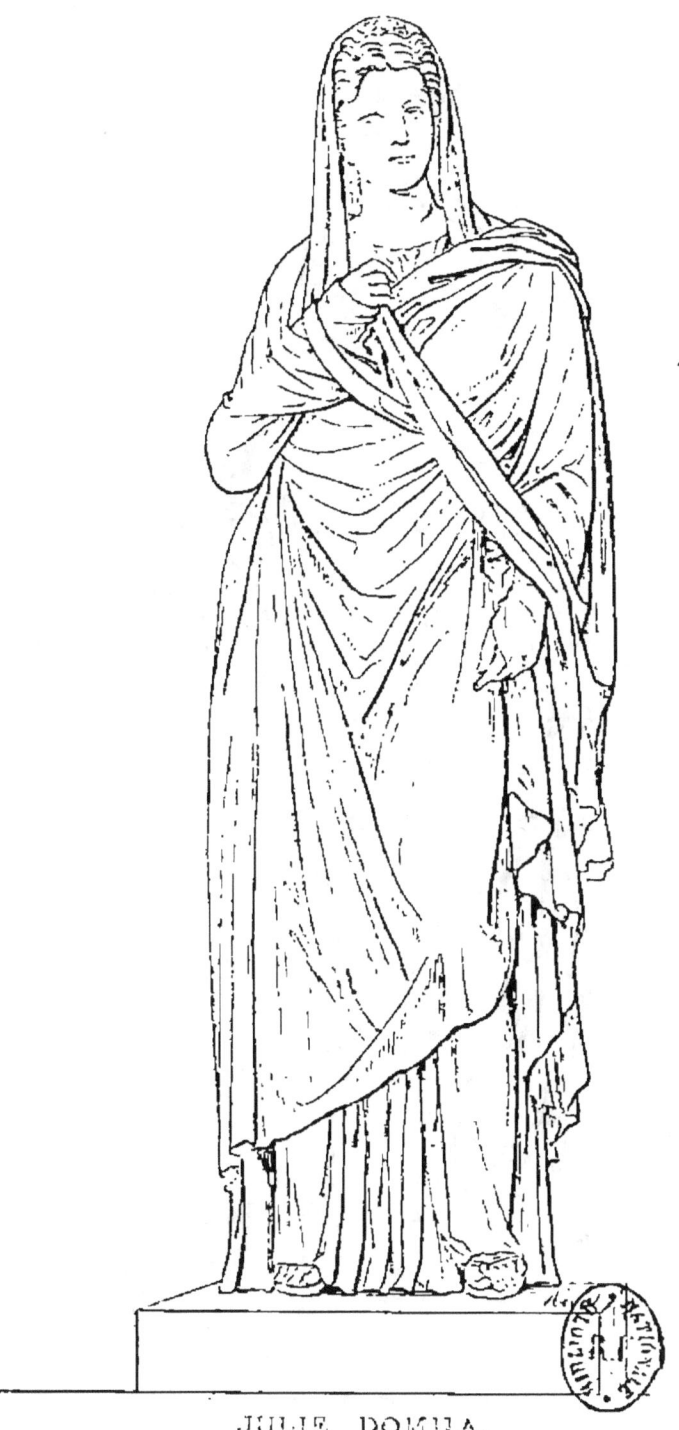

JULIE DOMNA.

GIULIA DOMNA

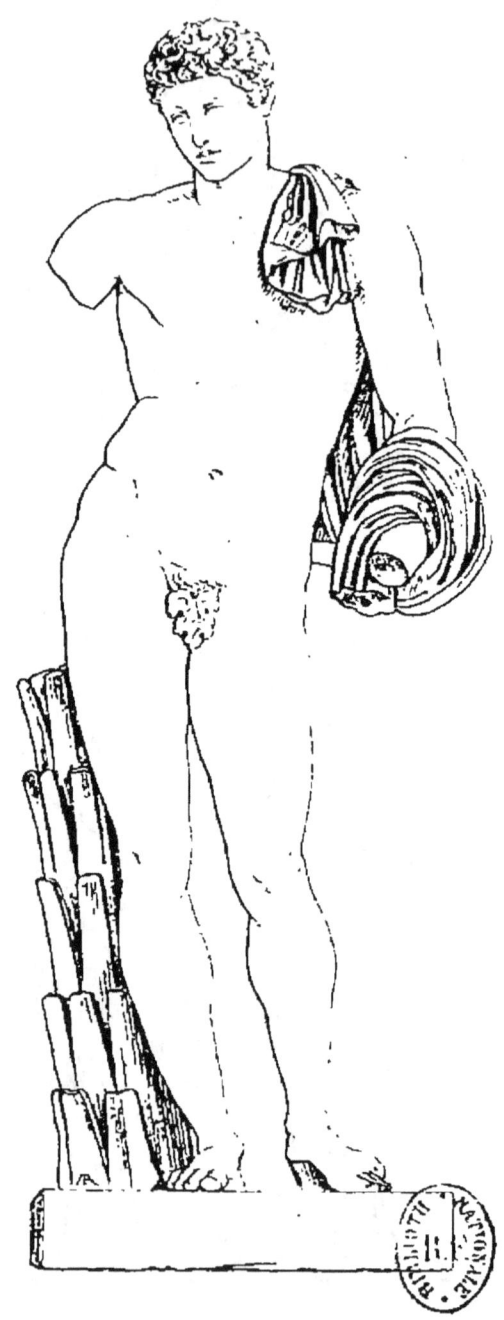

MERCURE DIT LANTIN
MERCURIO DETTO LANTINO.
MERCURIO LLAMADO LANTINO

T. 9. P. 13.

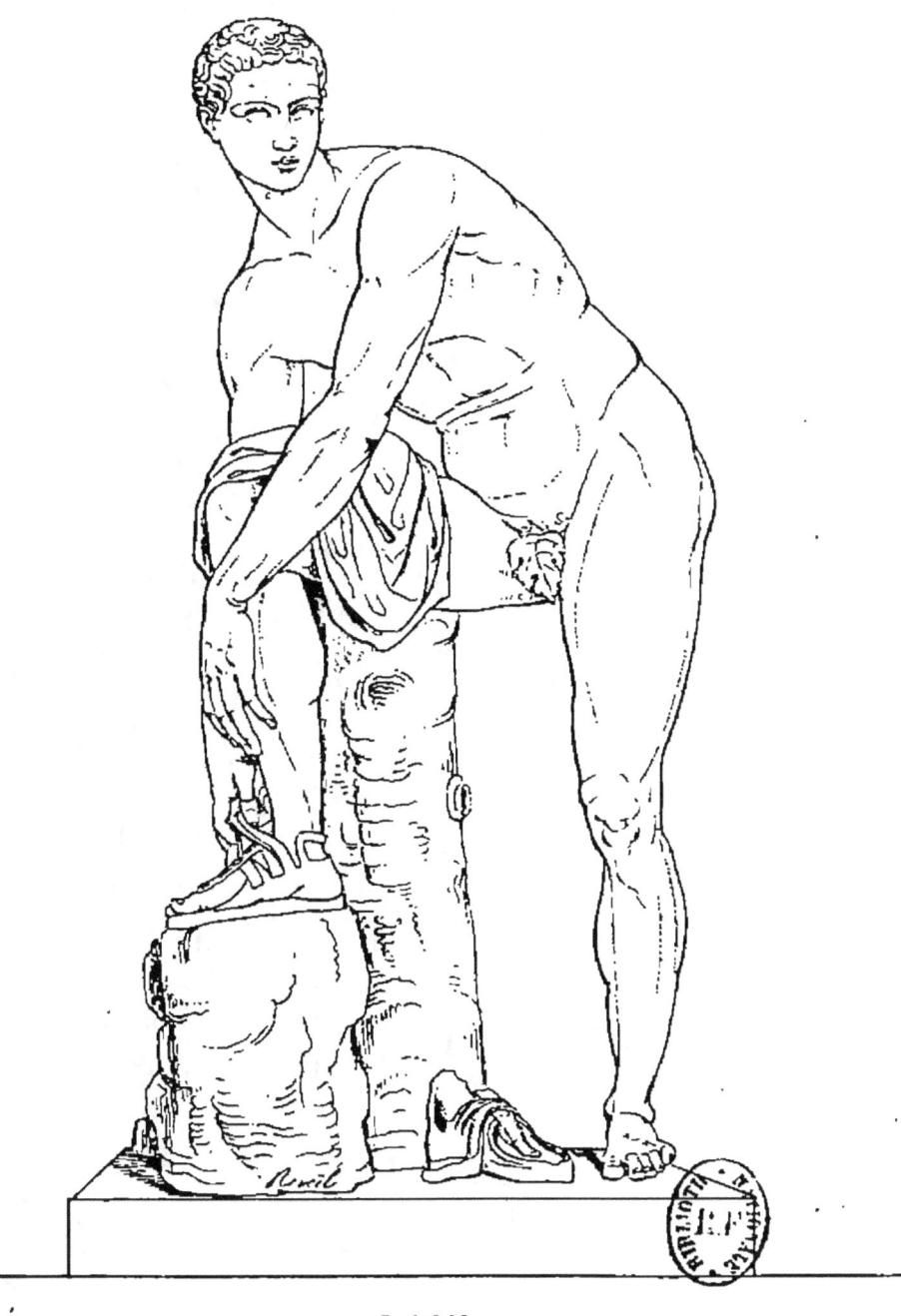

JASON.

GIASONE.

T. 9 P. 14

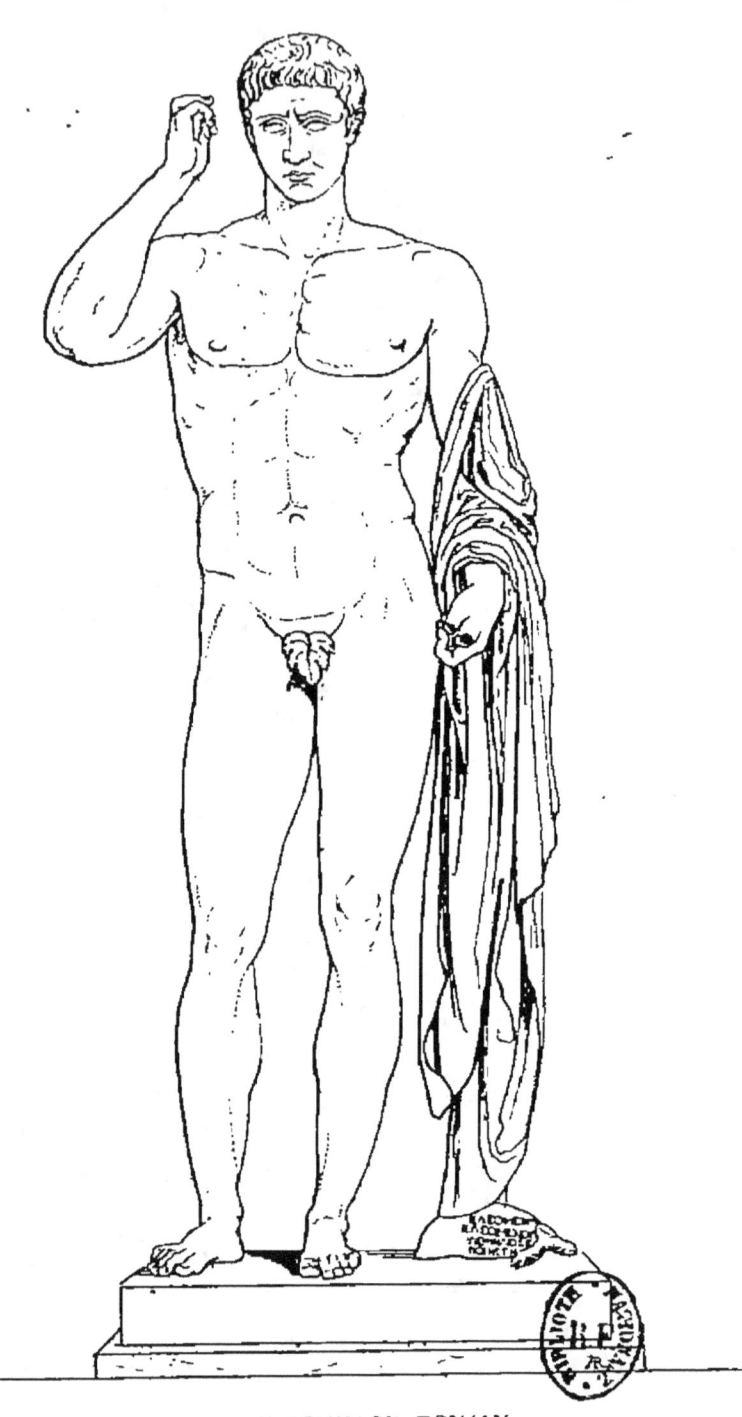

PERSONNAGE ROMAIN.
PERSONAGGIO ROMANO.
PERSONAGE ROMANO.

T. 9 P. 15

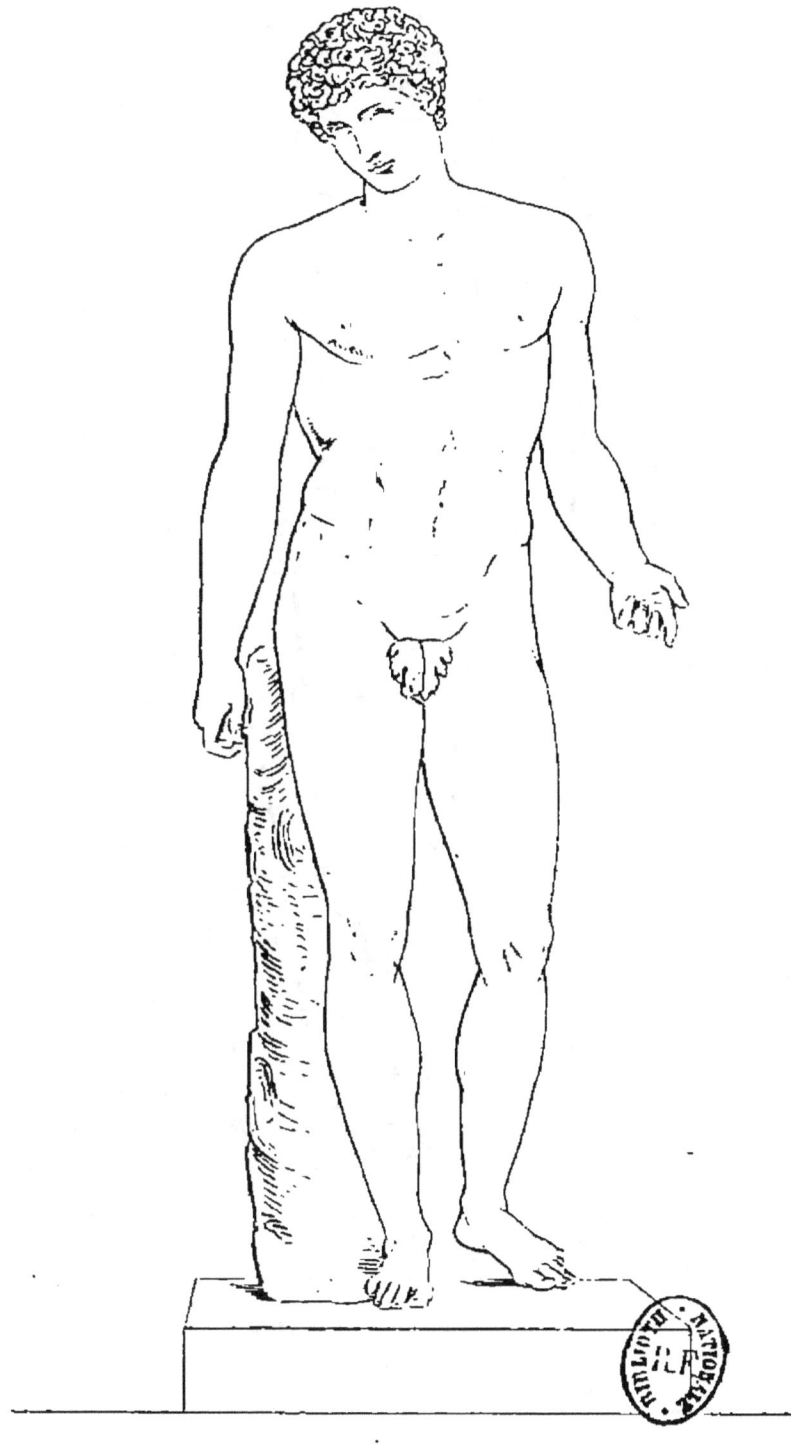

ANTINOUS DU CAPITOLE.
ANTINOO DEL CAMPIDOGLIO.

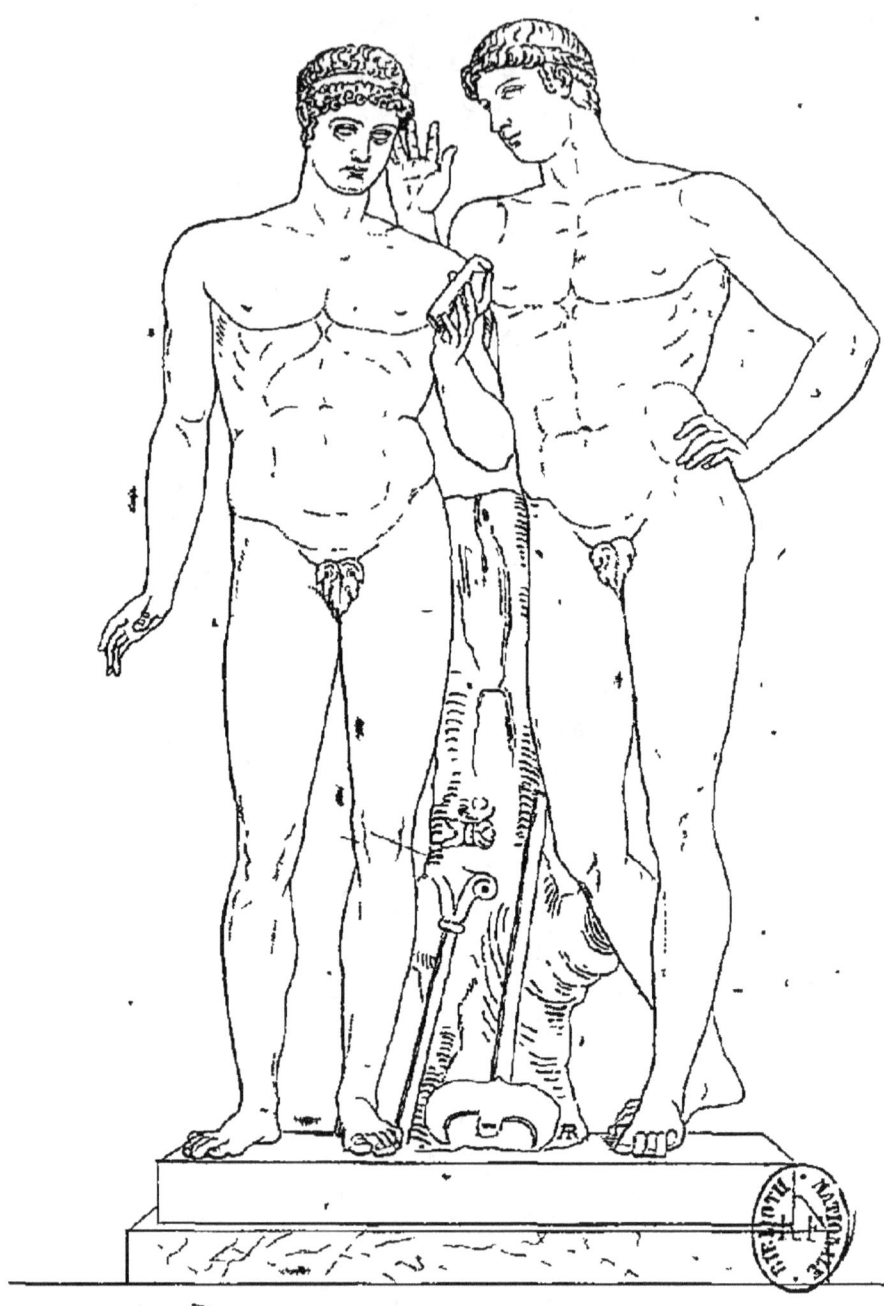

MERCURE ET VULCAIN
MERCURIO E VULCANO
MERCURIO Y VULCANO

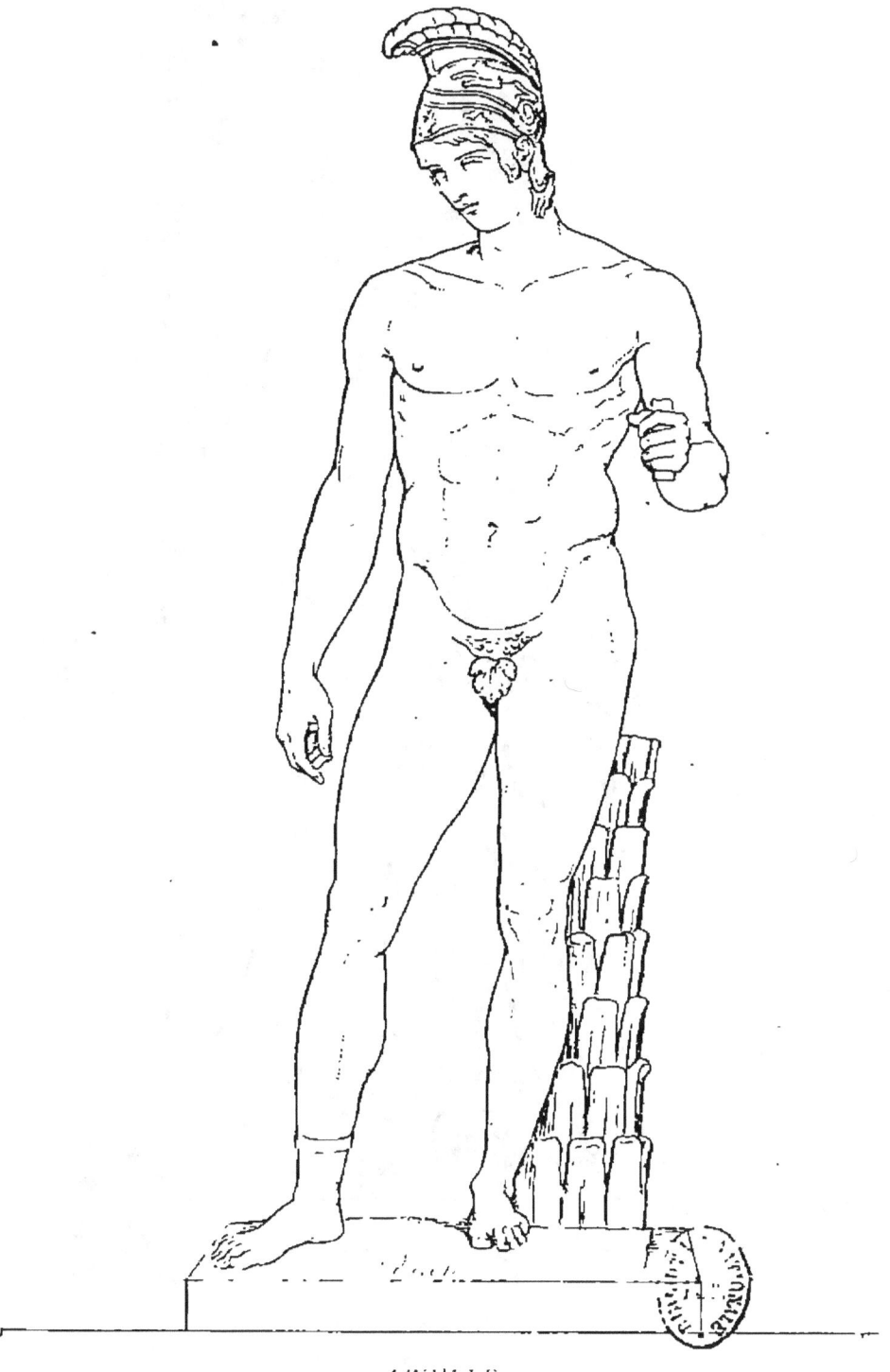

ACHILLE.

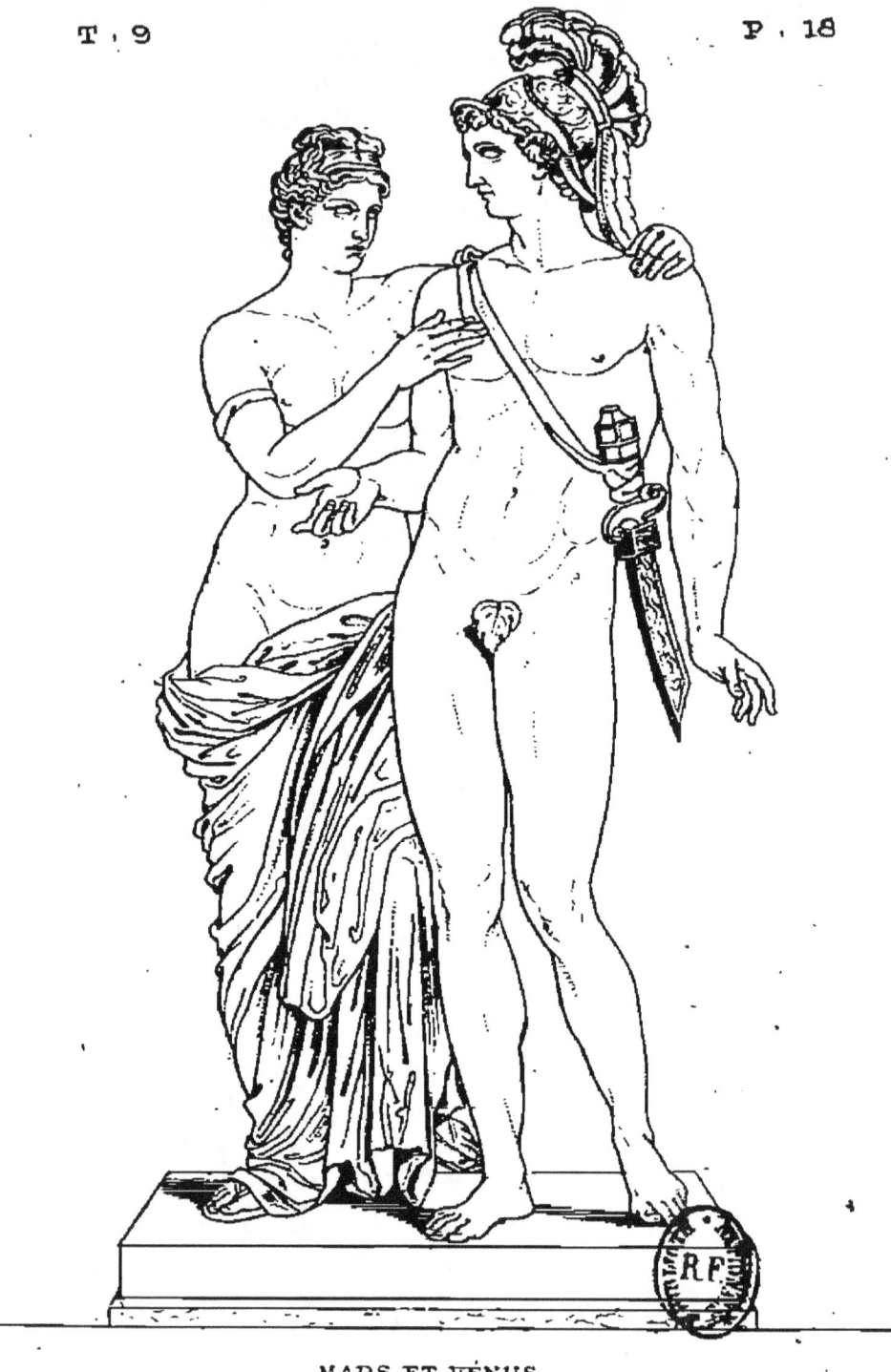

MARS ET VÉNUS.
MARTE E VENERE.
MARTE Y VENUS.

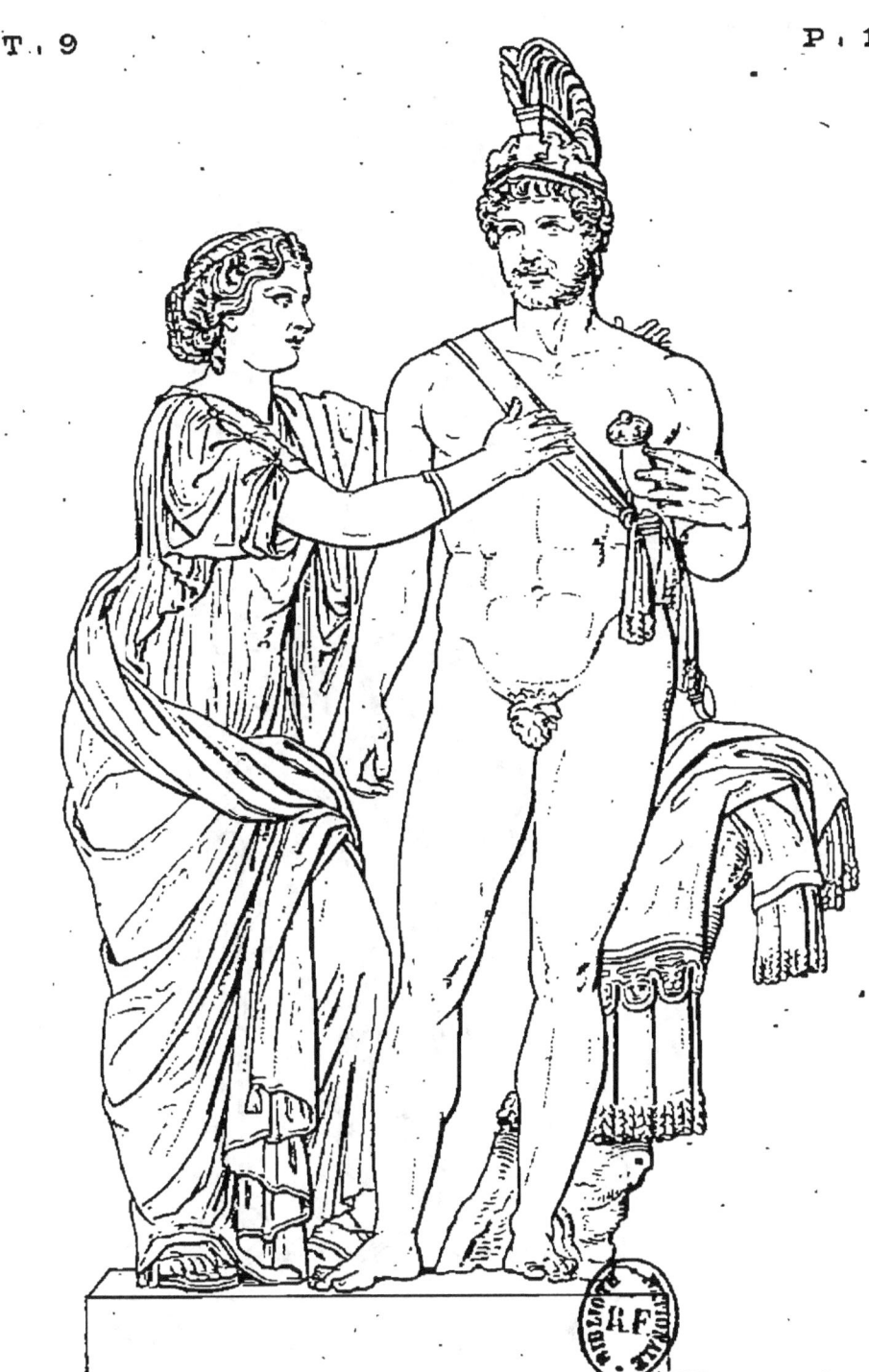

PERSONNAGES ROMAINS.
PERSONAGGI ROMANI.

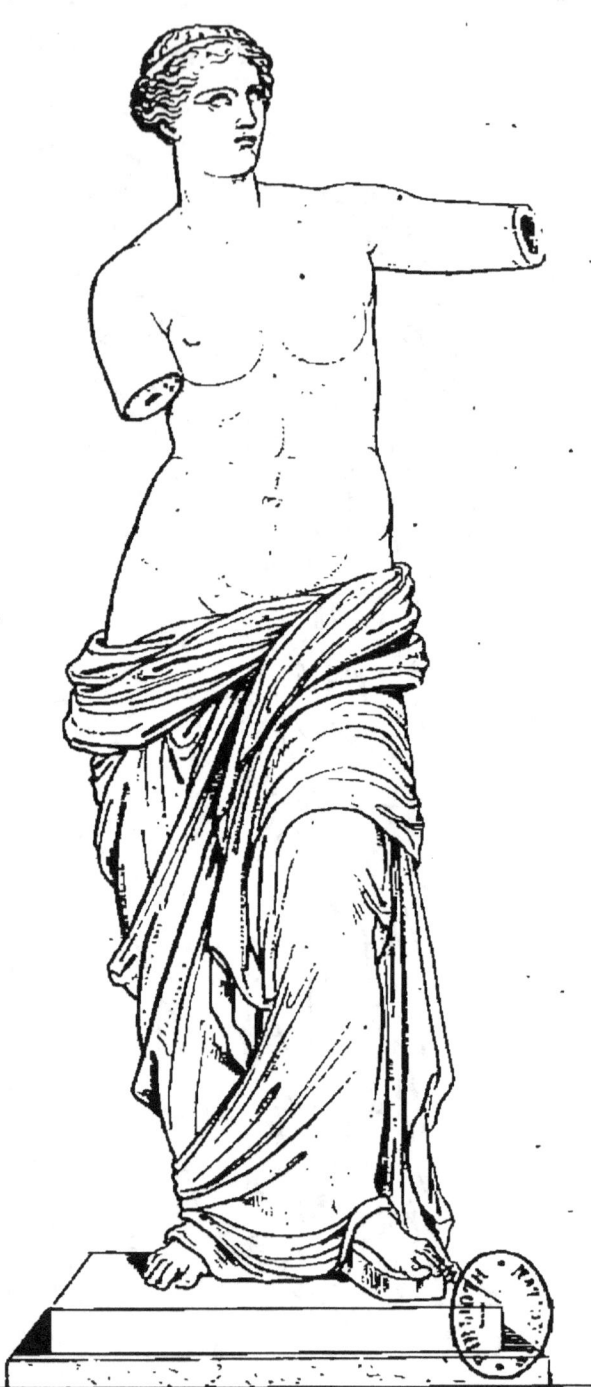

VÉNUS.

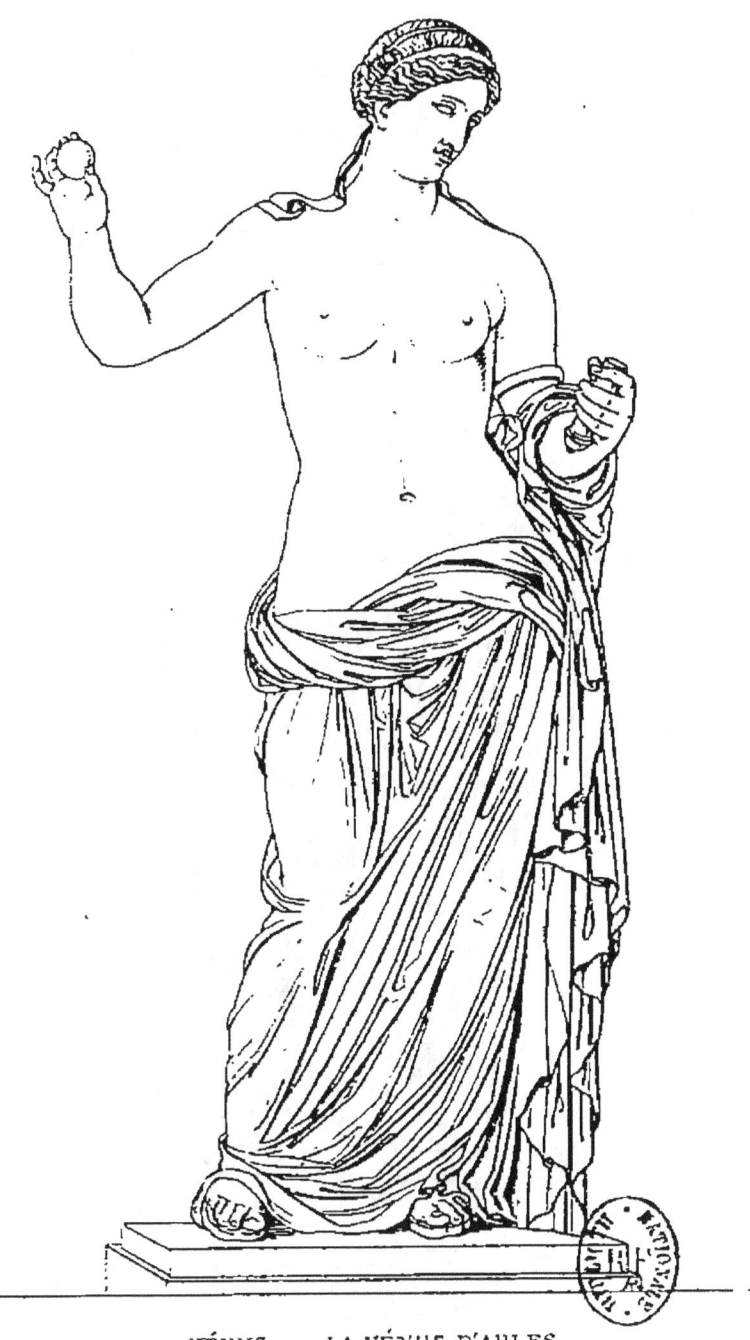

VÉNUS dite LA VÉNUS D'ARLES.
VENERE DETTA LA VENERE D'ARLI
VENUS, LLAMADA DE ARLES.

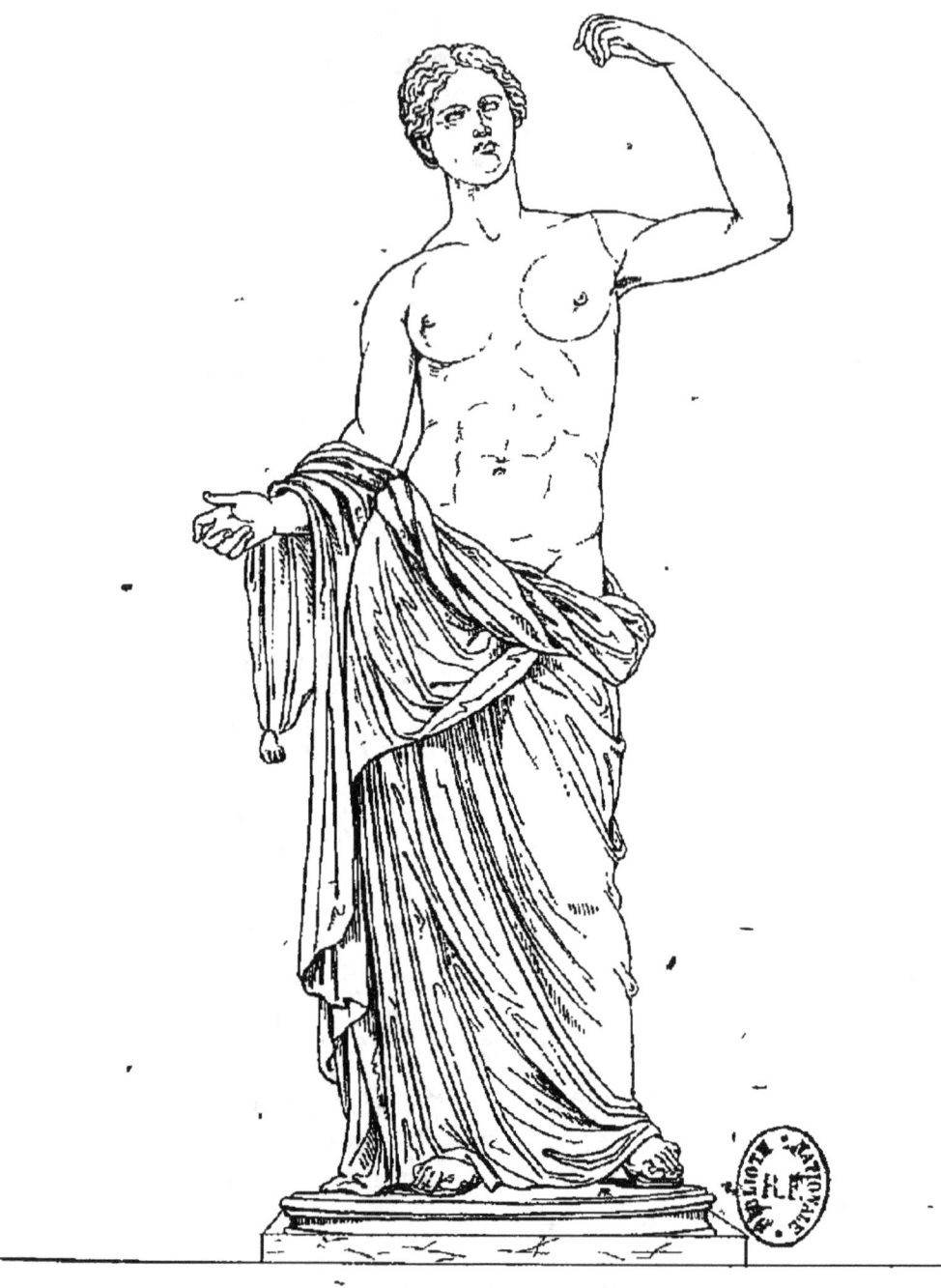

VÉNUS

VENERE

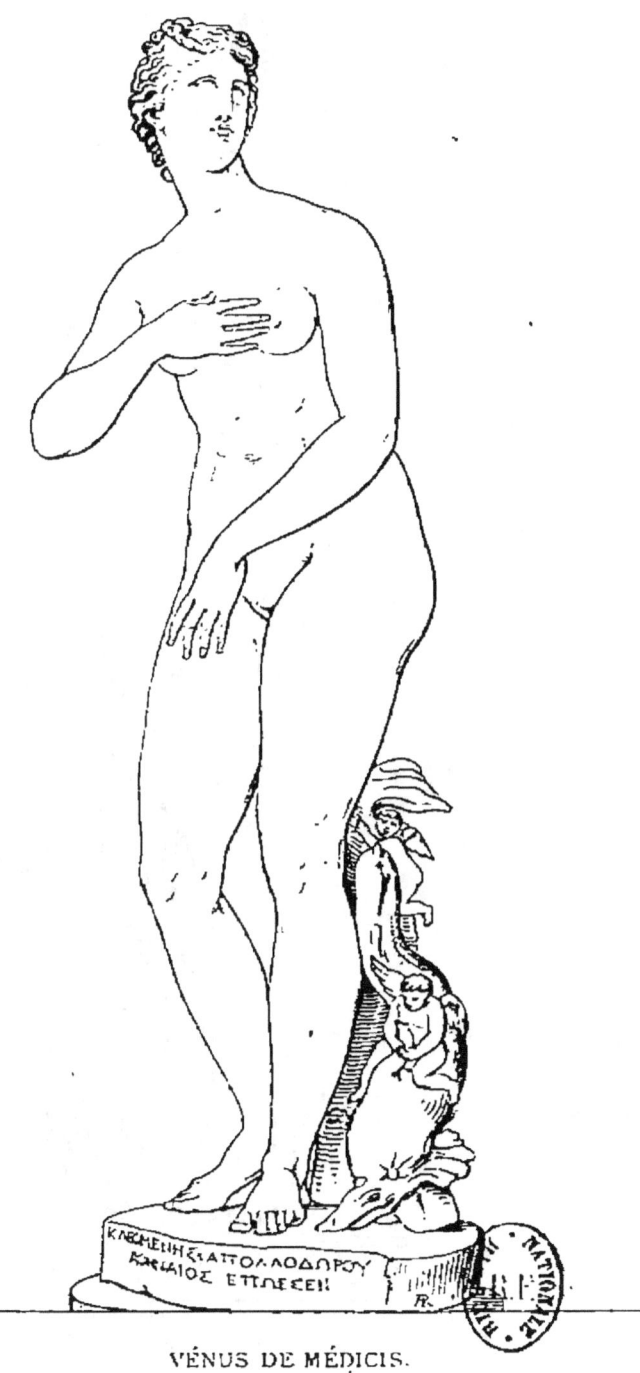

VÉNUS DE MÉDICIS.
VENERE DE' MEDICI

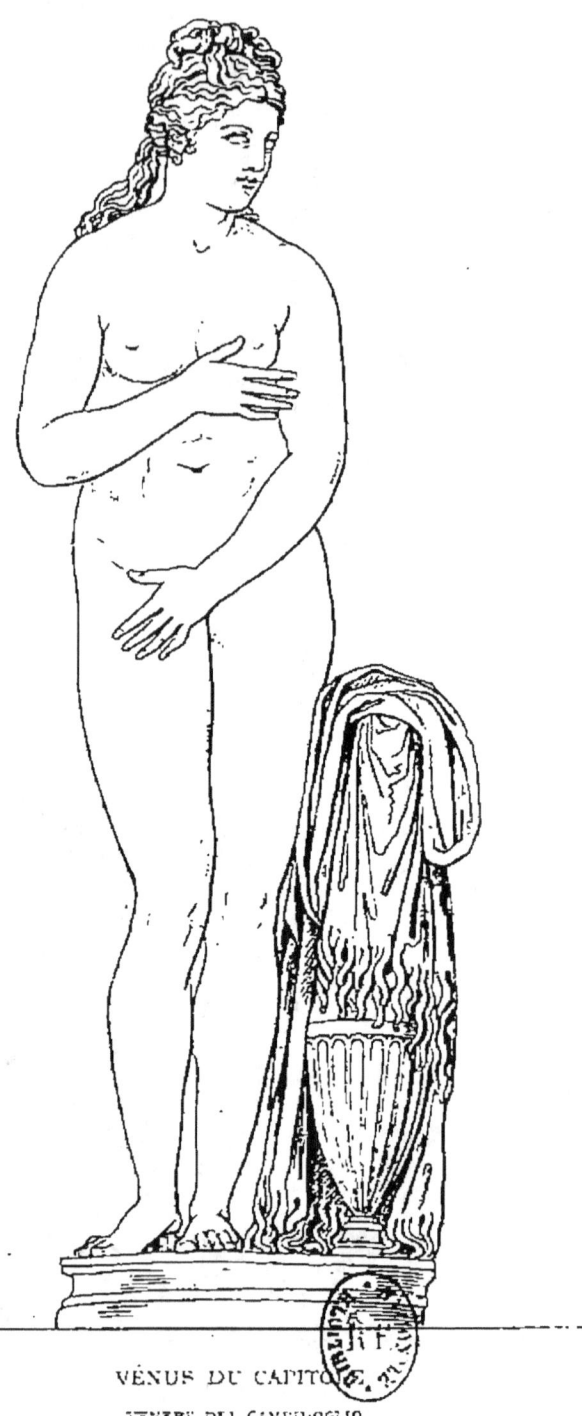

VÉNUS DU CAPITOLE
VENERE DEL CAMPIDOGLIO

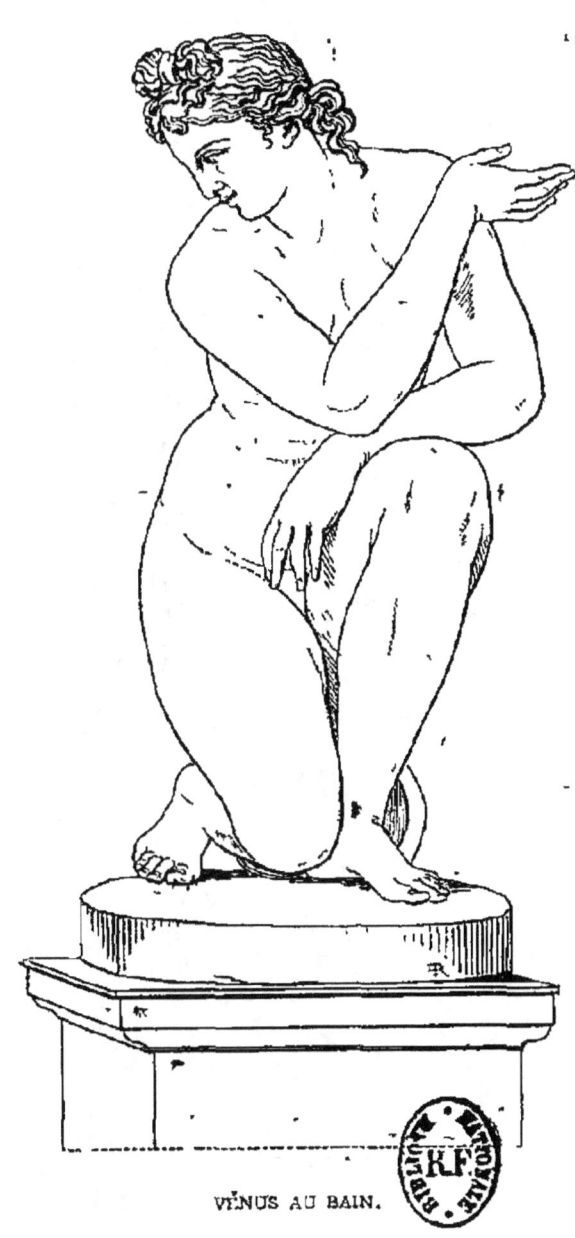

VÉNUS AU BAIN.

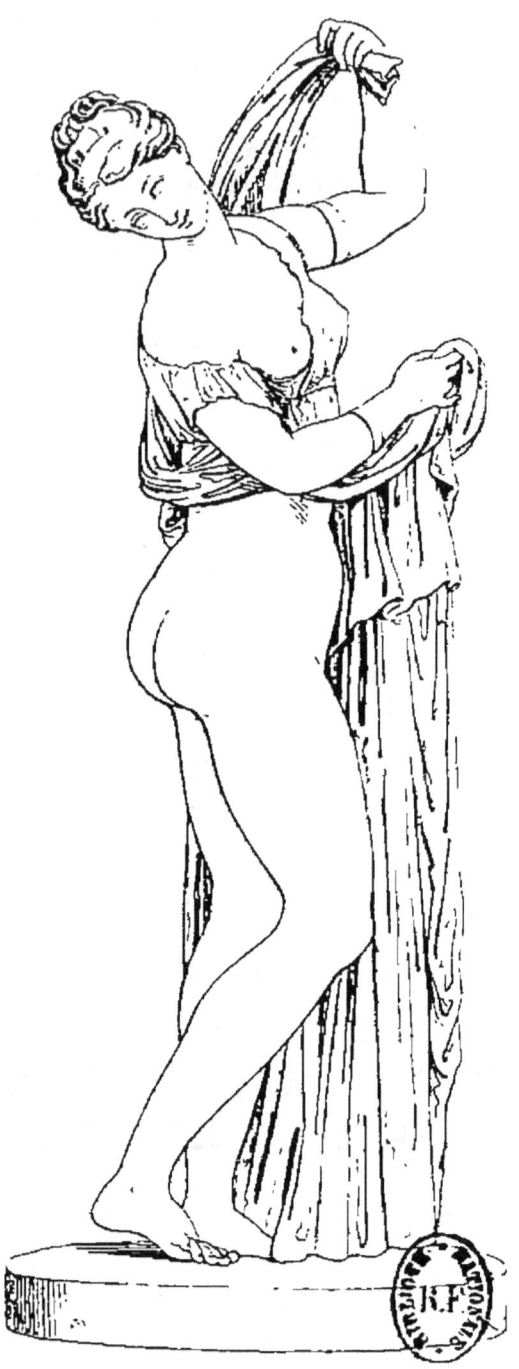

VENUS CALLIPIGE.

VENERE CALLIPIGE

Lèin 376 VENUS CALIPIGA

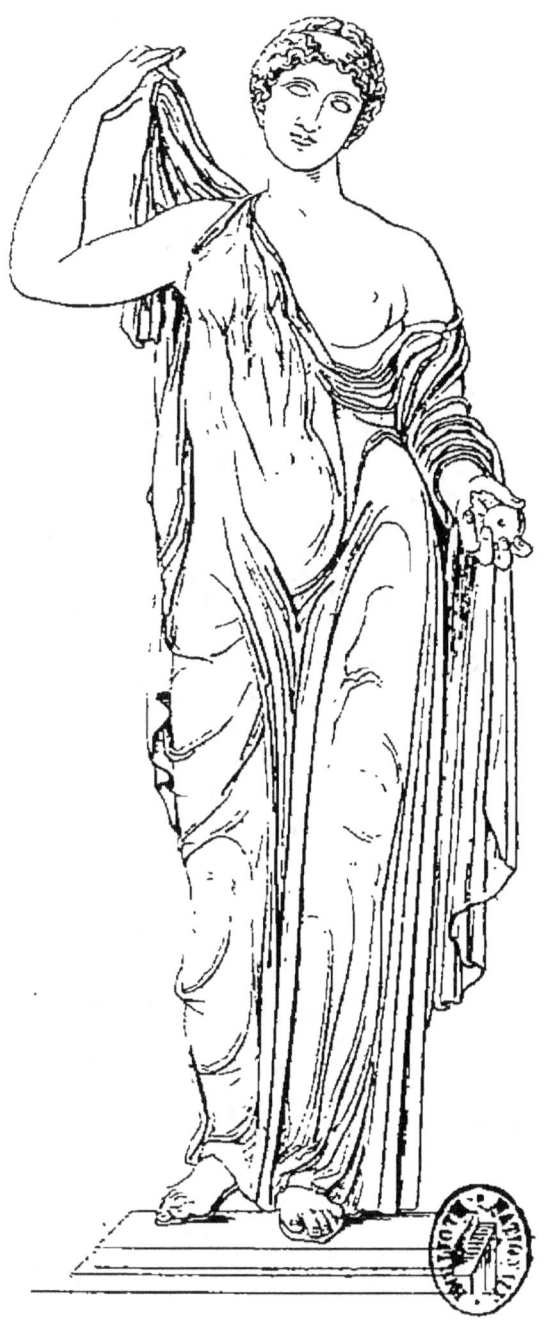

VÉNUS GÉNITRIX

VENERE GENITRICE.

VENUS ENGENDRADORA.

T. 9 P. 28

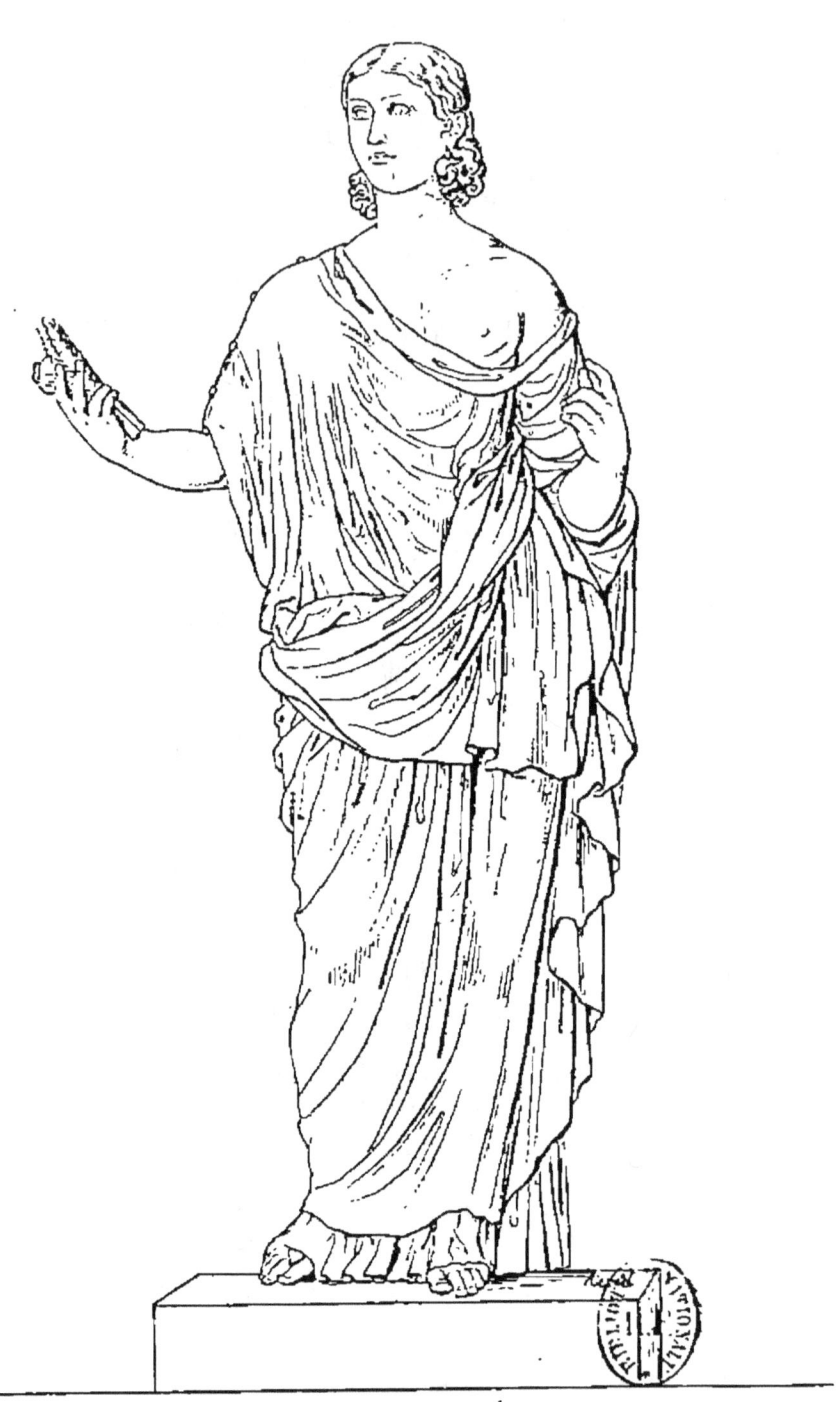

JULIE MAMMÉE.
GIULIA MAMMEA

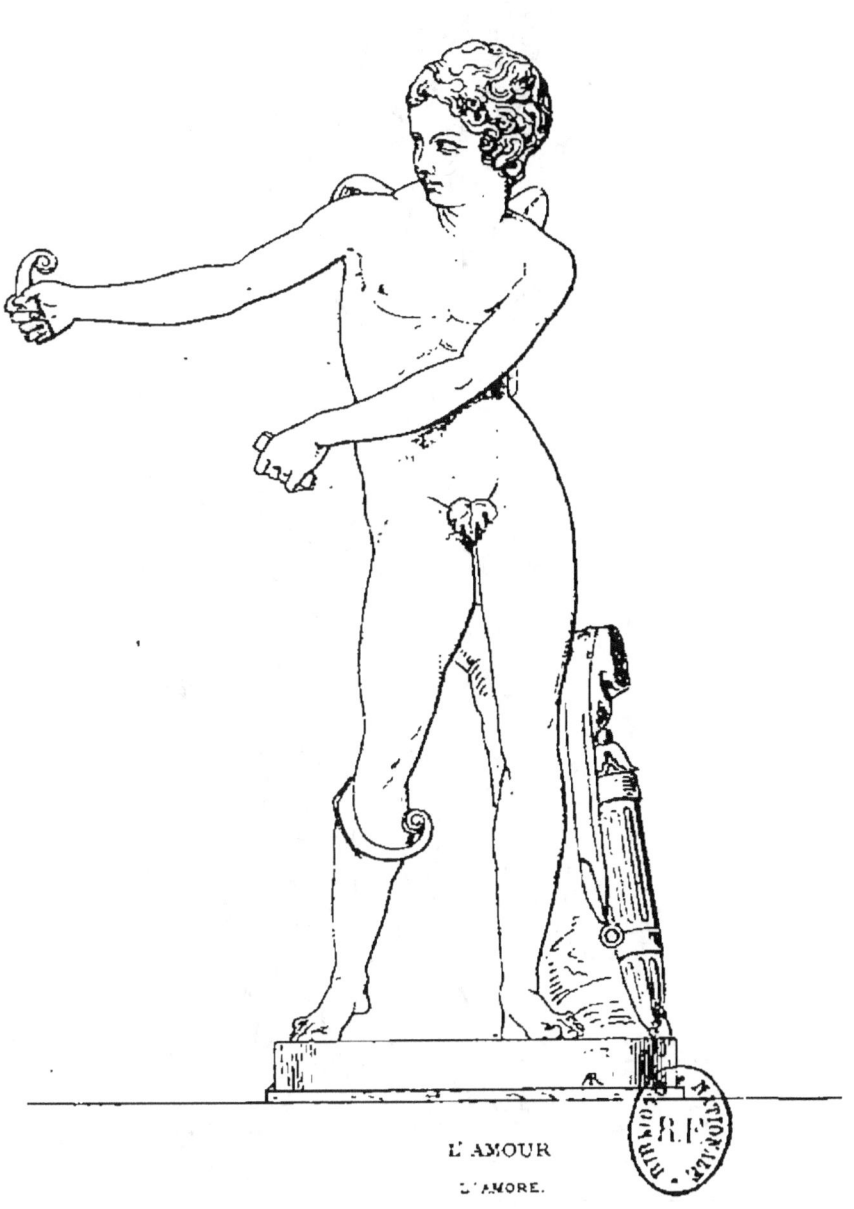

L'AMOUR
L'AMORE.
EL AMOR.

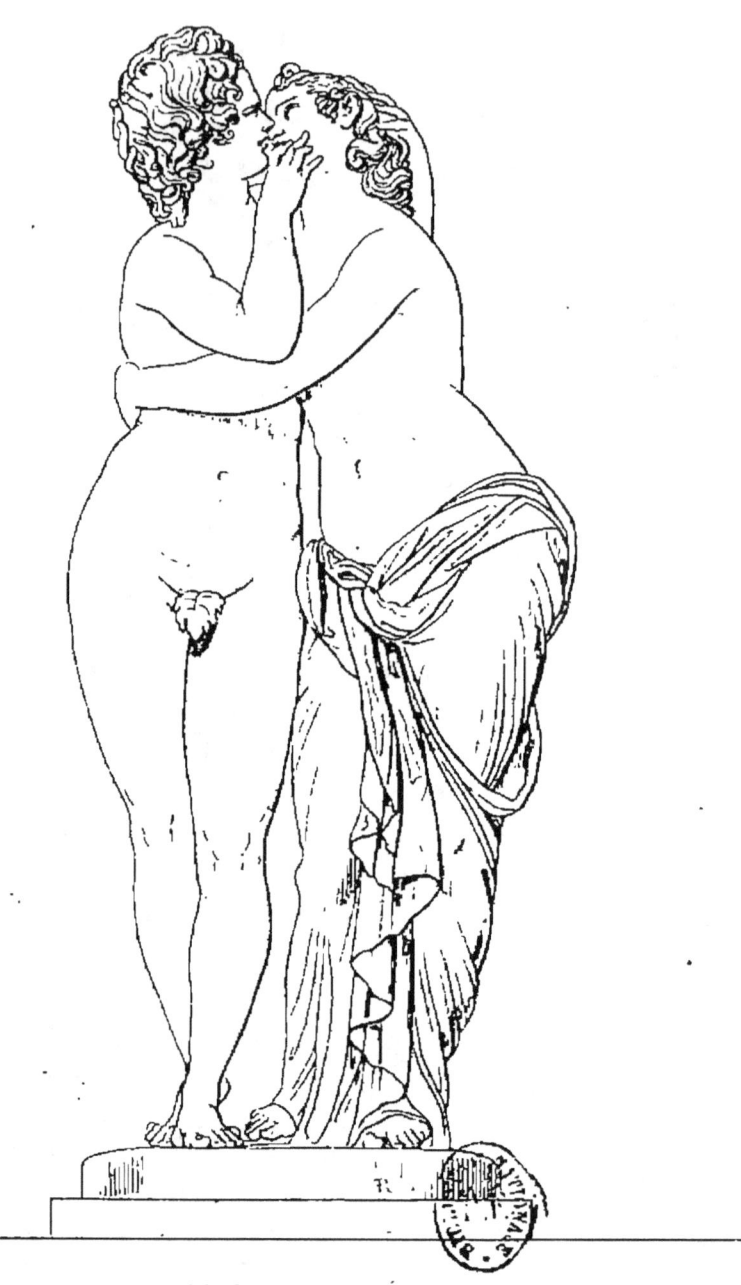

L'AMOUR ET PSYCHÉ

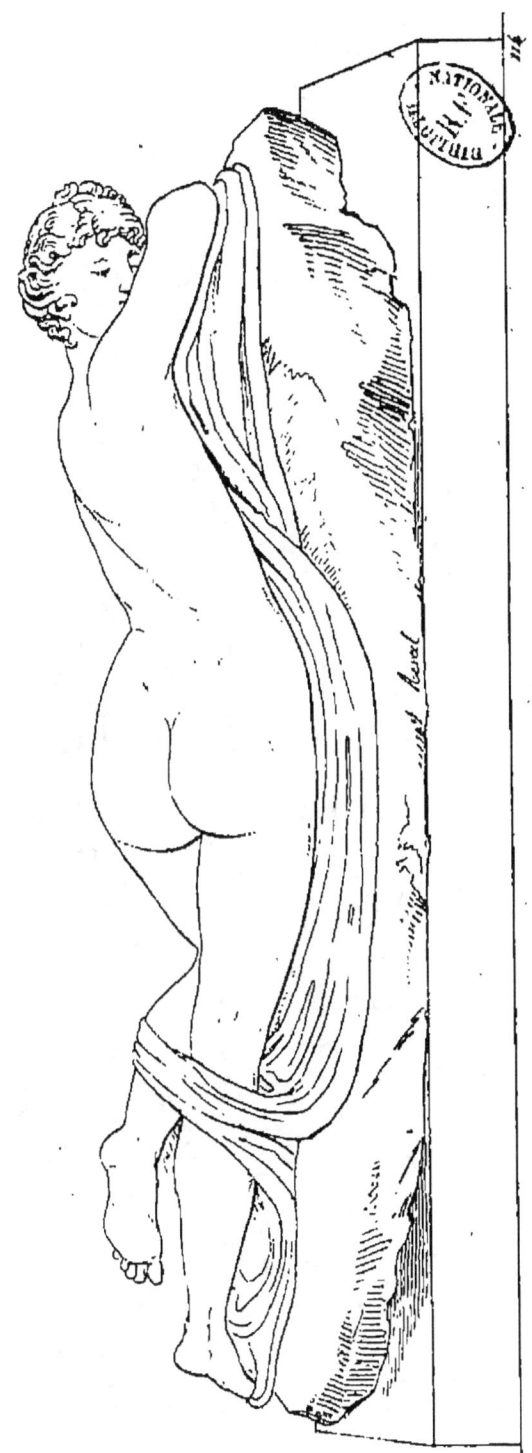

HERMAPHRODITE.
ERMAFRODITO.

T. 9. P. 32.

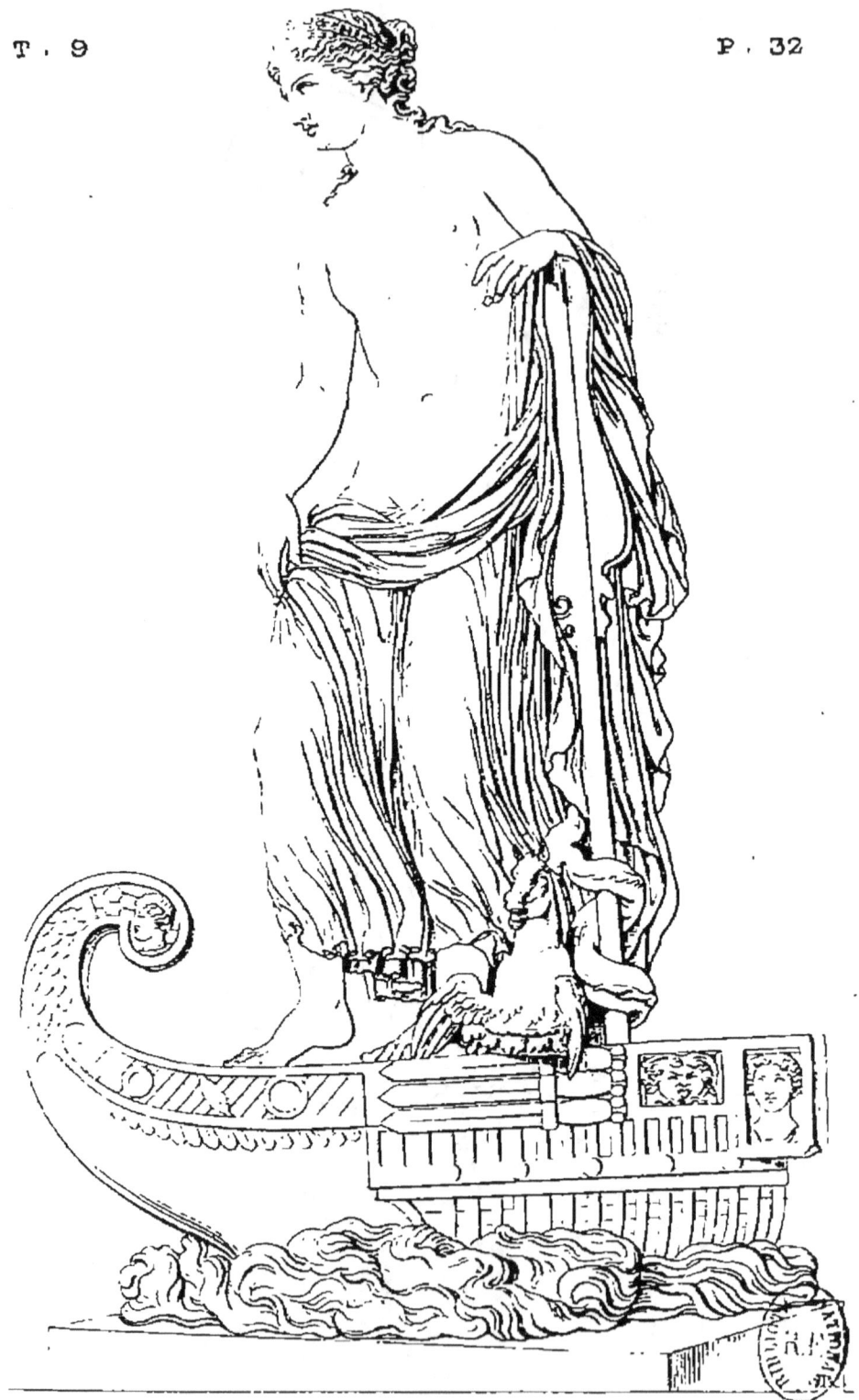

THÉTIS.
ΤΕΠ.
ΤΓΤΙΣ

NYMPHE DITE VÉNUS A LA COQUILLE.

NINFA DETTA VENERE DALLA CONCHIGLIA.

UNA NINFA LLAMADA VENUS ES LA CONCHA.

T. 9 P. 34

JOUEUSE D'OSSELETS.
BICOCATRICE D'ALIOSSI
JUGADORA DE TABA

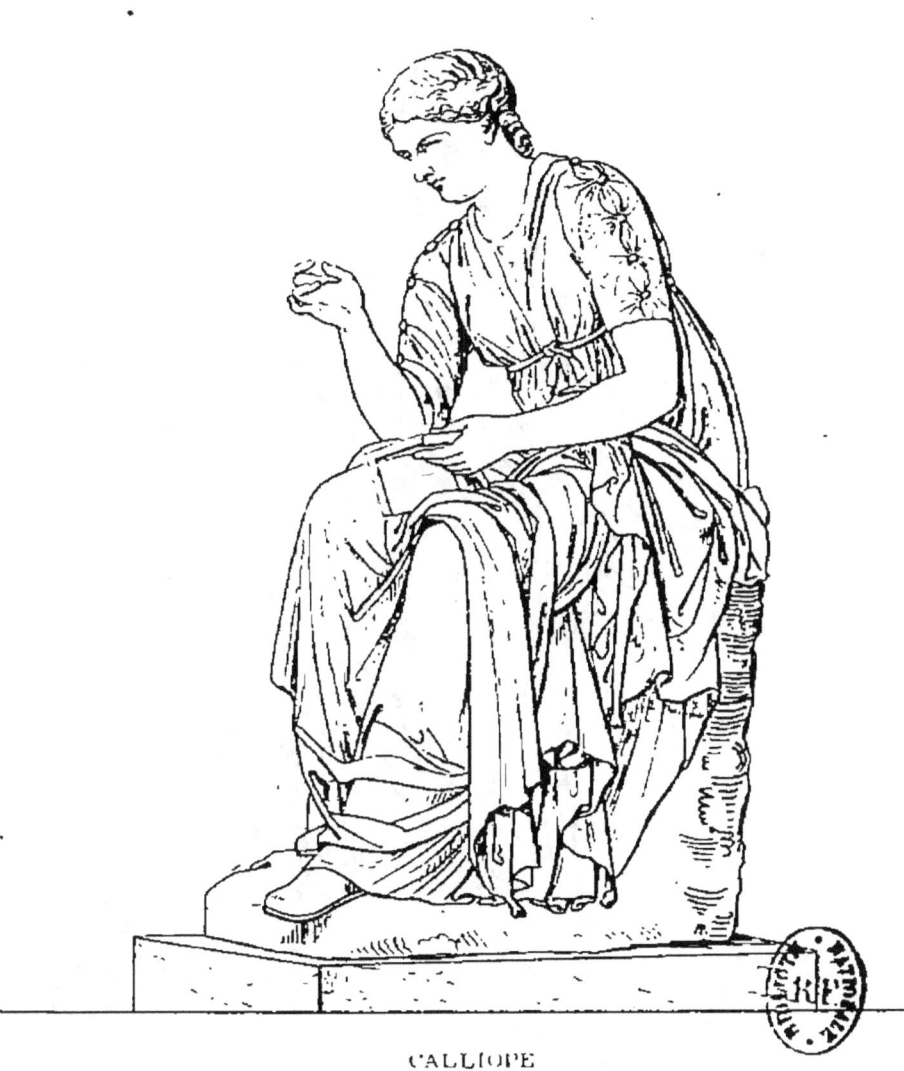

CALLIOPE

T. 9 P. 36

CLIO

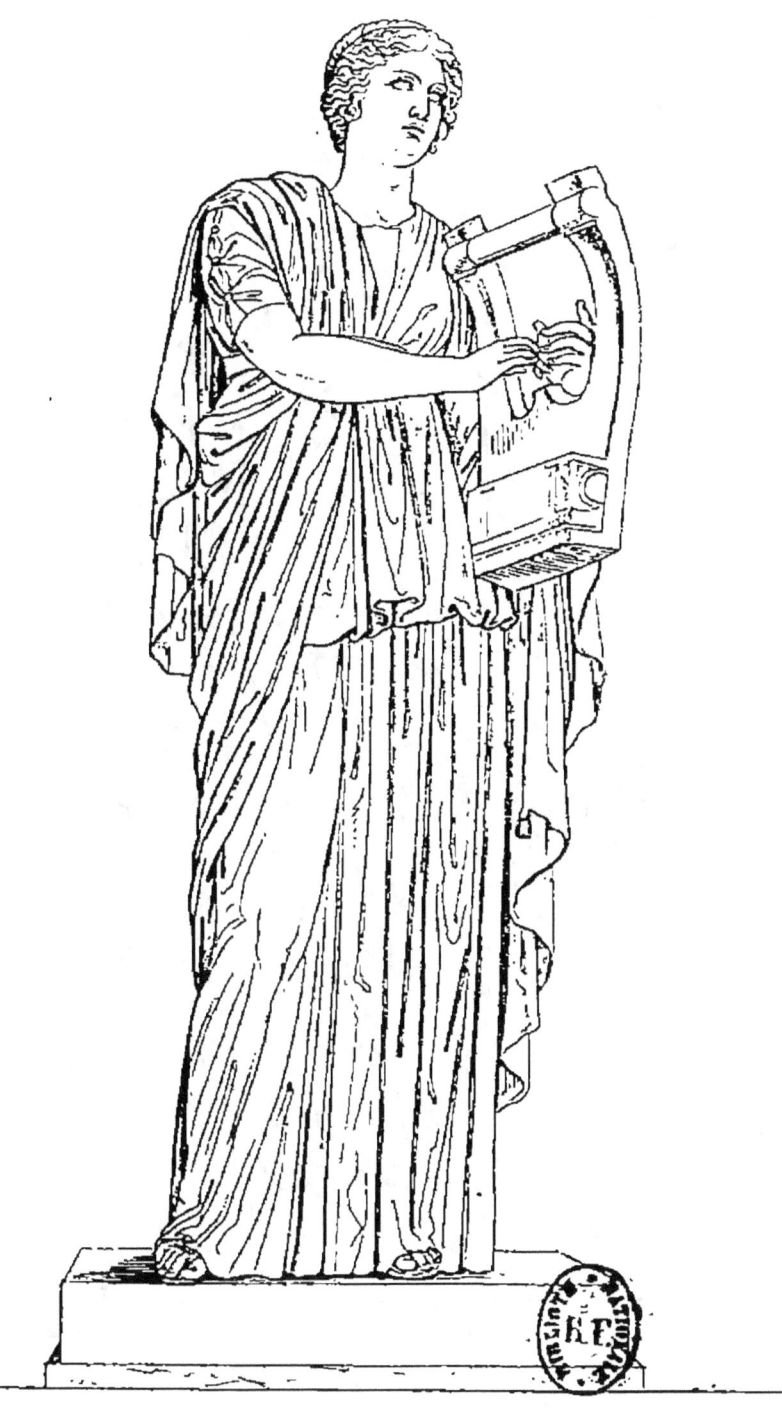

ERATO.

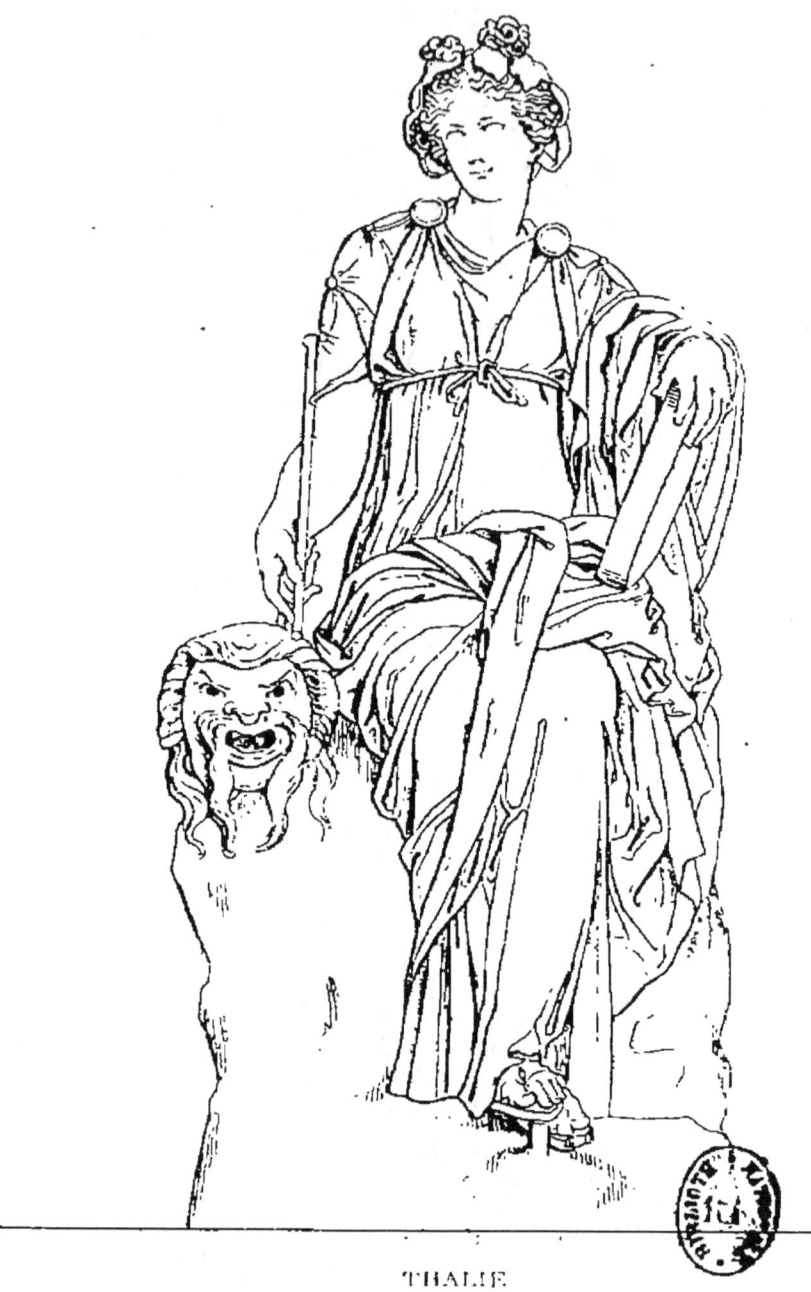

THALIE

TALIA.

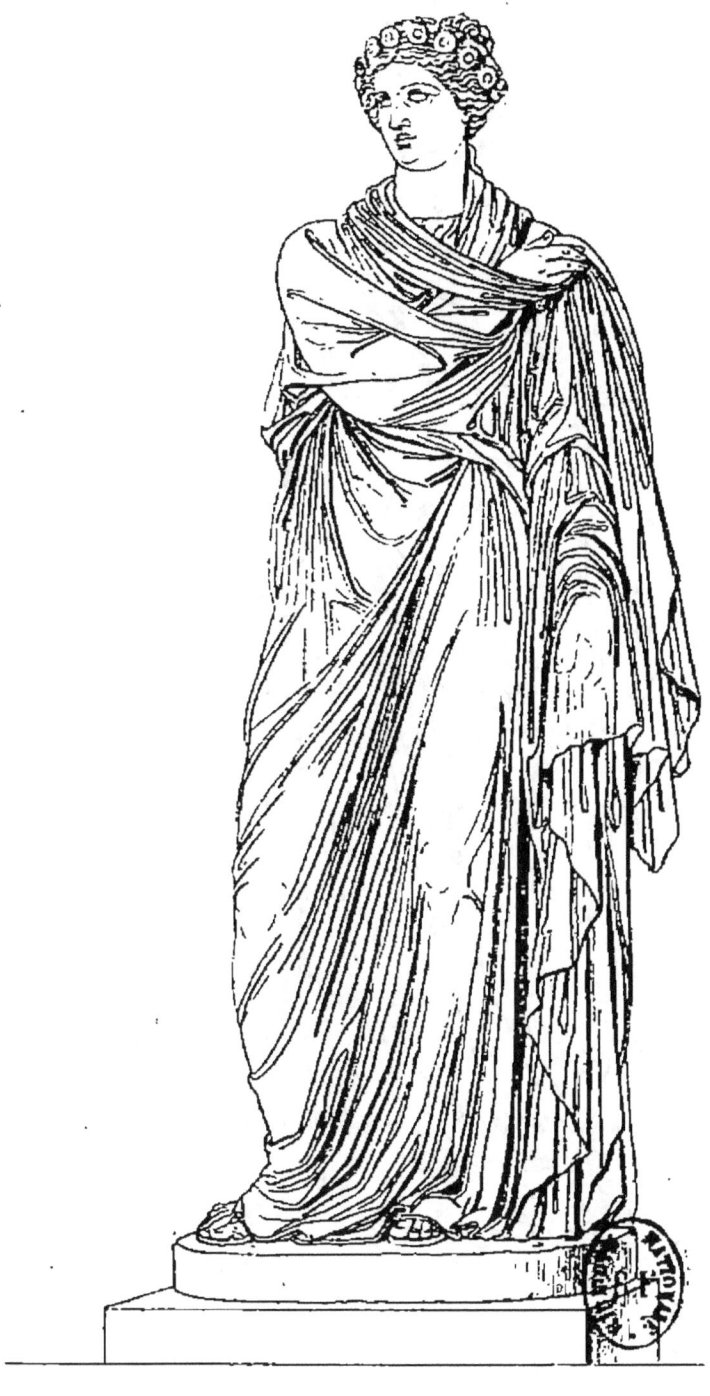

POLYMNIE

POLINNIA

T. 9. P. 40.

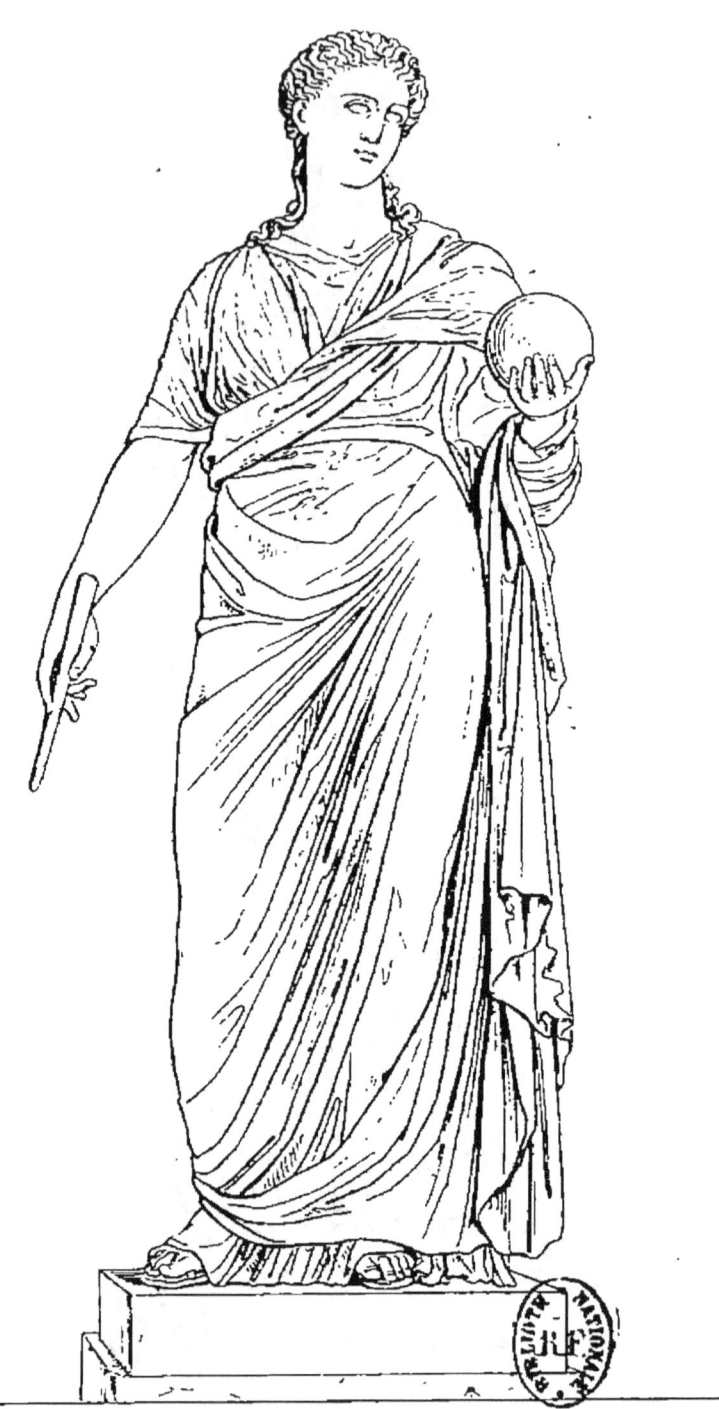

URANIE

URANIA.

T. 9. P. 41.

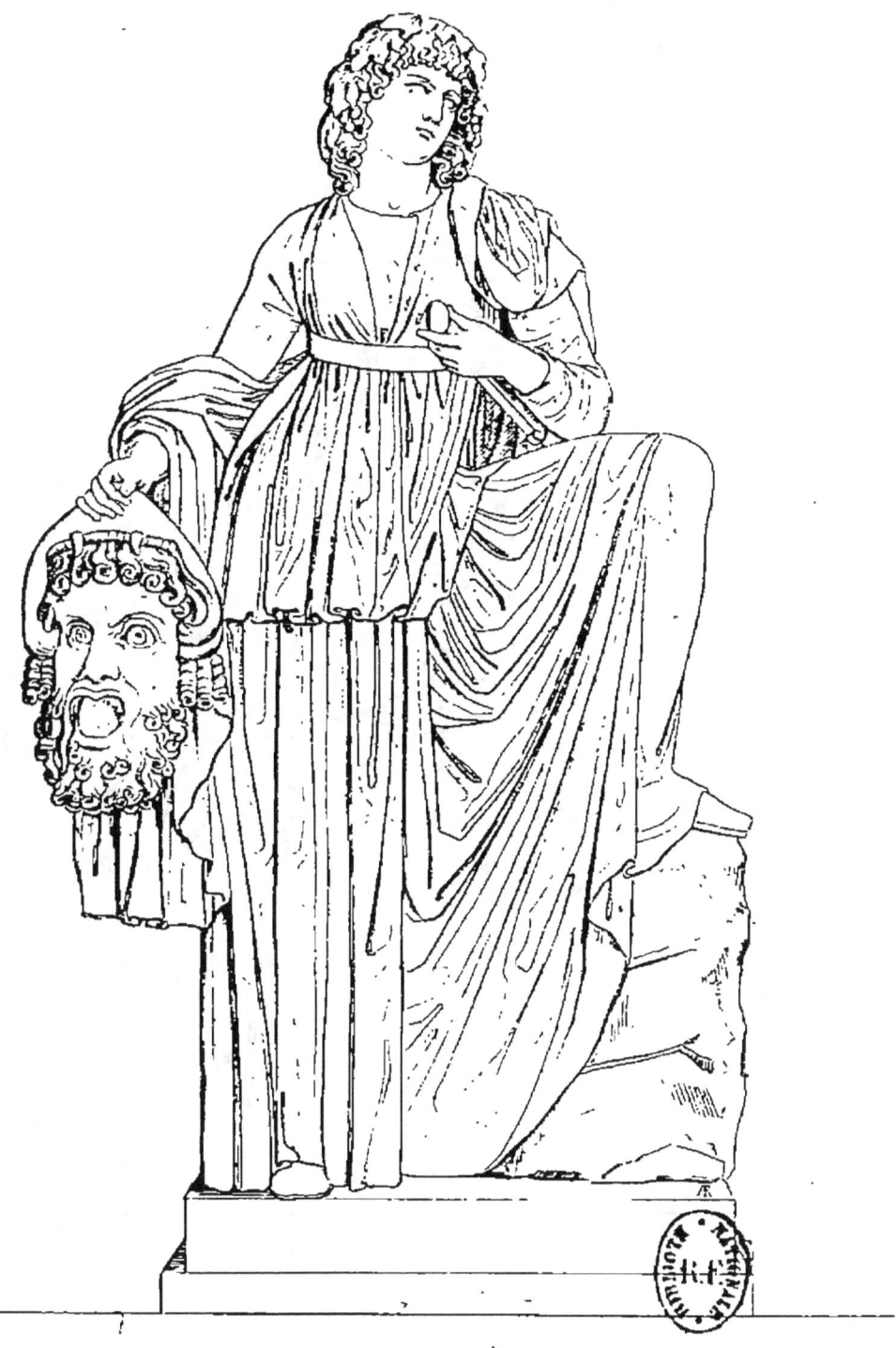

MELPOMÈNE
MELPOMENE.

T. 9 P. 42

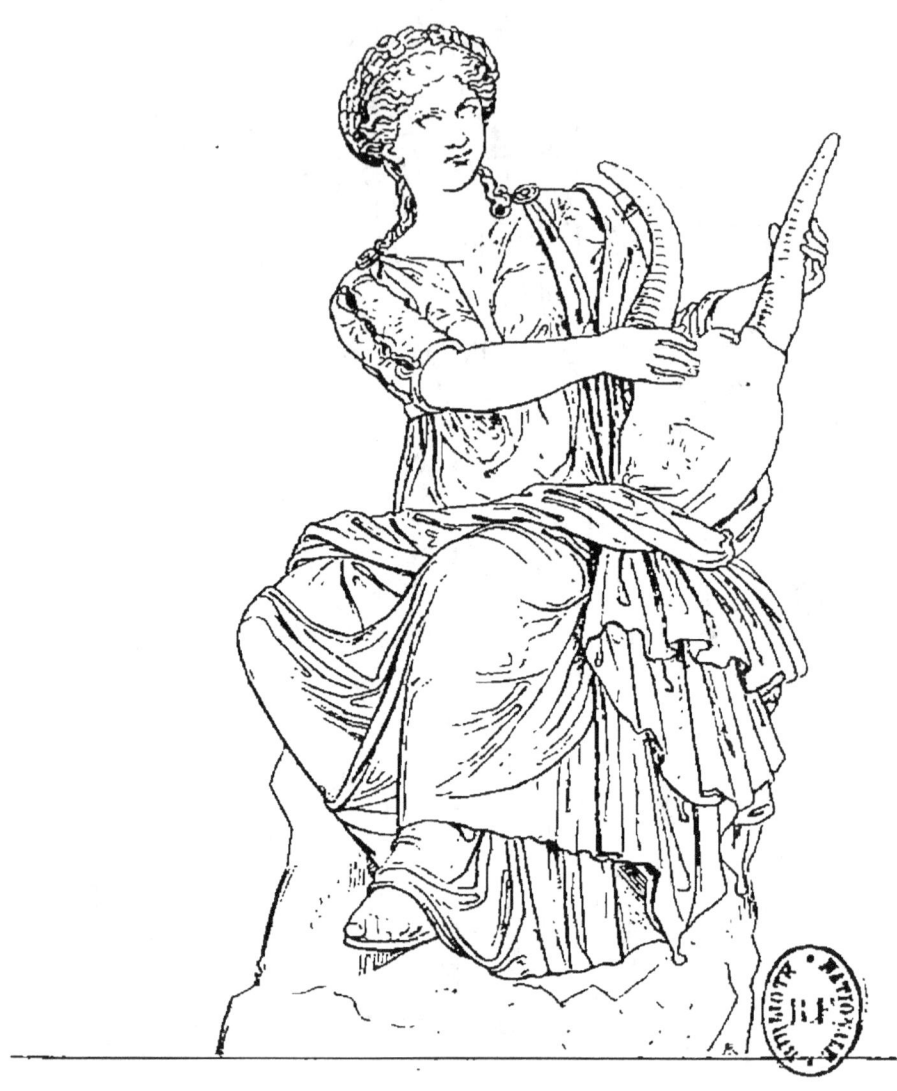

TERPSICHORE

TERSICORE

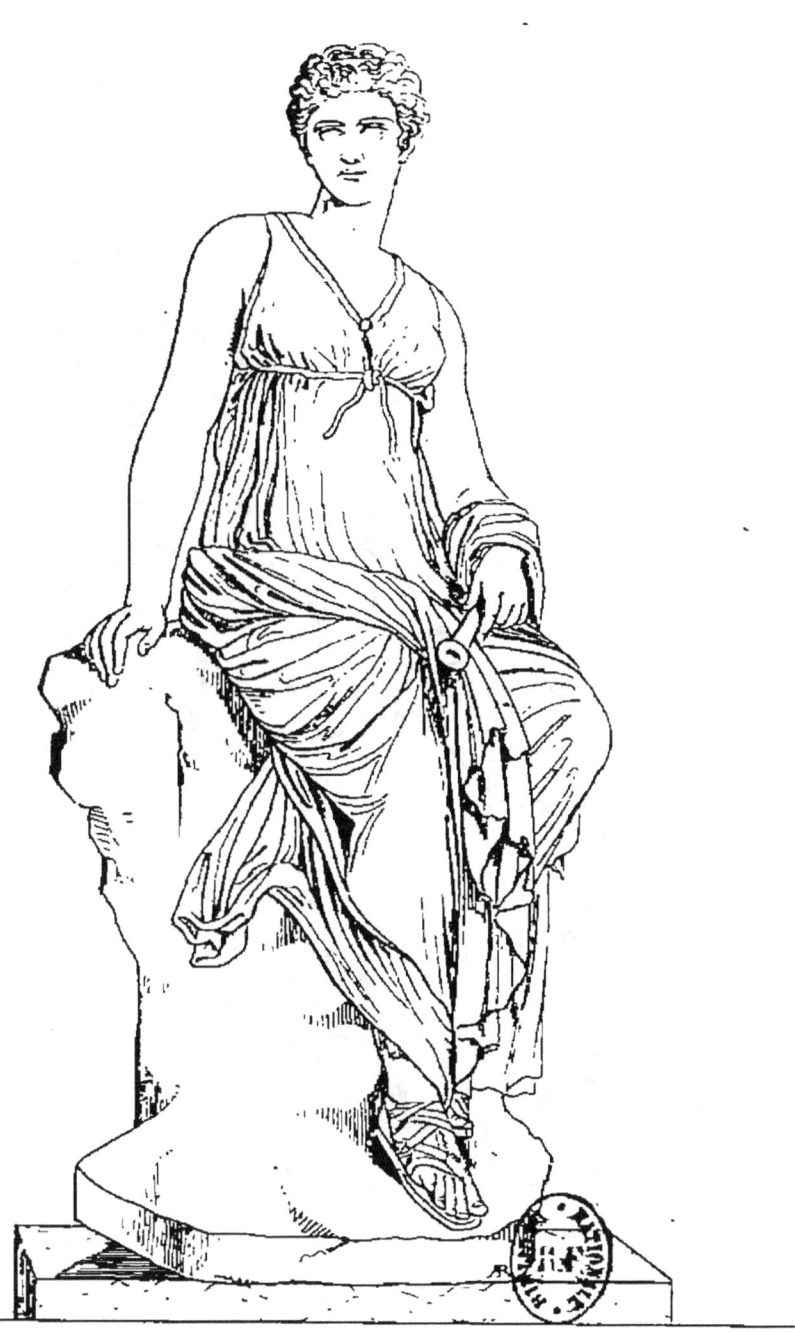

EUTERPE

P. 44

LE TIBRE
H. TRAME
LE TIBRE

T. 9

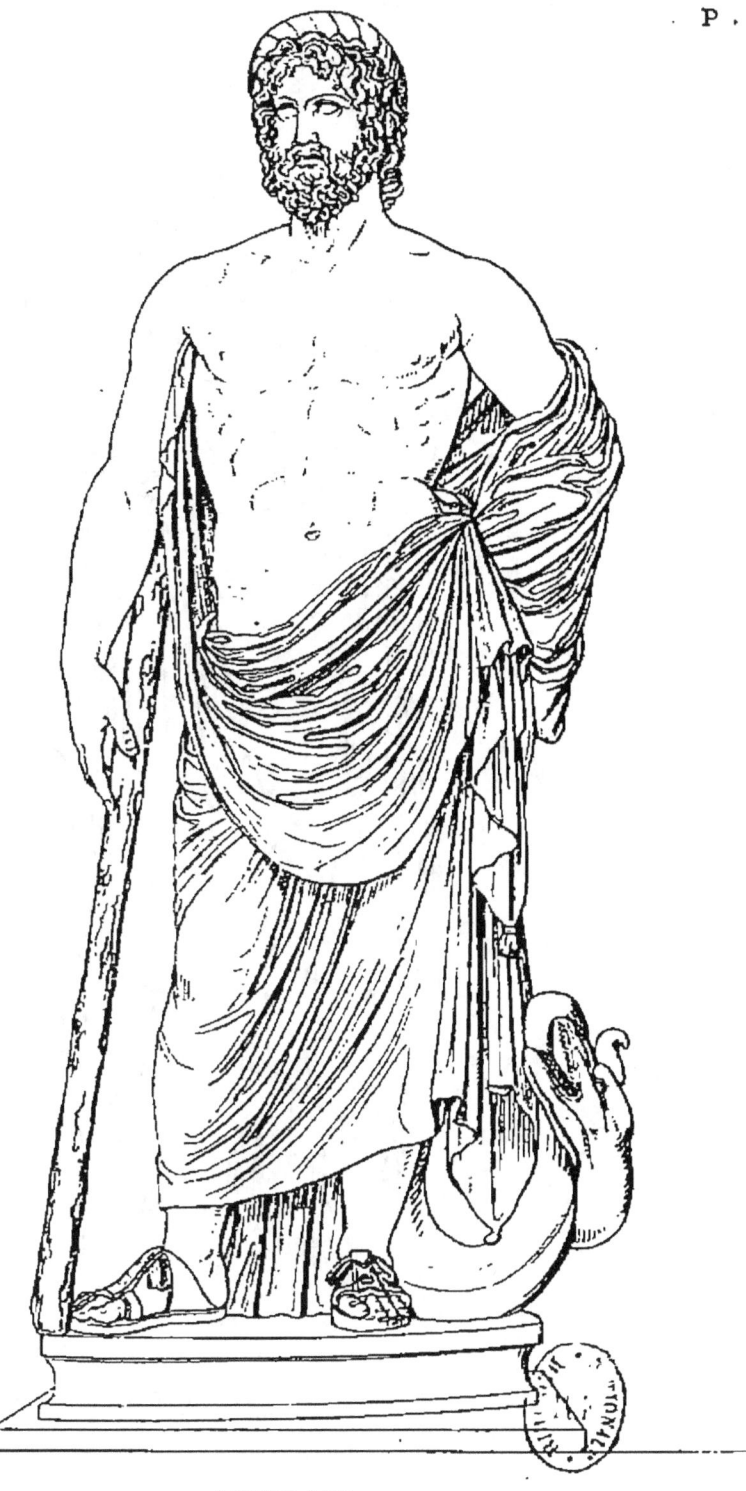

ESCULAPE

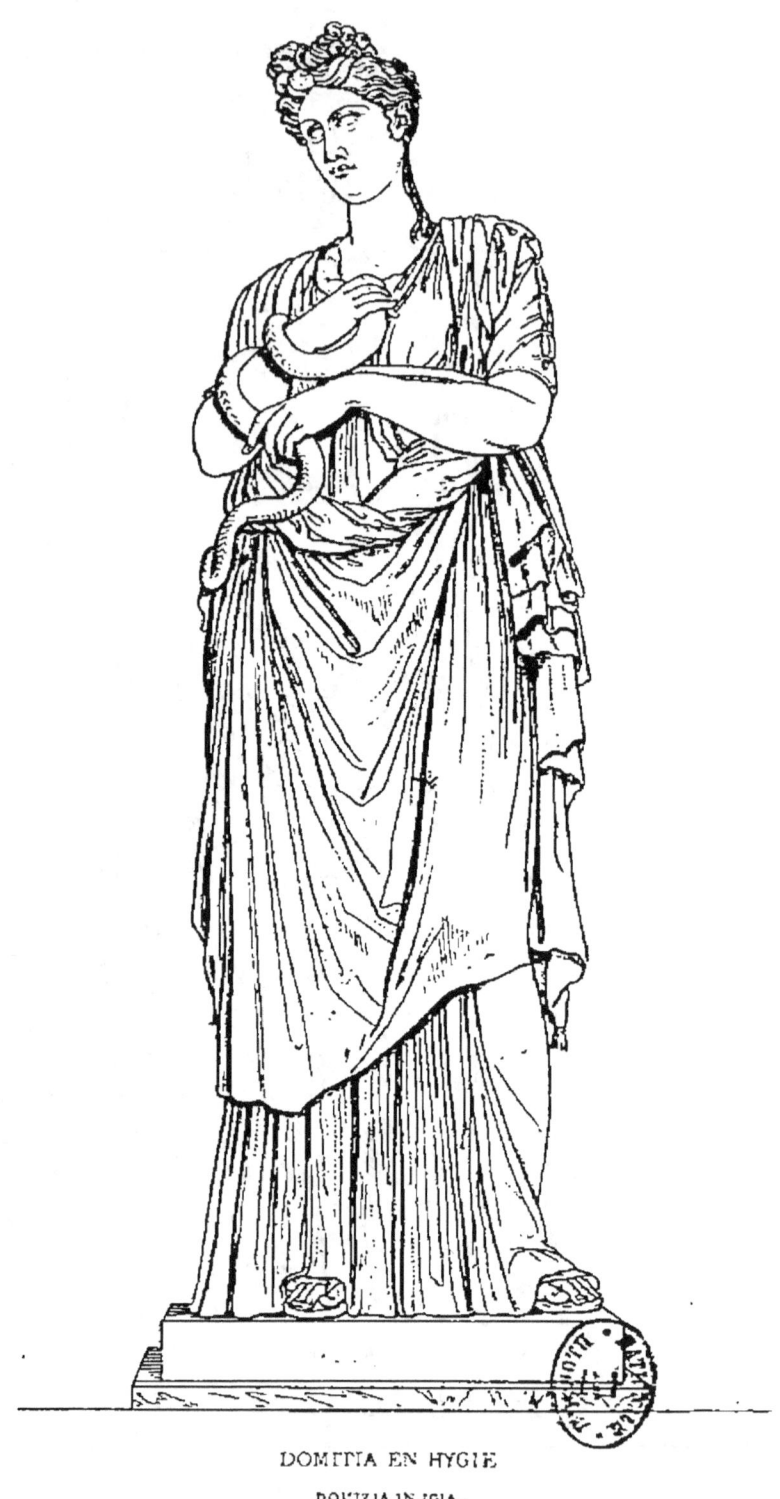

DOMITIA EN HYGIE

DOMIZIA IN IGIA.

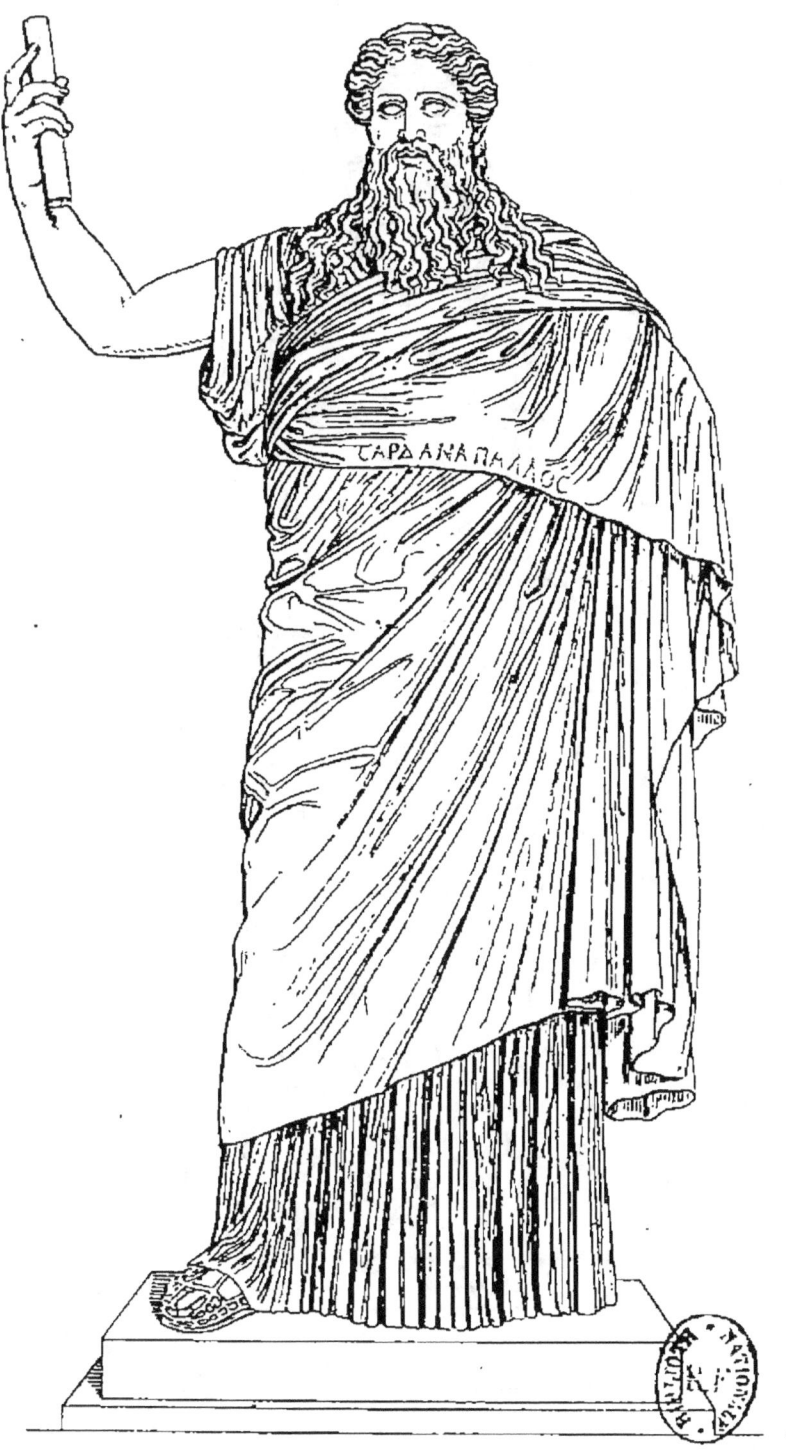

BACCHUS INDIEN.

BACO INDIANO.

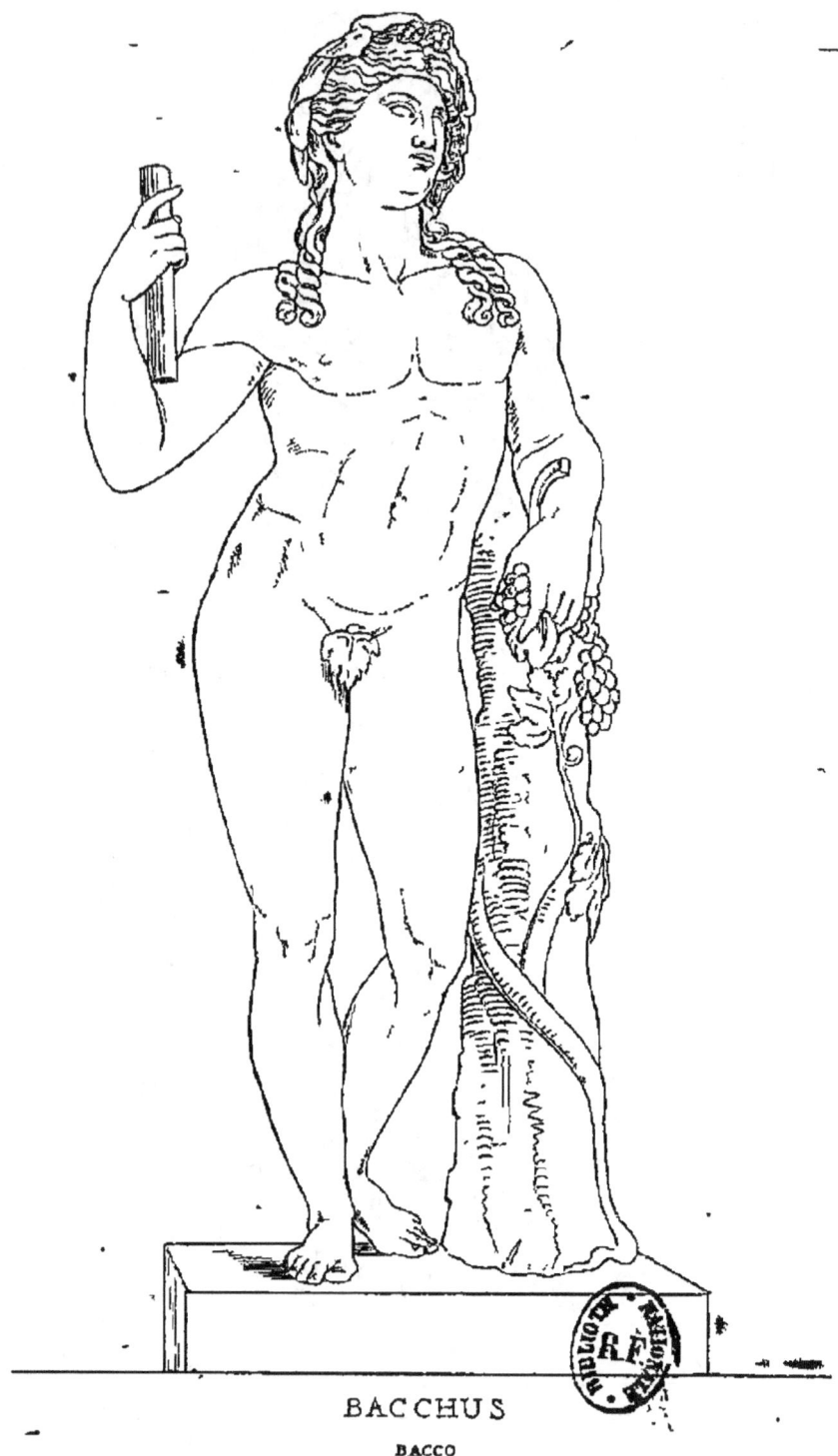

BACCHUS

BACCO

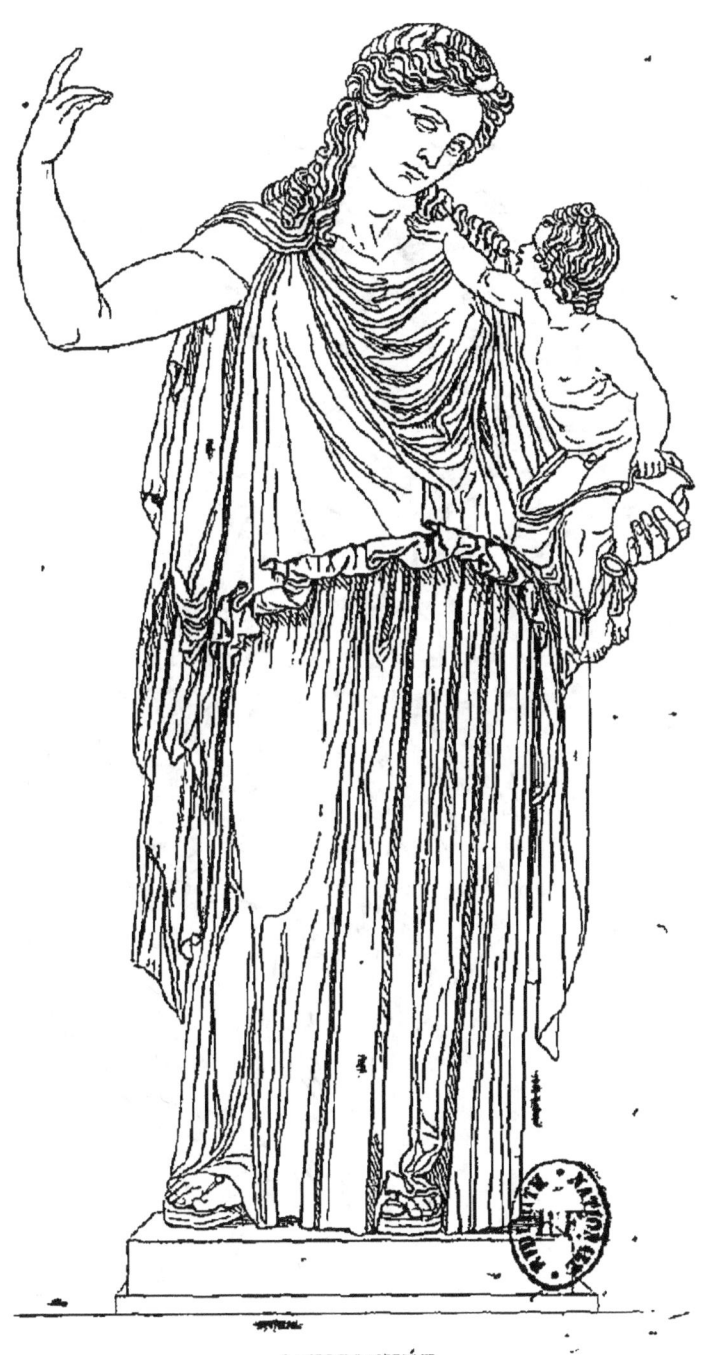

LEUCOTHÉE

LEUCOTEA

LEUCOTEA

T. 9 P. 50

ARIADNE ABANDONNÉE.
ARIANNA ABBANDONATA.

T. 9 P. 51

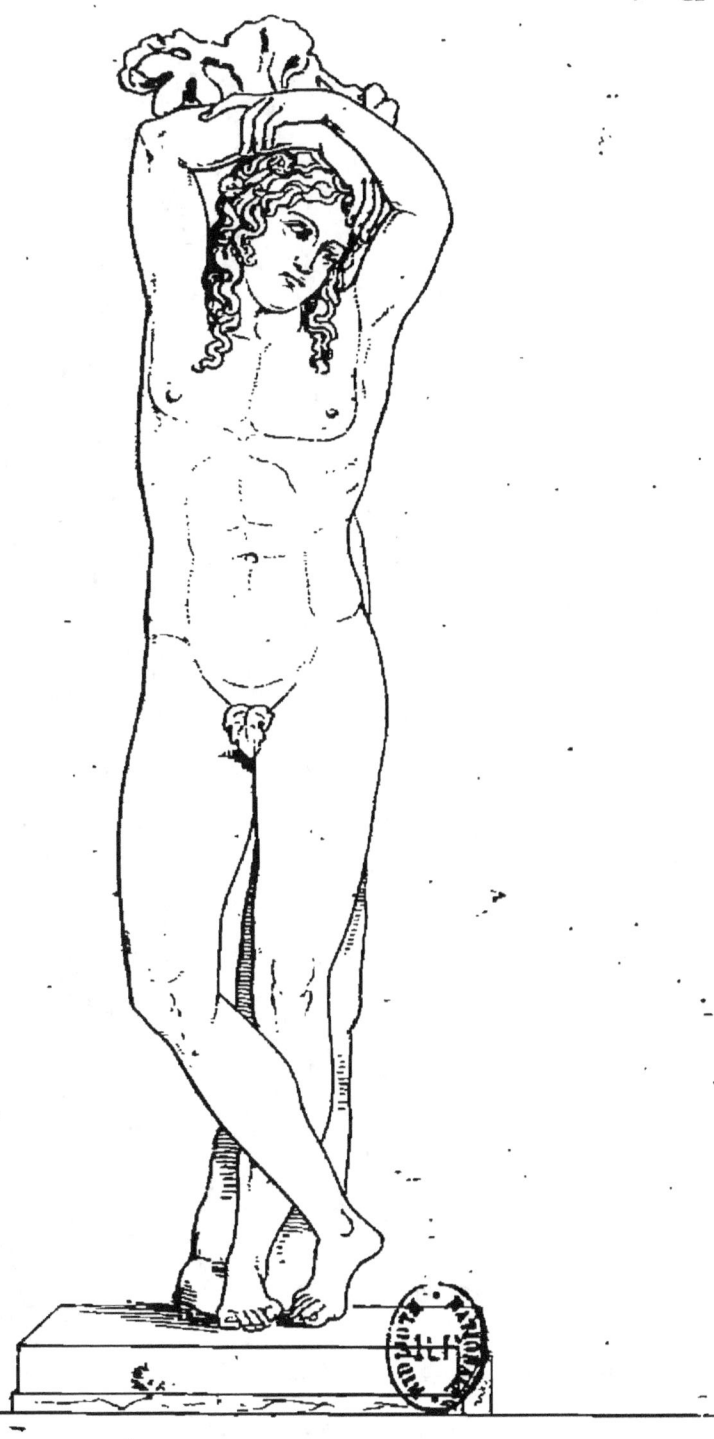

GÉNIE FUNÈBRE.
GENIO FUNEREO.

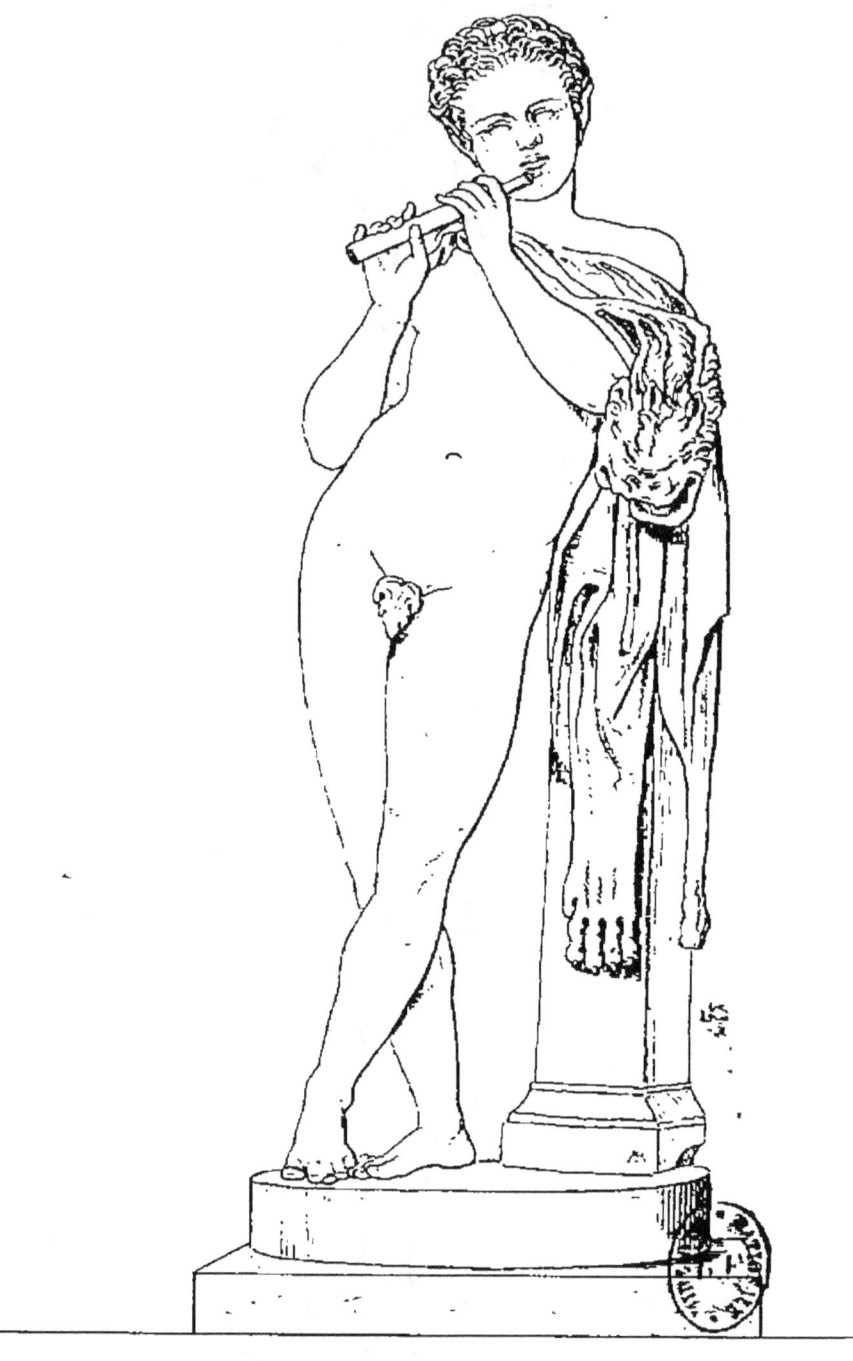

FAUNE FLÛTEUR.

FAUNO CHE SUONA IL FLAUTO.

UN FAUNO TOCANDO EL PITO.

T. 9 P. 53

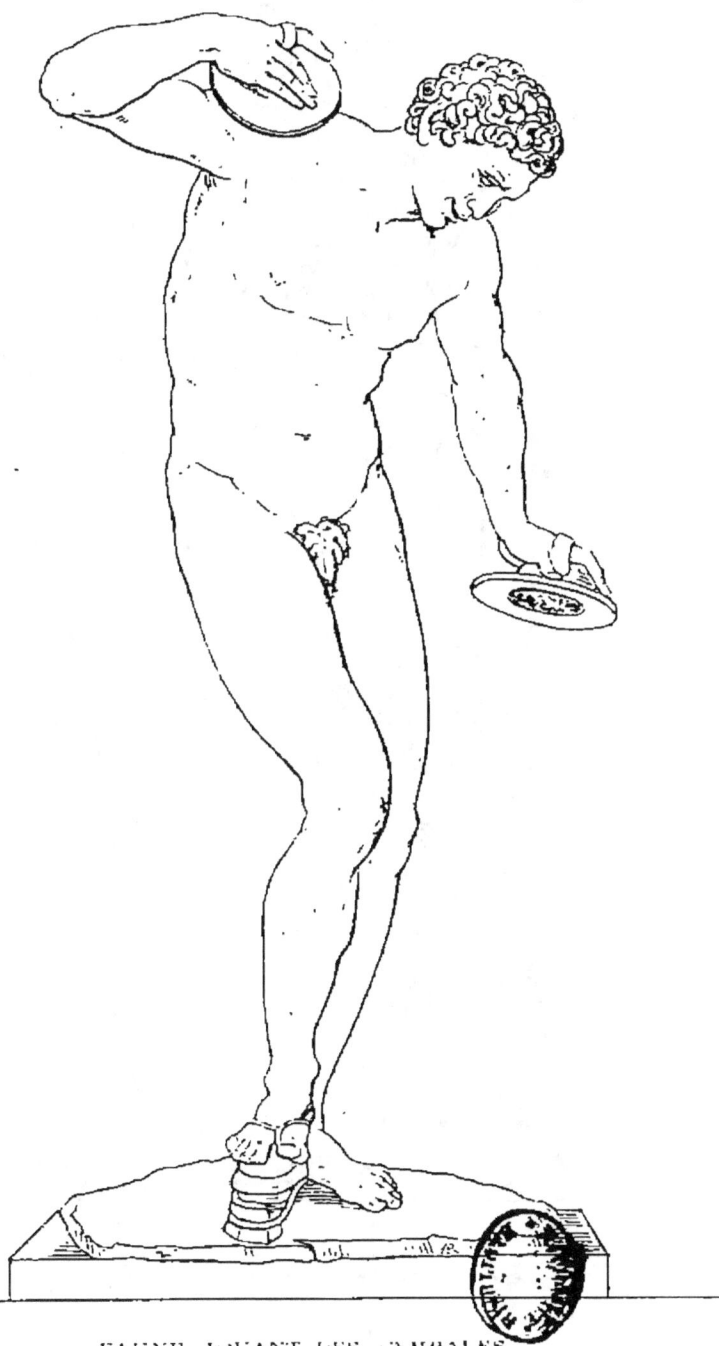

FAUNE JOUANT DES CYMBALES
FAUNO CHE SUONA I CEMBALI
FAUNO TOCANDO EL SIMBALO

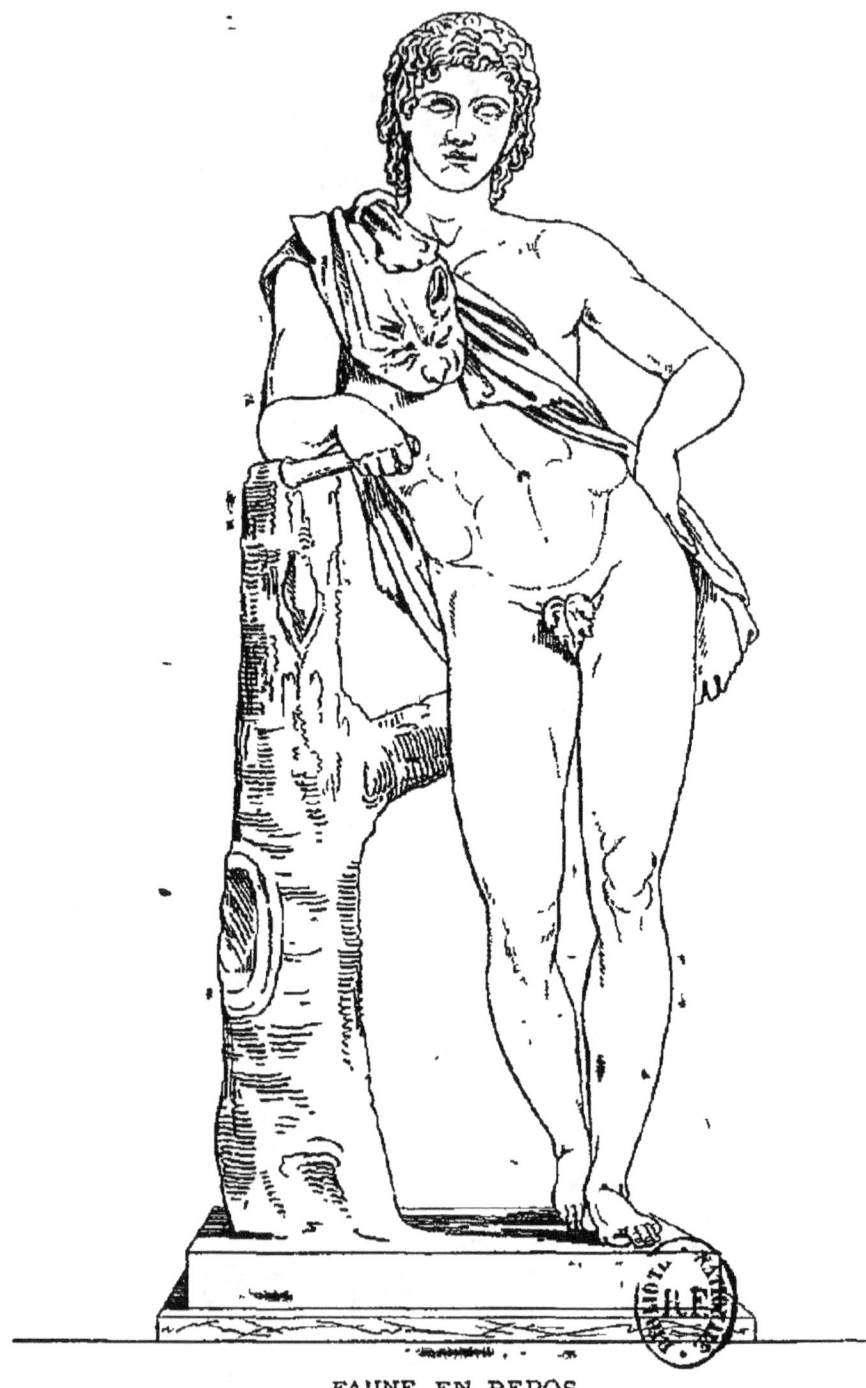

FAUNE EN REPOS.

FAUNO IN RIPOSO

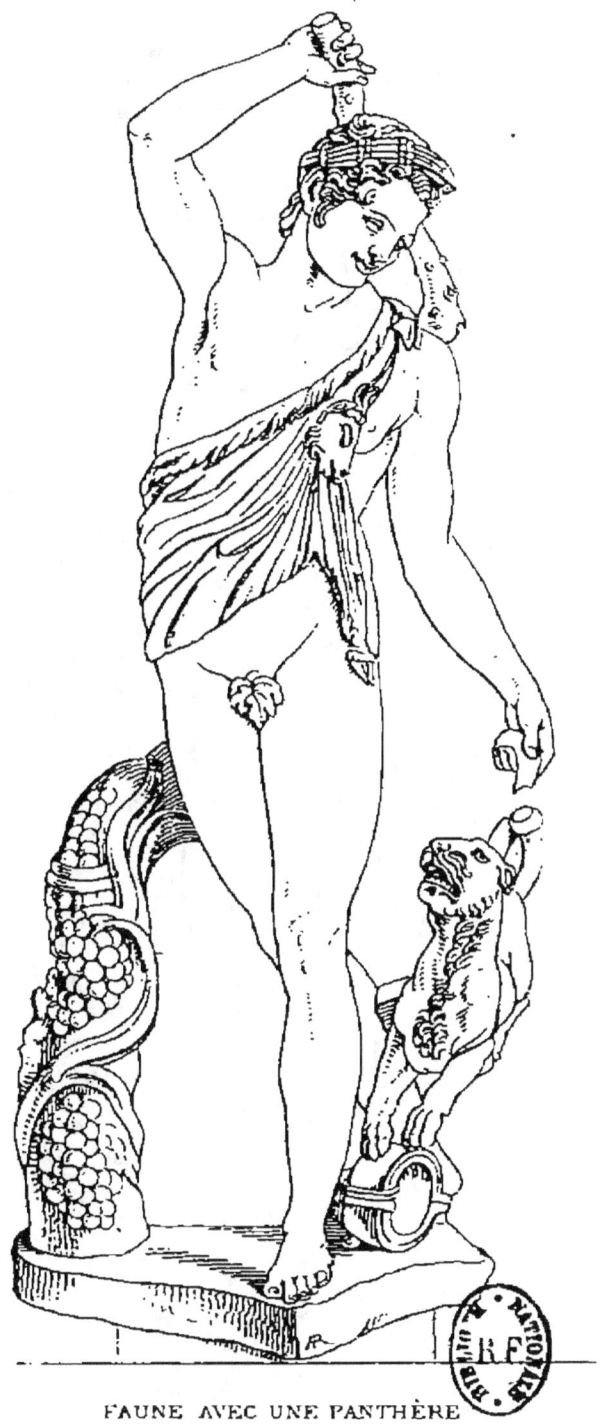

FAUNE AVEC UNE PANTHÈRE
FAUNO CON UNA PANTERA
FAUNO CON UNA PANTERA

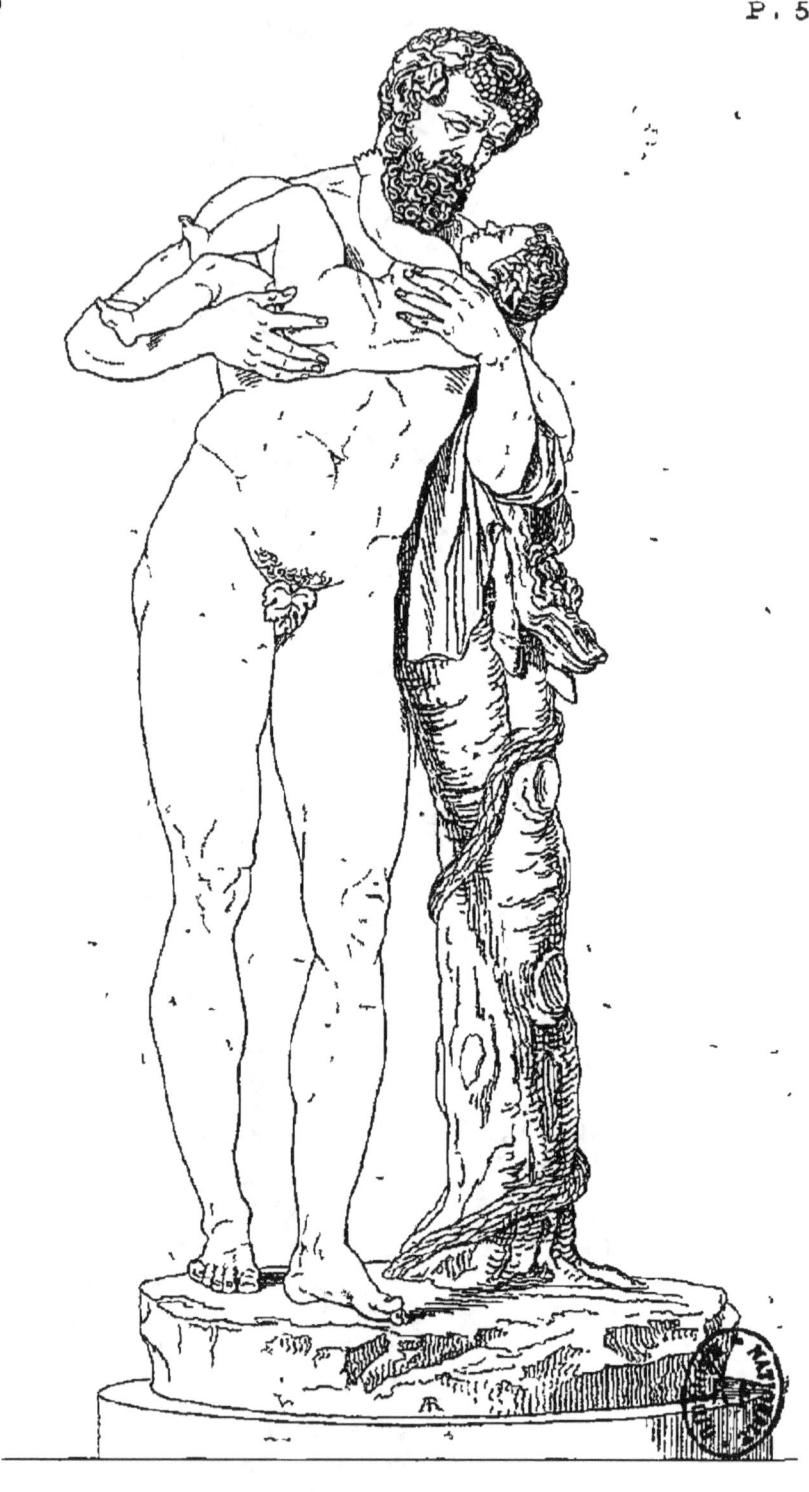

SILÈNE AVEC BACCHUS ENFANT
SILENO CON BACCO BAMBINO
SILENO CON EL NIÑO BACO.

T. 9 P. 57

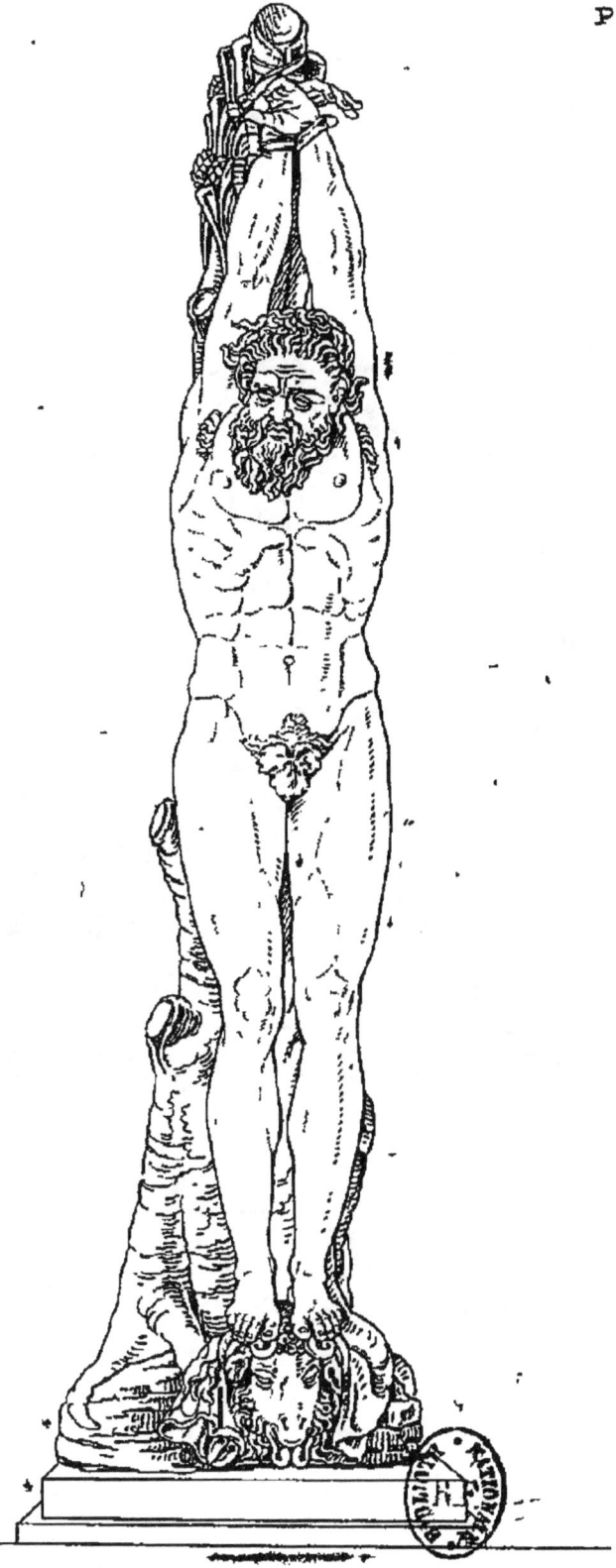

MARSYAS
MARSIA.

T. 9 P. 58

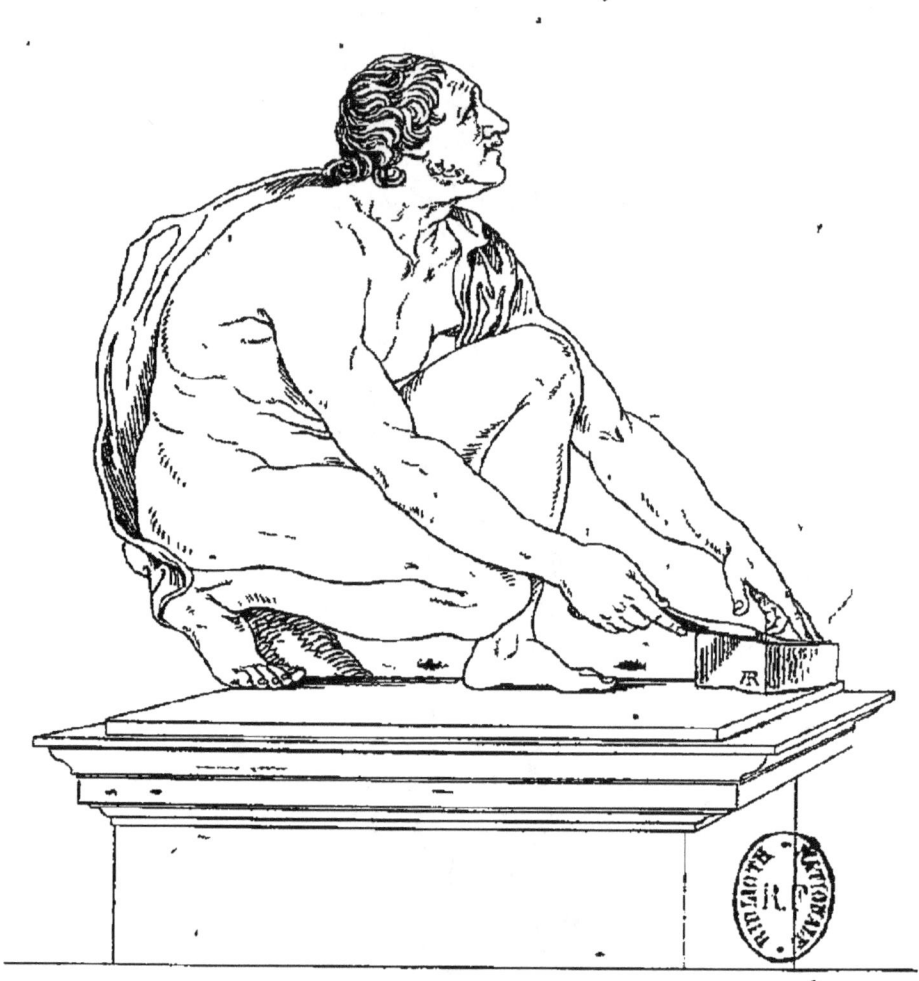

LE RÉMOULEUR

L ARROTINO

EL AFILADOR

T. 9 P. 59

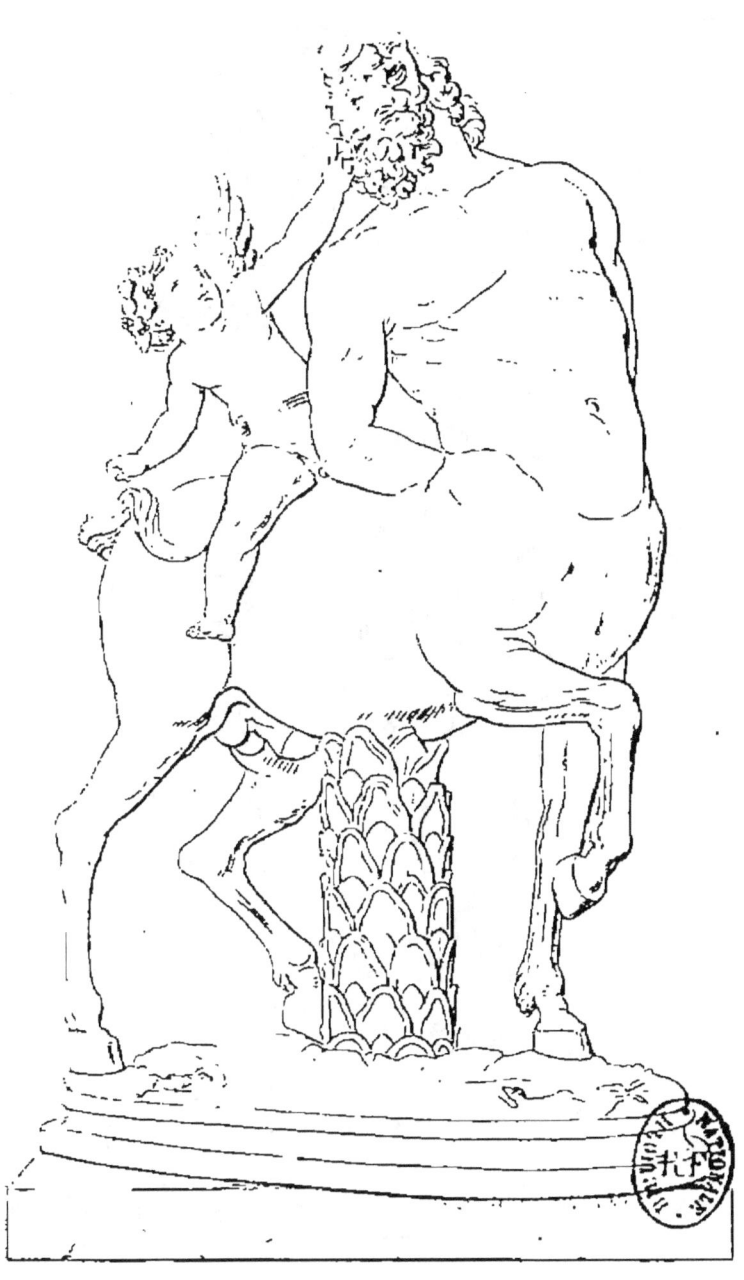

CENTAURE.

CENTAURO

T. 9 P. 60

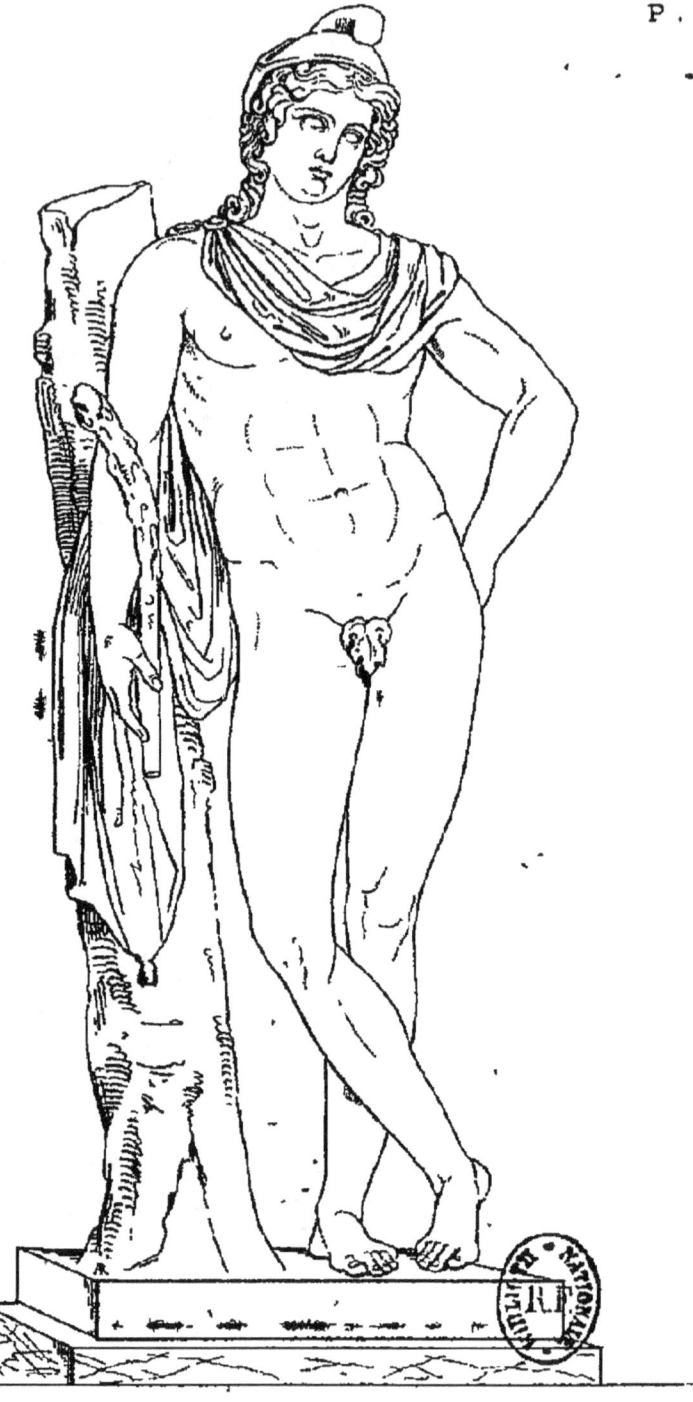

GANIMÈDE

GANIMFDE

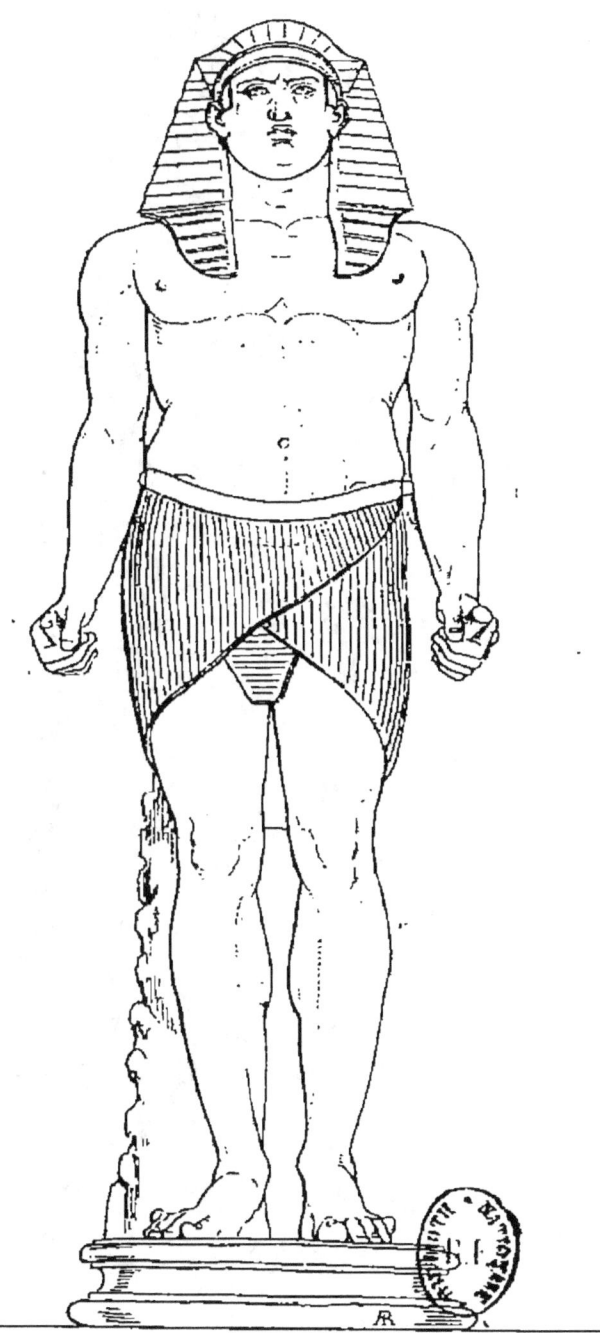

ANTINOUS.

ANTINOO

ANTINOO

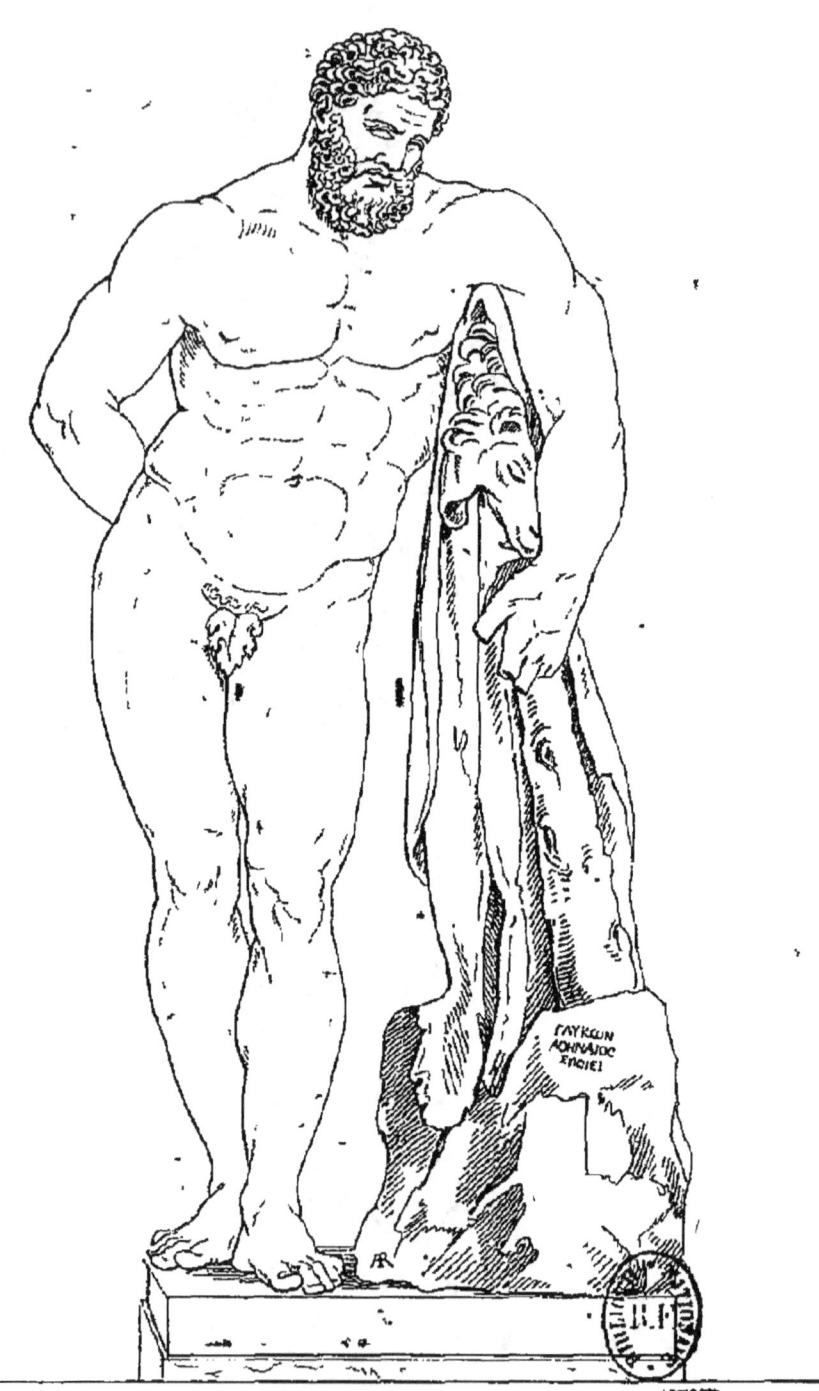

HERCULE EN REPOS

ERCOLE IN RIPOSO

HÉRCULES EN REPOSO

T. 9 P. 63

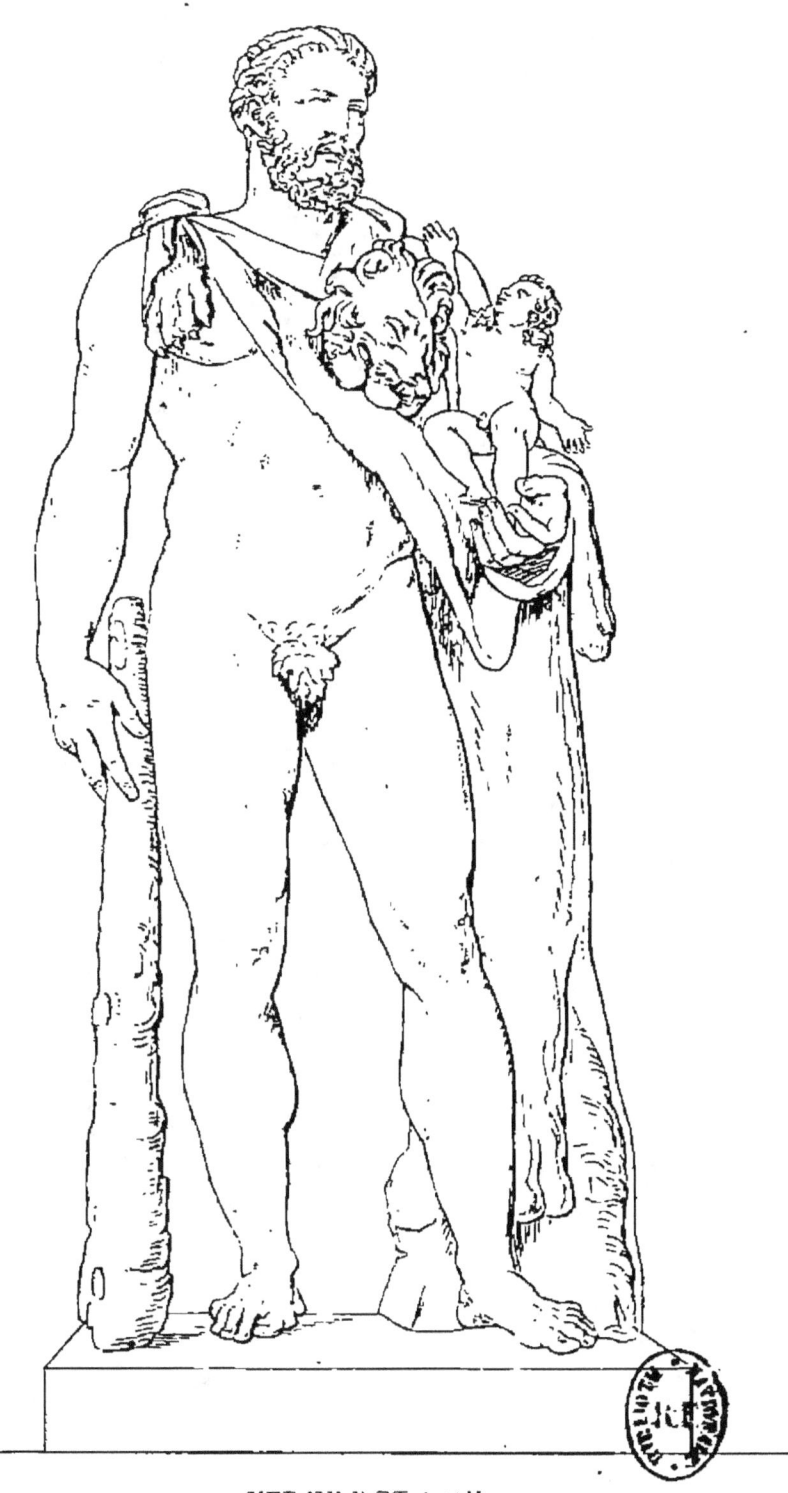

HERCULE ET AJAX.

ERCOLE E AJACE.

T. 9 P. 64

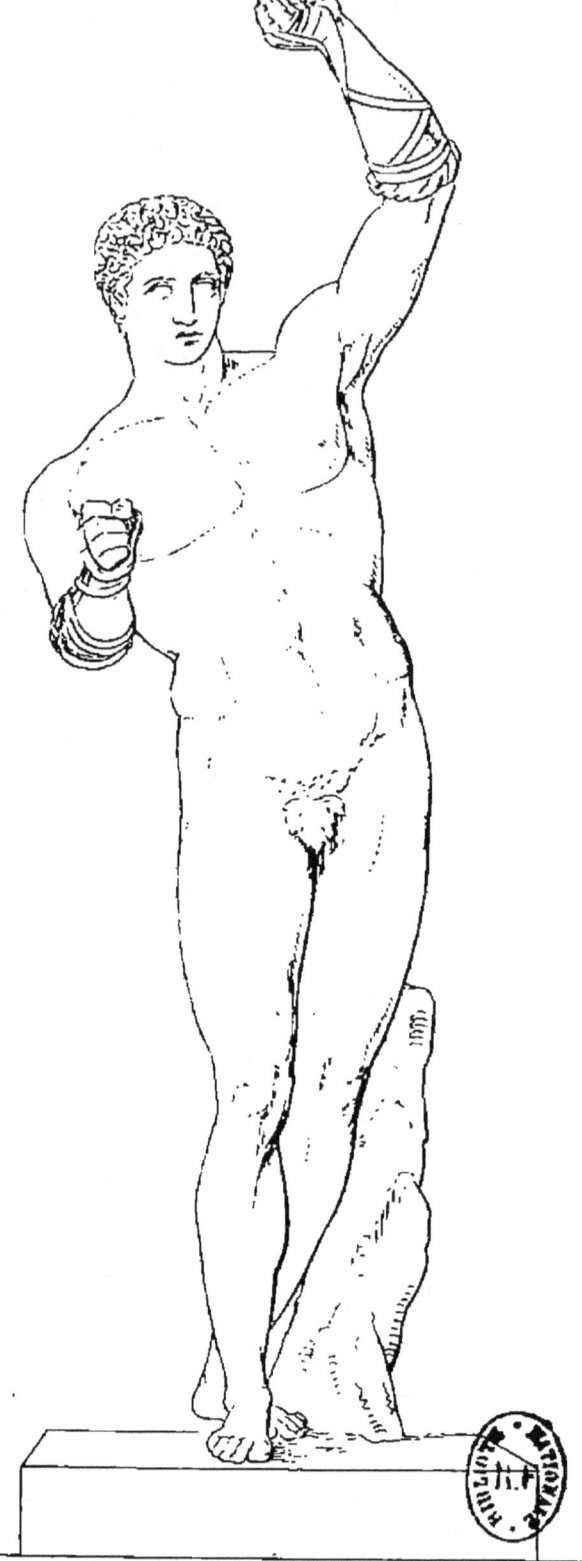

POLLUCE.

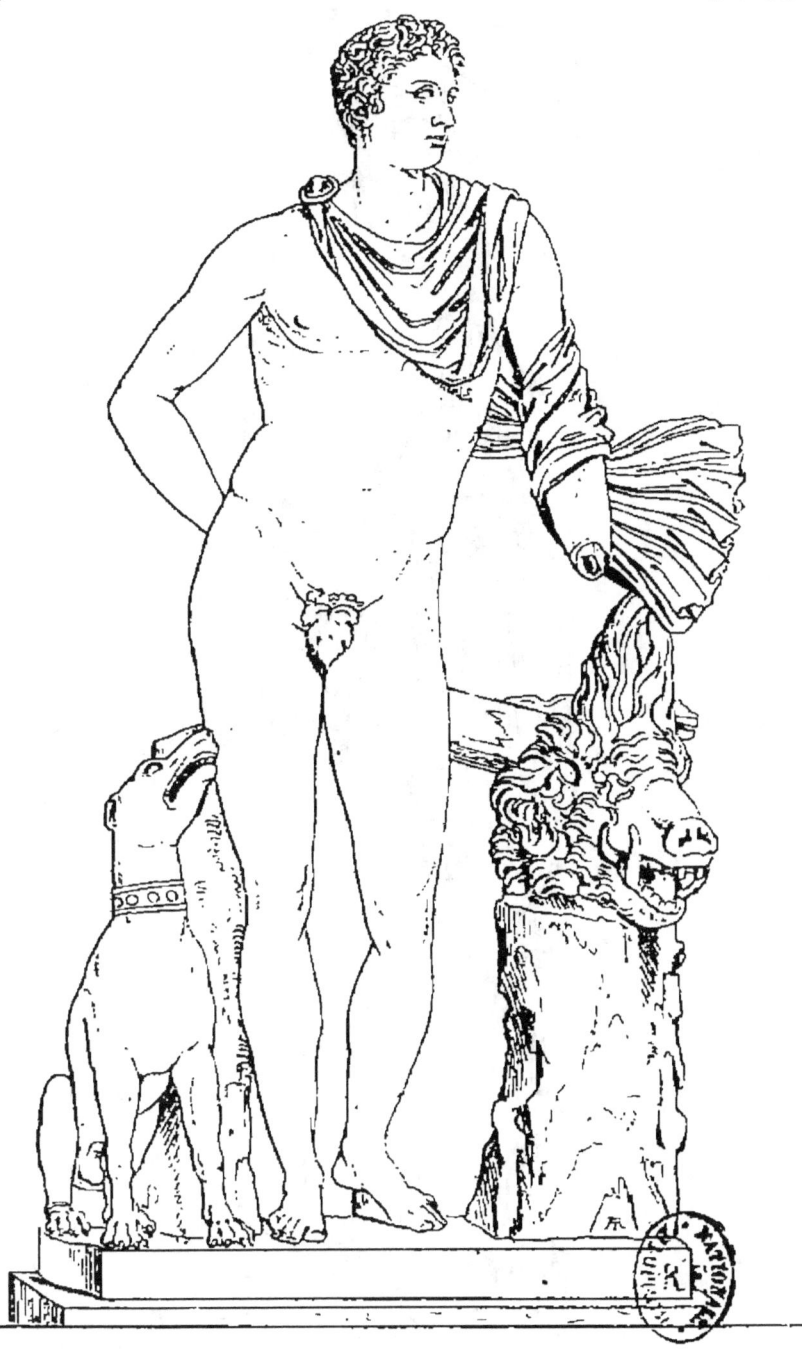

MÉLÉAGRE.

MELEAGRO.

MELEAGRO.

T. 9 P. 66

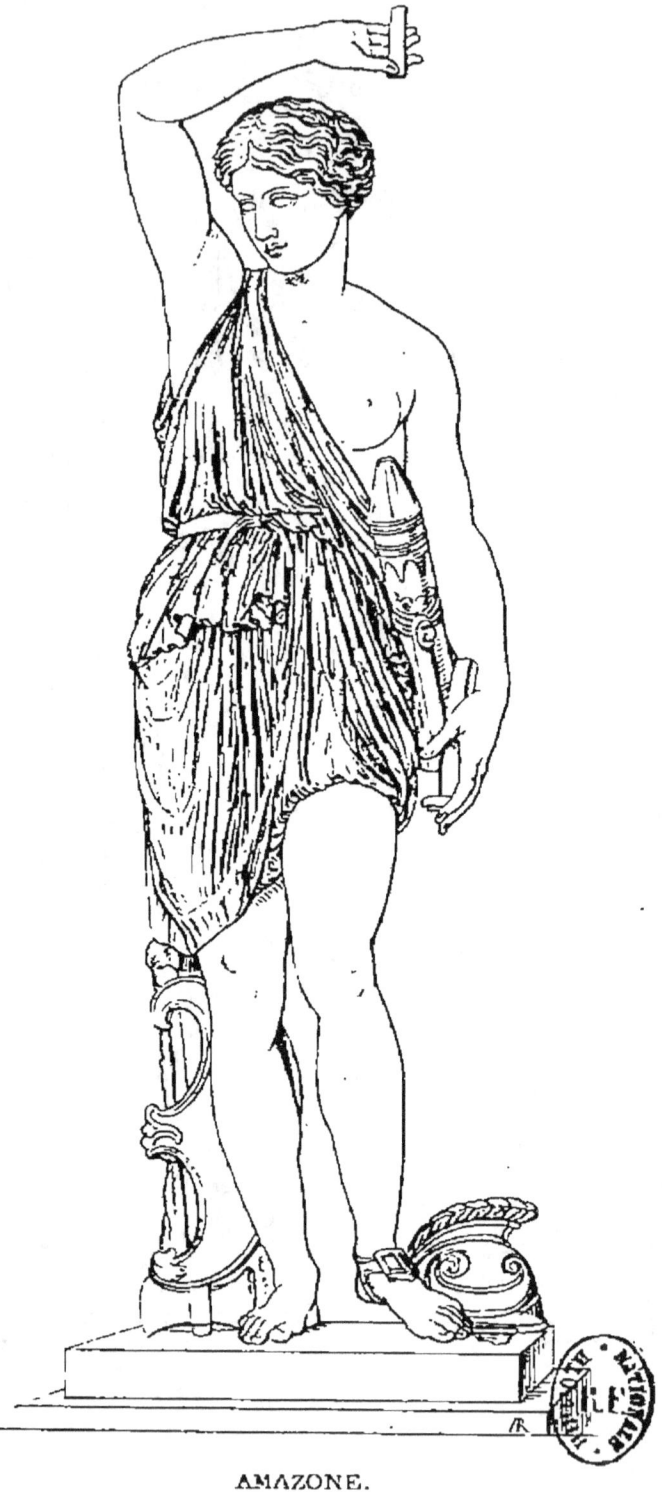

AMAZONE.

AMAZZONE.

UNA AMAZONA.

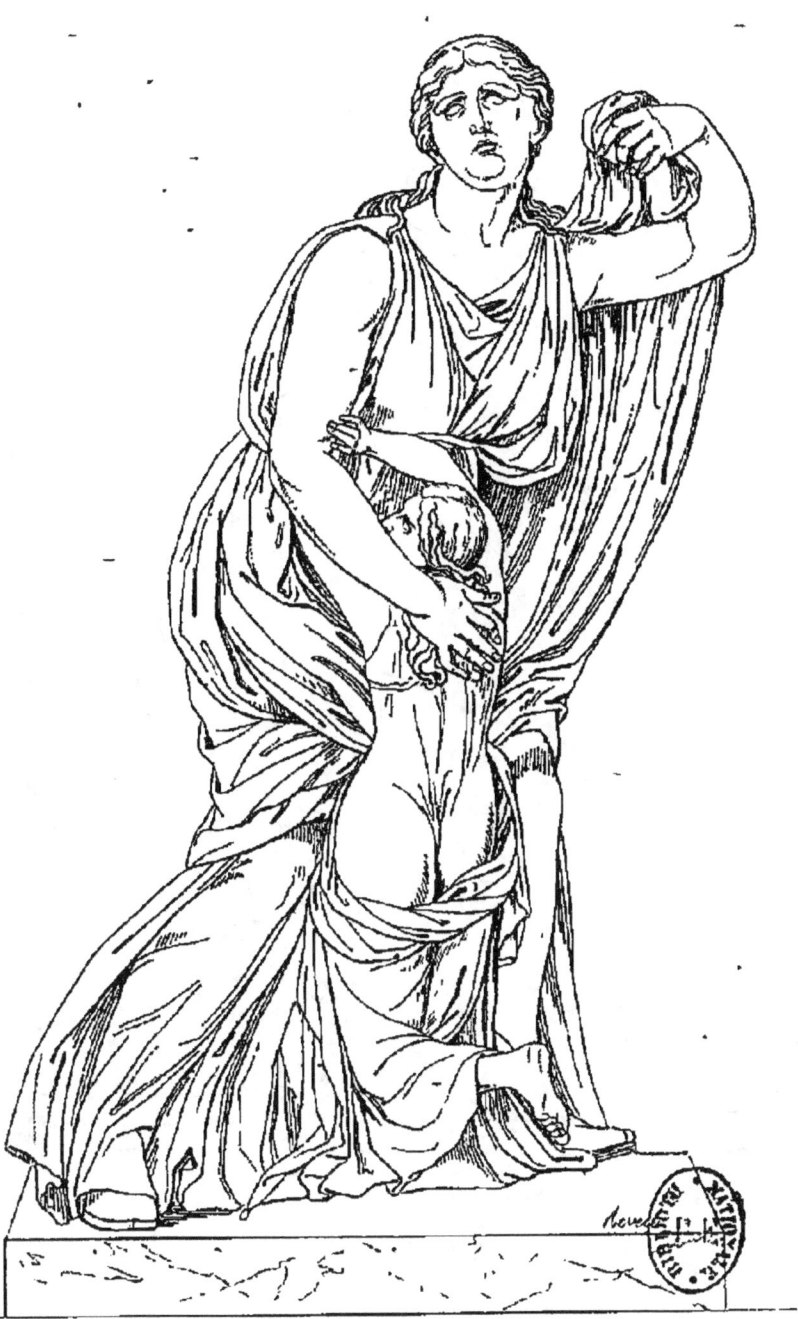

NIOBÉ ET SA FILLE

NIOBE E SUA FIGLIA

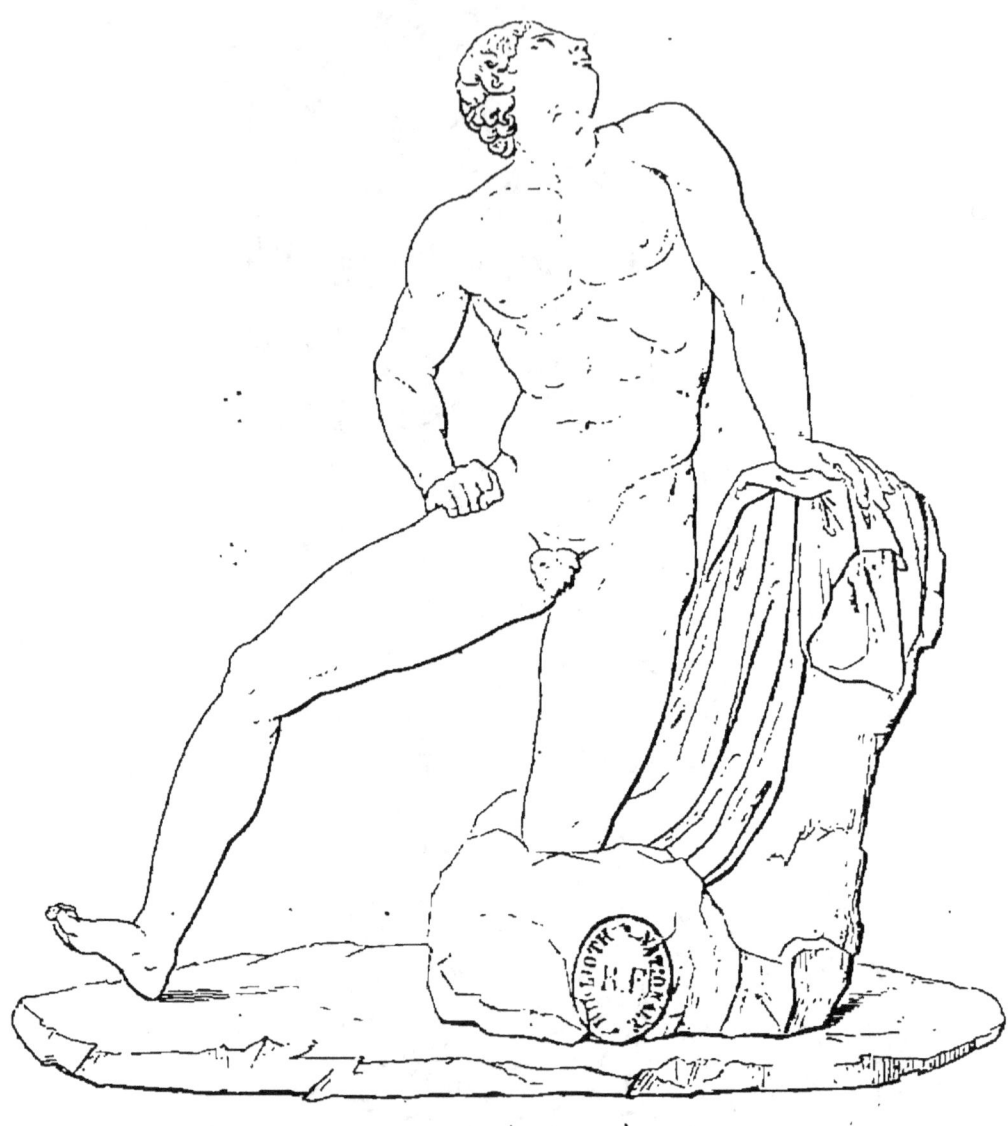

UN FILS DE NIOBÉ.
UN FIGLIO DI NIOBE.

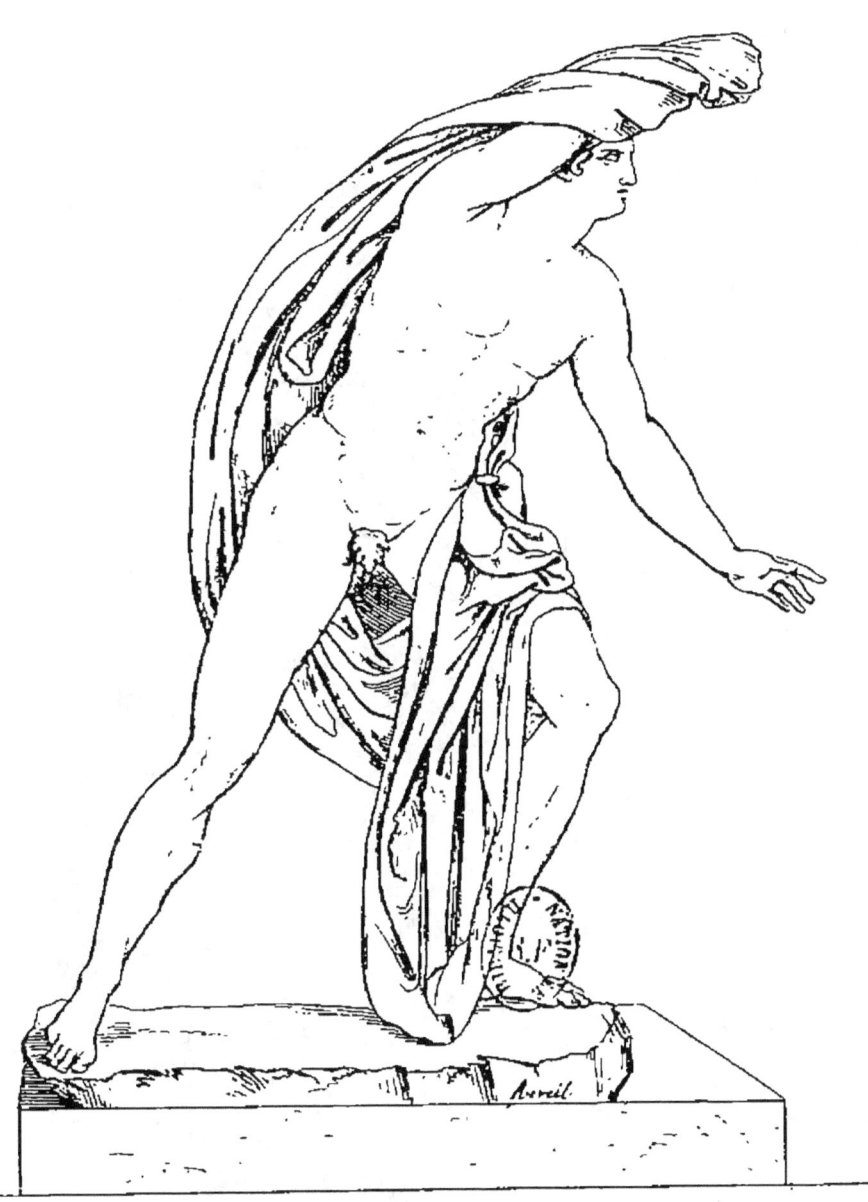

UN FILS DE NIOBÉ.

UN FIGLIO DI NIOBE.

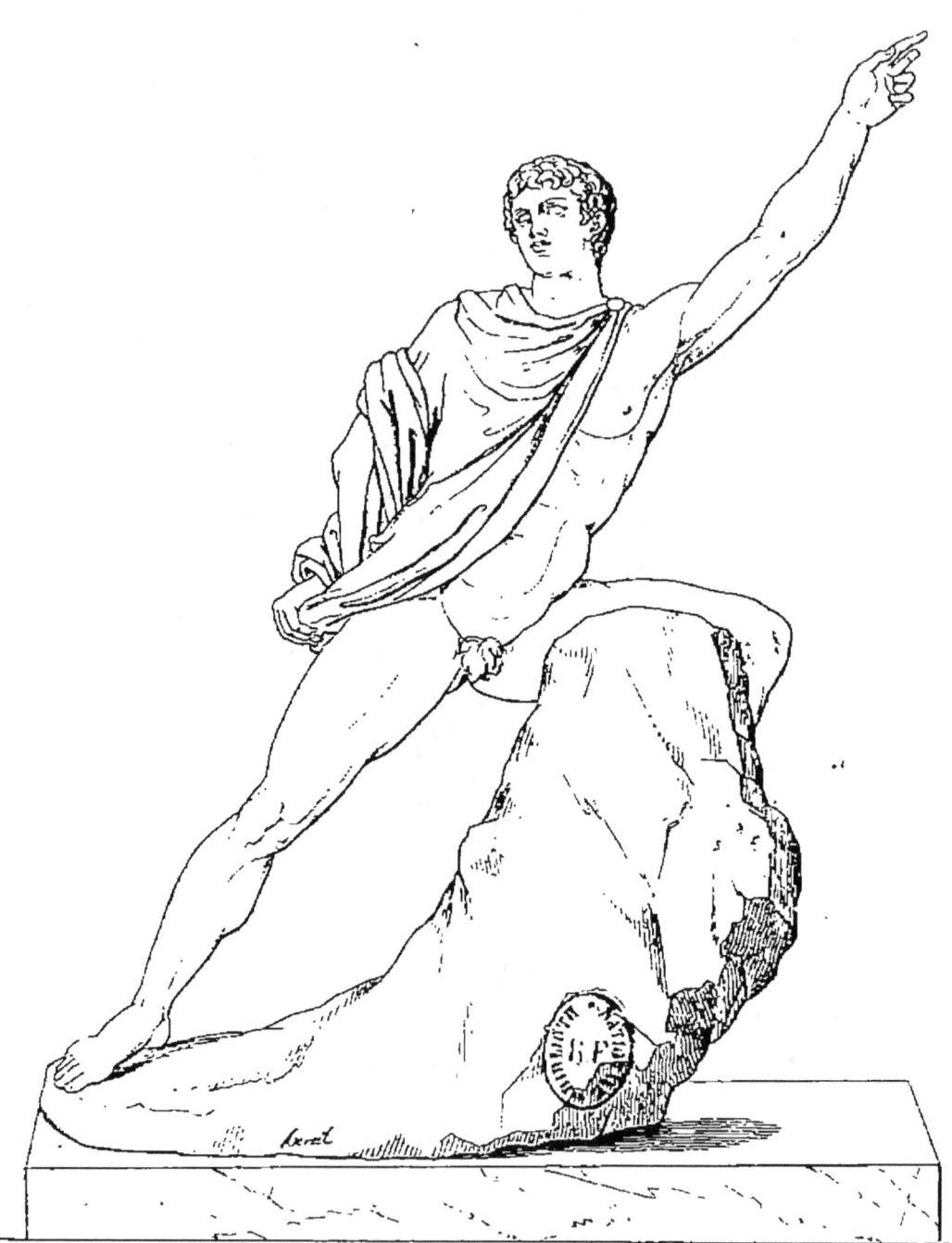

UN DES FILS DE NIOBÉ.
UN FIGLIO DI NIOBE

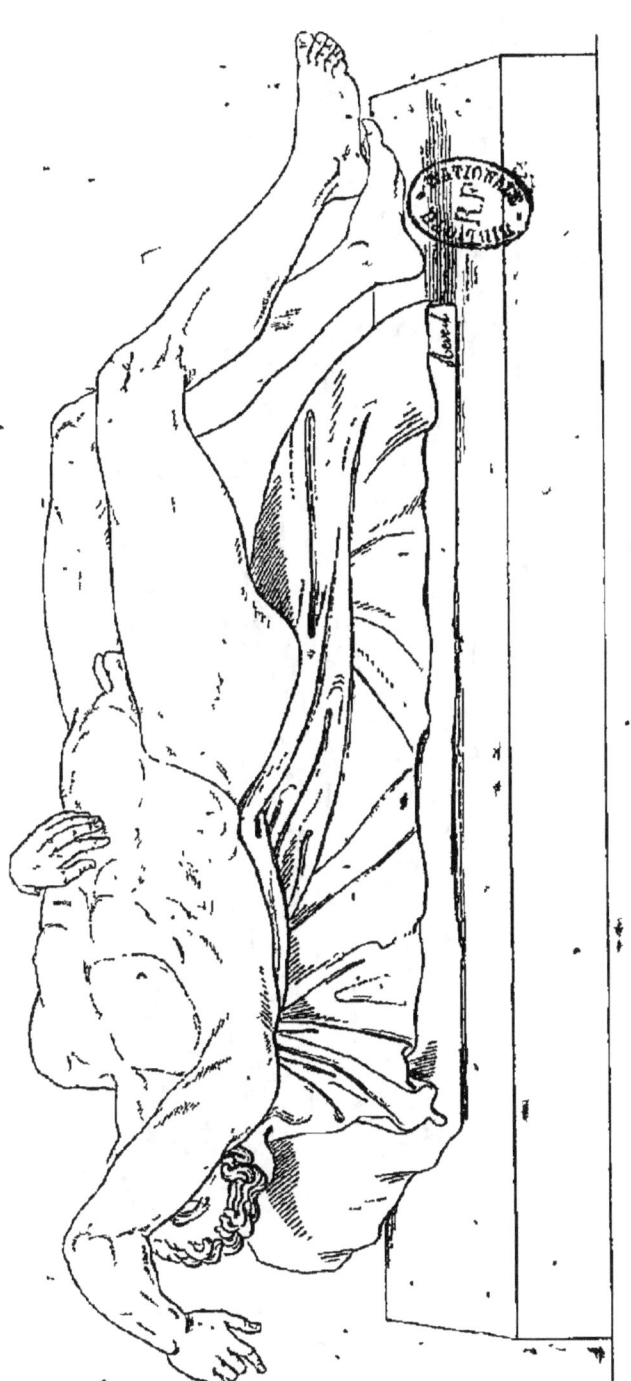

UN FILS DE NIOBÉ.
UN FIGLIO DI NIOBE

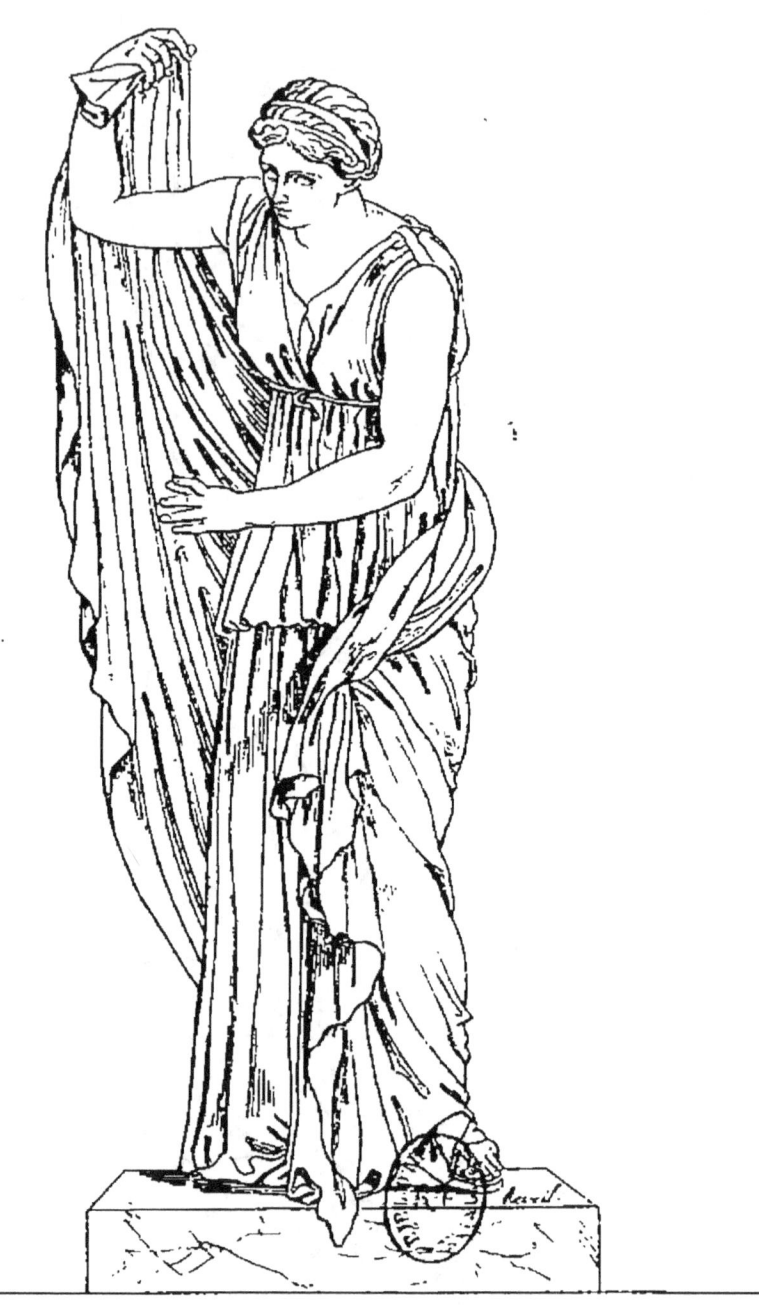

UNE FILLE DE NIOBÉ.

UNA FIGLIA DI NIOBE.

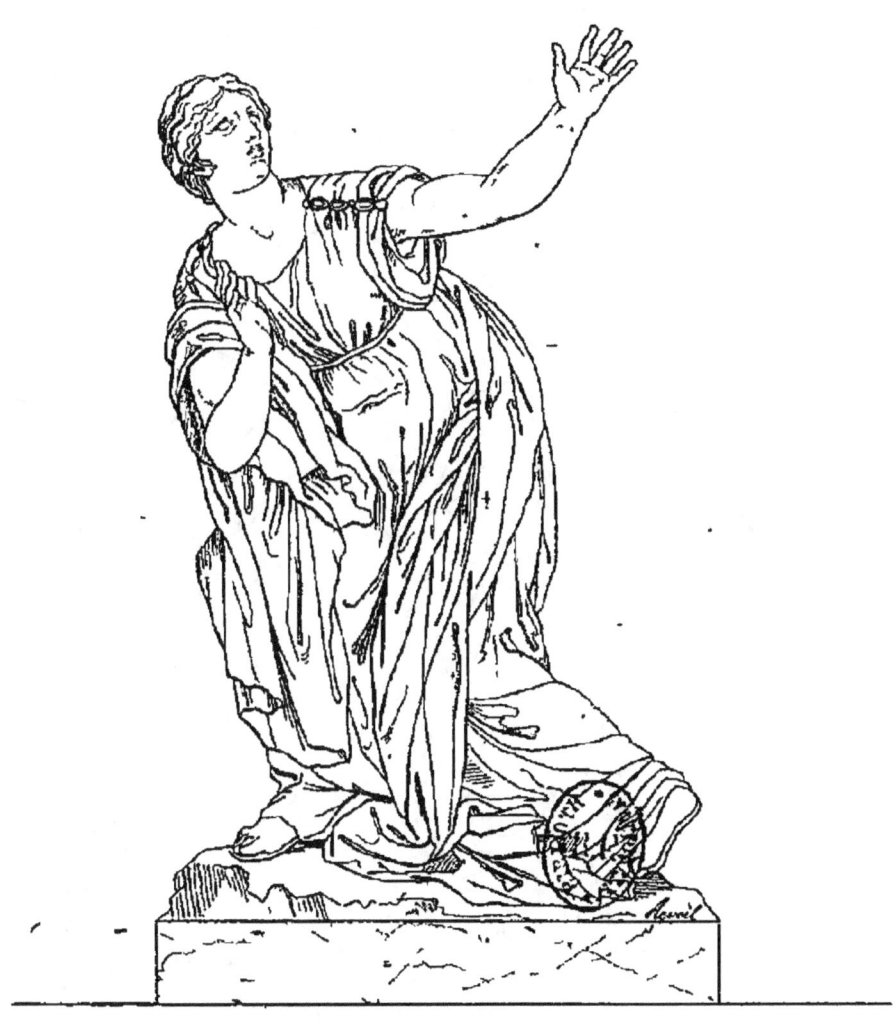

UNE FILLE DE NIOBÉ
UNA FIGLIA DI NIOBE.

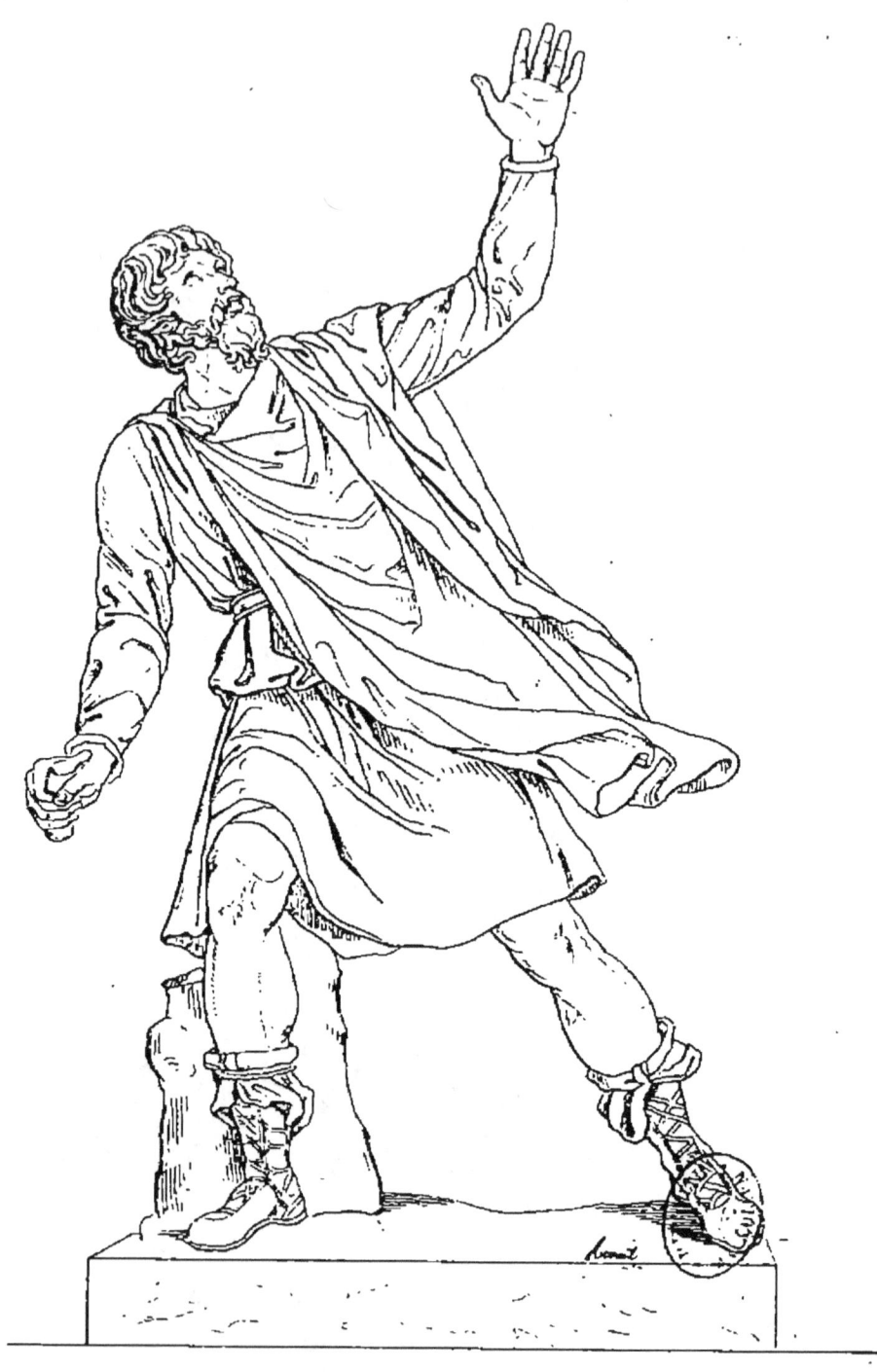

LE PÉDAGOGUE.

IL PEDAGOGO.

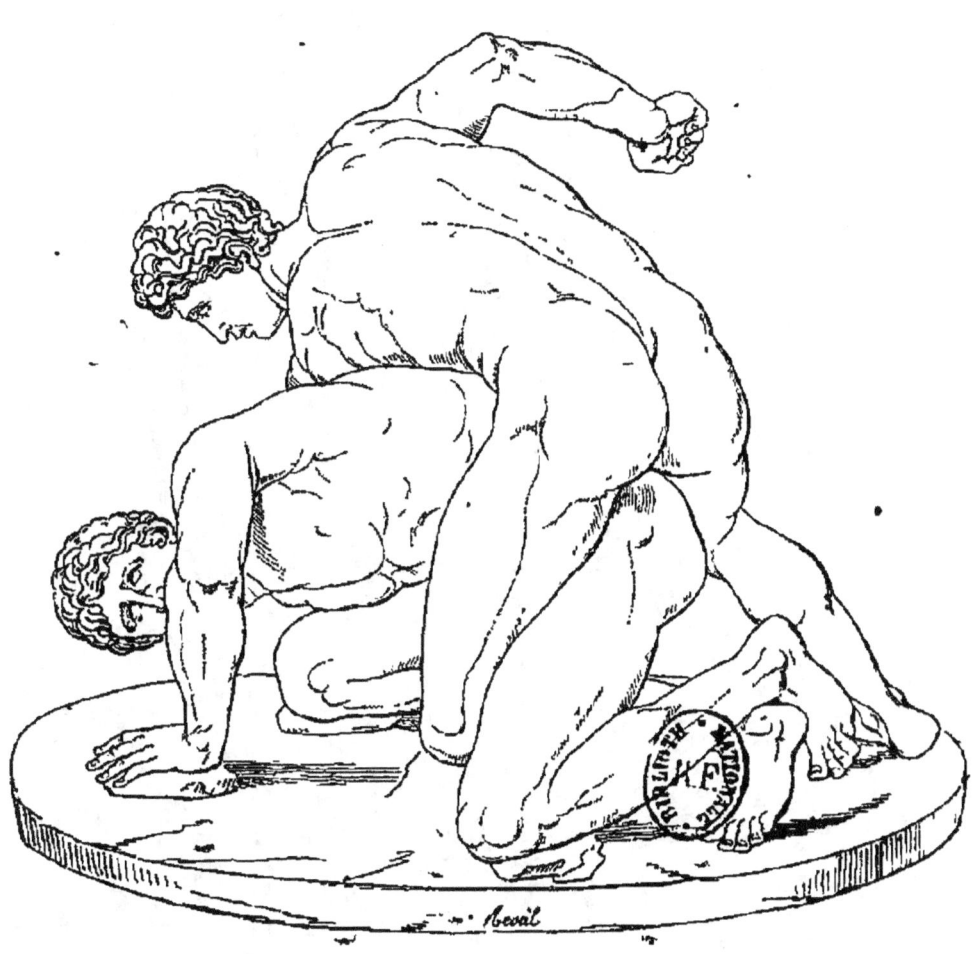

LES LUTTEURS
I LOTTATORI

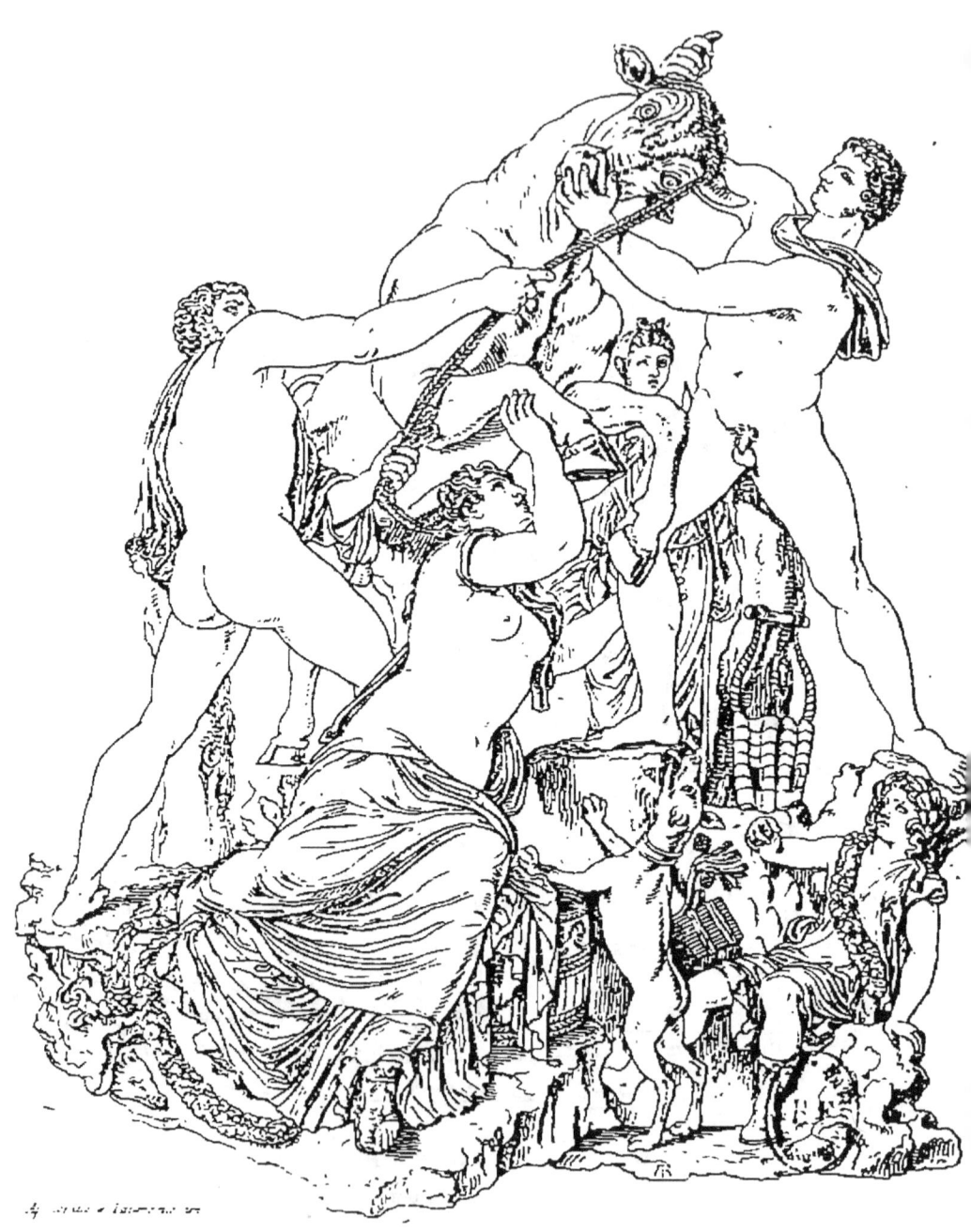

DIRCÉ LIÉE A UN TAUREAU

DIRCE LEGATA AD UN TORO

DIRCEA ATADA A UN TORO

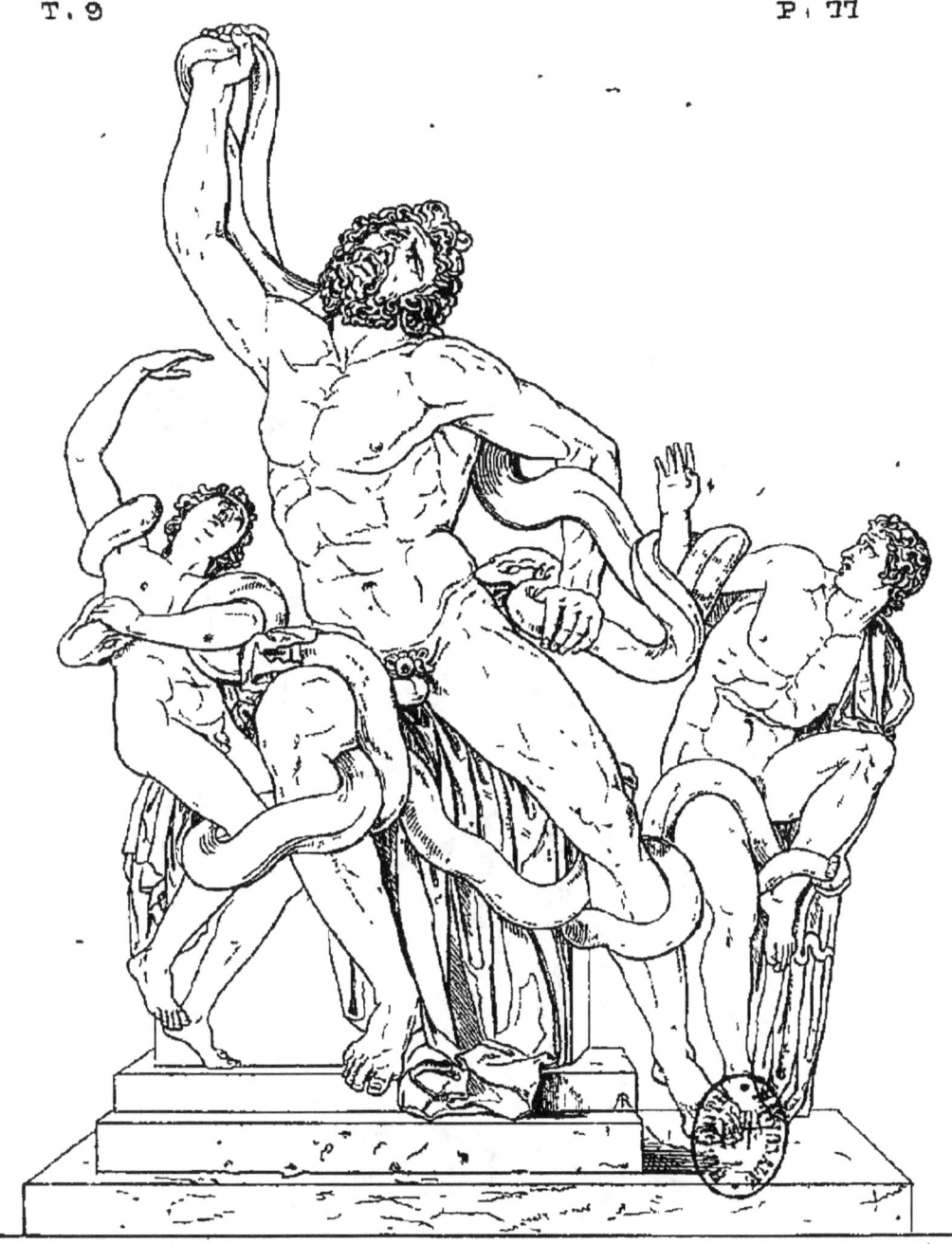

LAOCOON

LAOCOONTE

LAOCOONTE

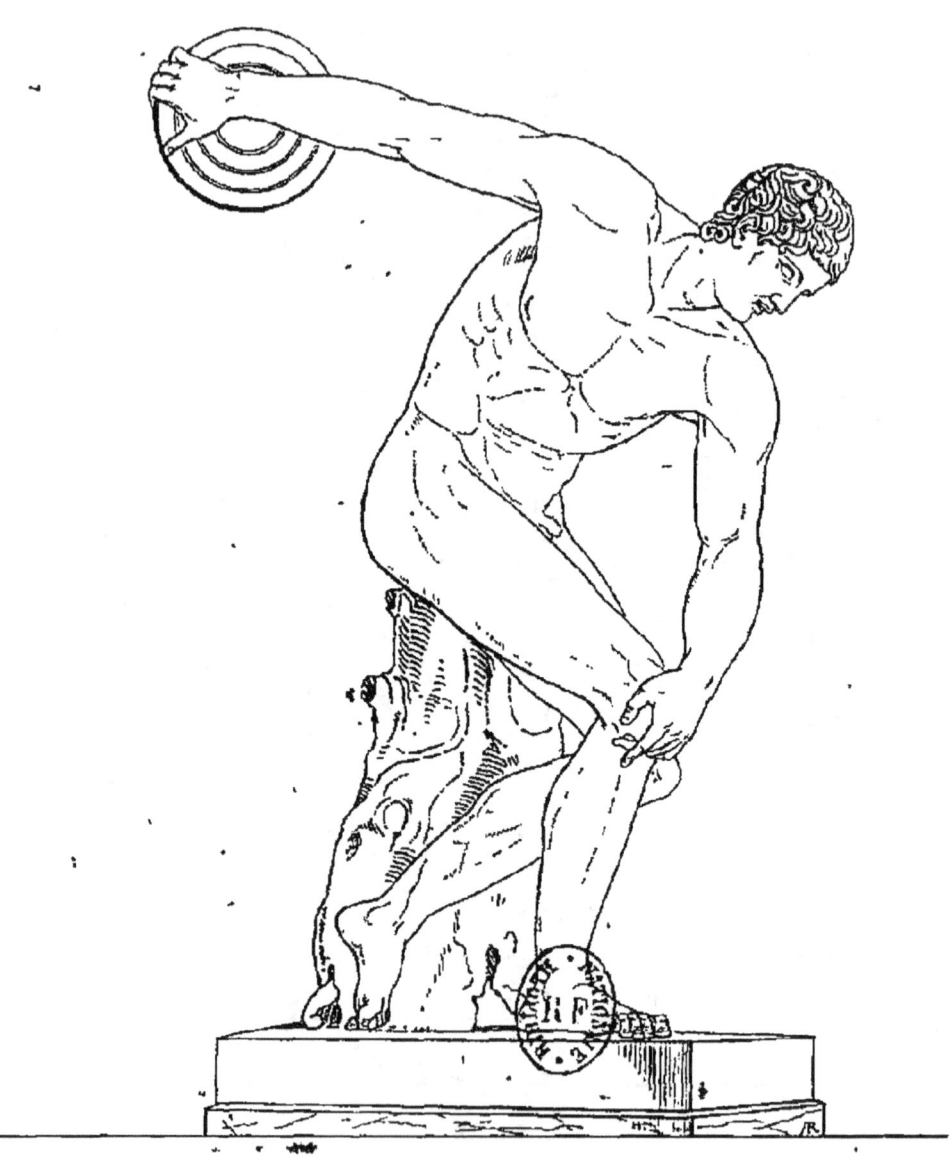

DISCOBOLE EN ACTION
DISCOBOLO IN AZIONE
DISCOBOLO EN ACCION

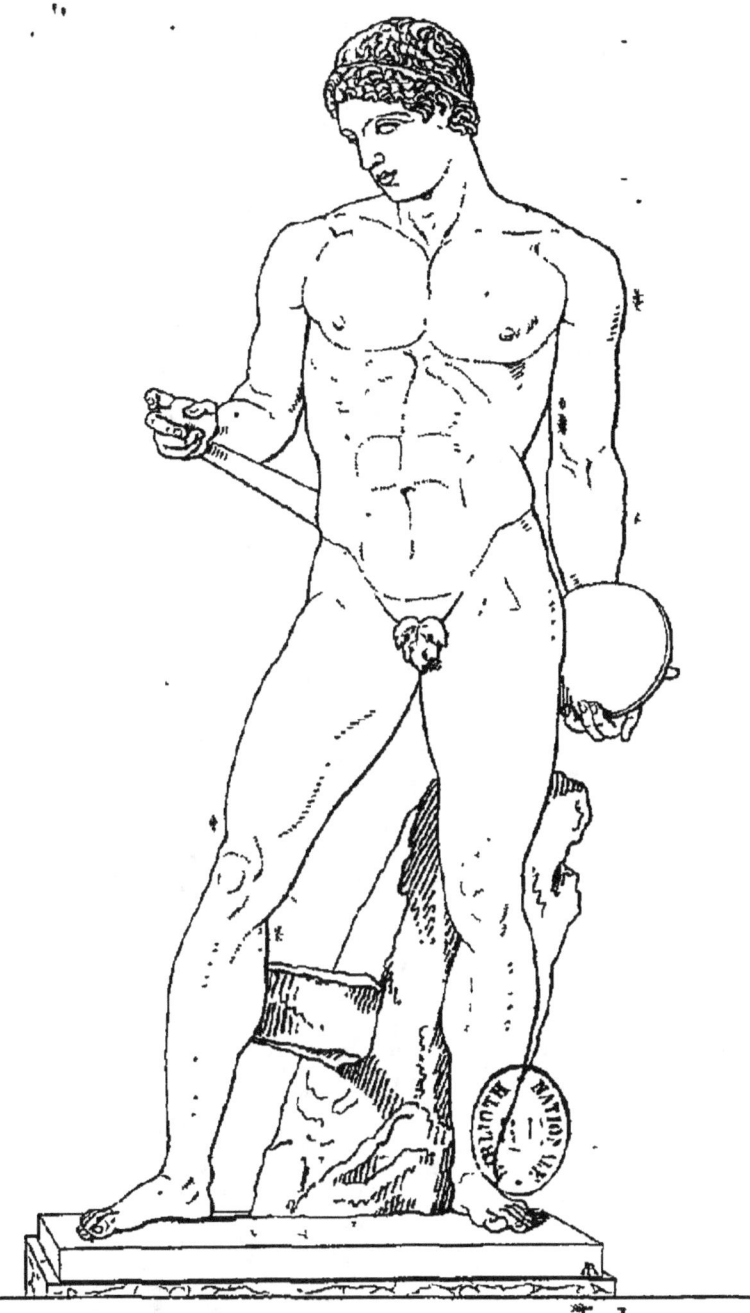

DISCOBOLE EN REPOS

DISCOBOLO IN RIPOSO

DISCÓBOLO EN REPOSO.

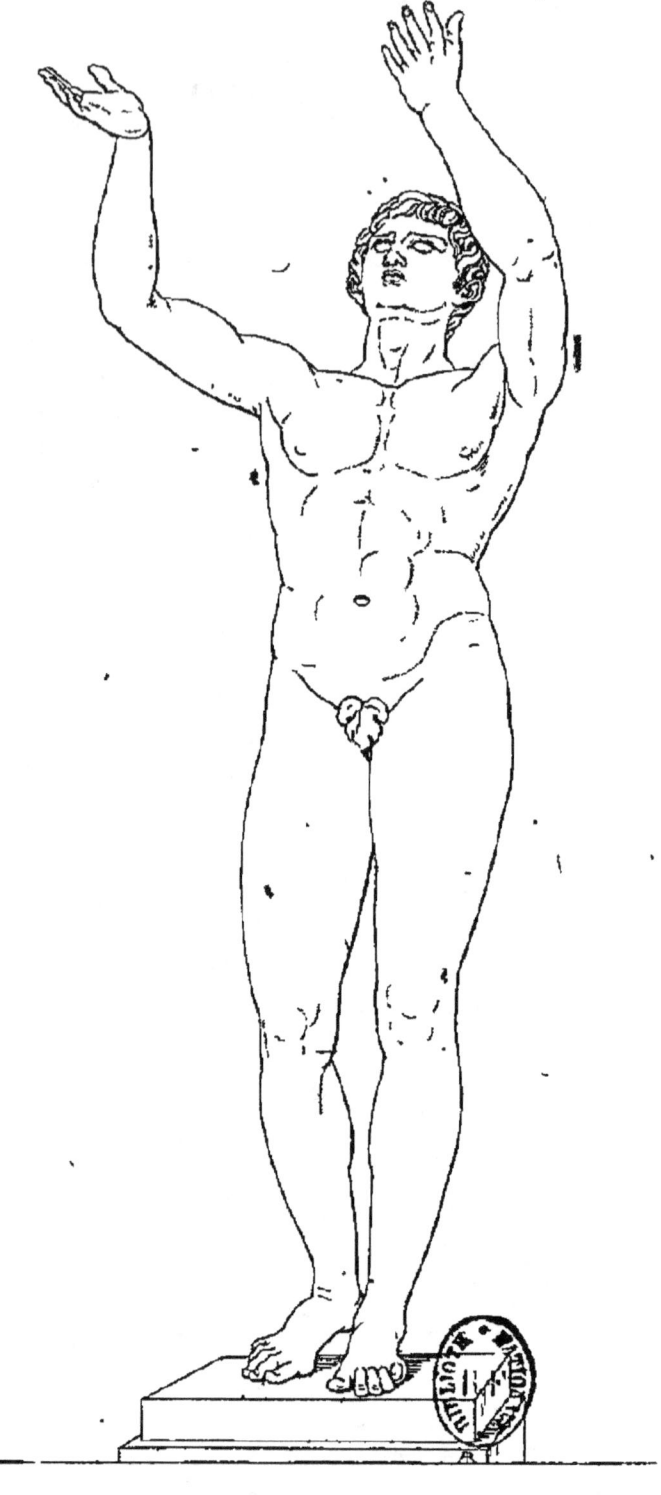

JEUNE HOMME REMERCIANT LES DIEUX
GIOVANE CHE RINGRAZIA GLI DEI
UN JOVEN DANDO GRACIAS A LOS DIOSES

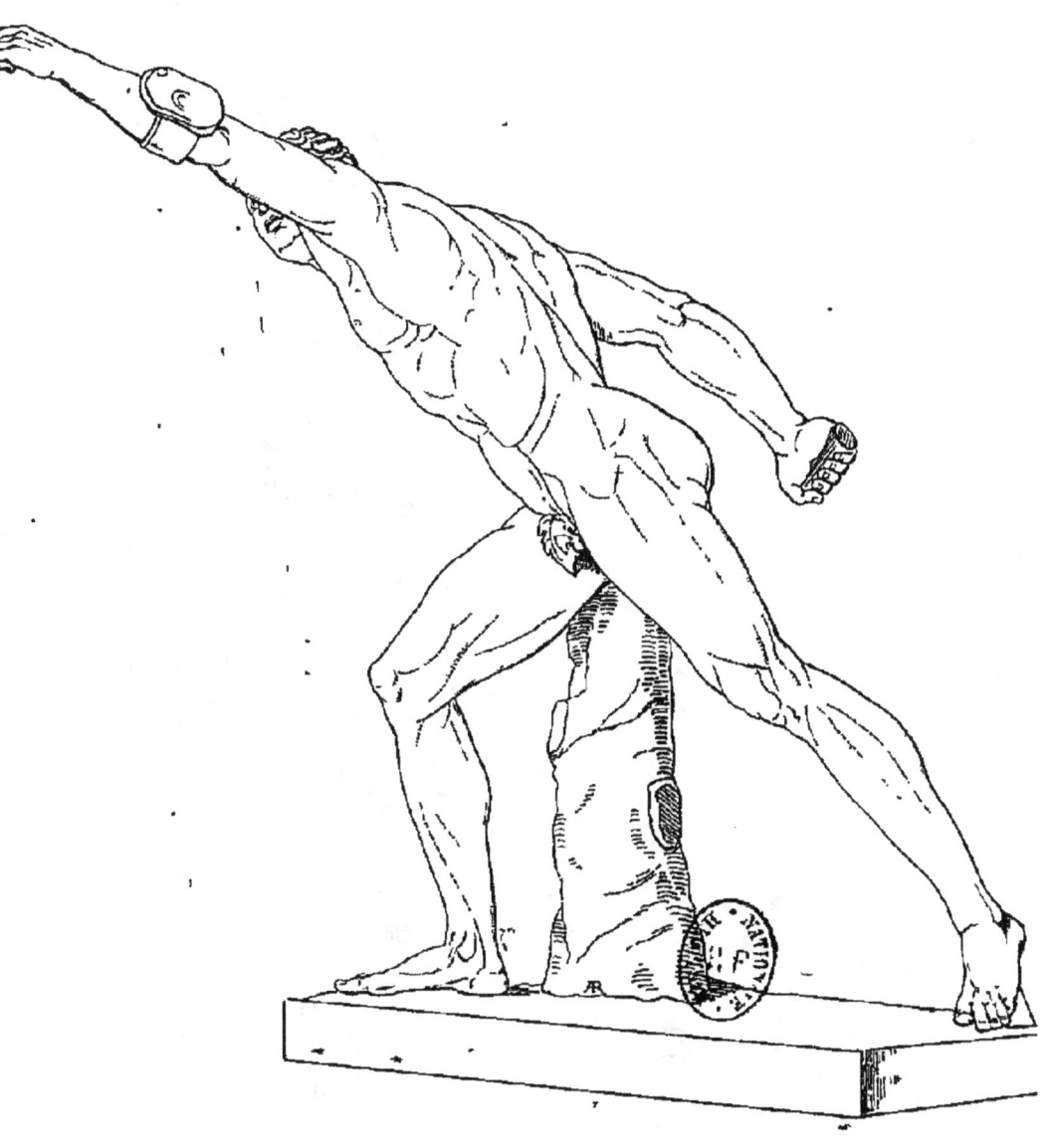

GLADIATEUR COMBATTANT
GLADIATORE COMBATTENTE
UN GLADIADOR COMBATIENDO.

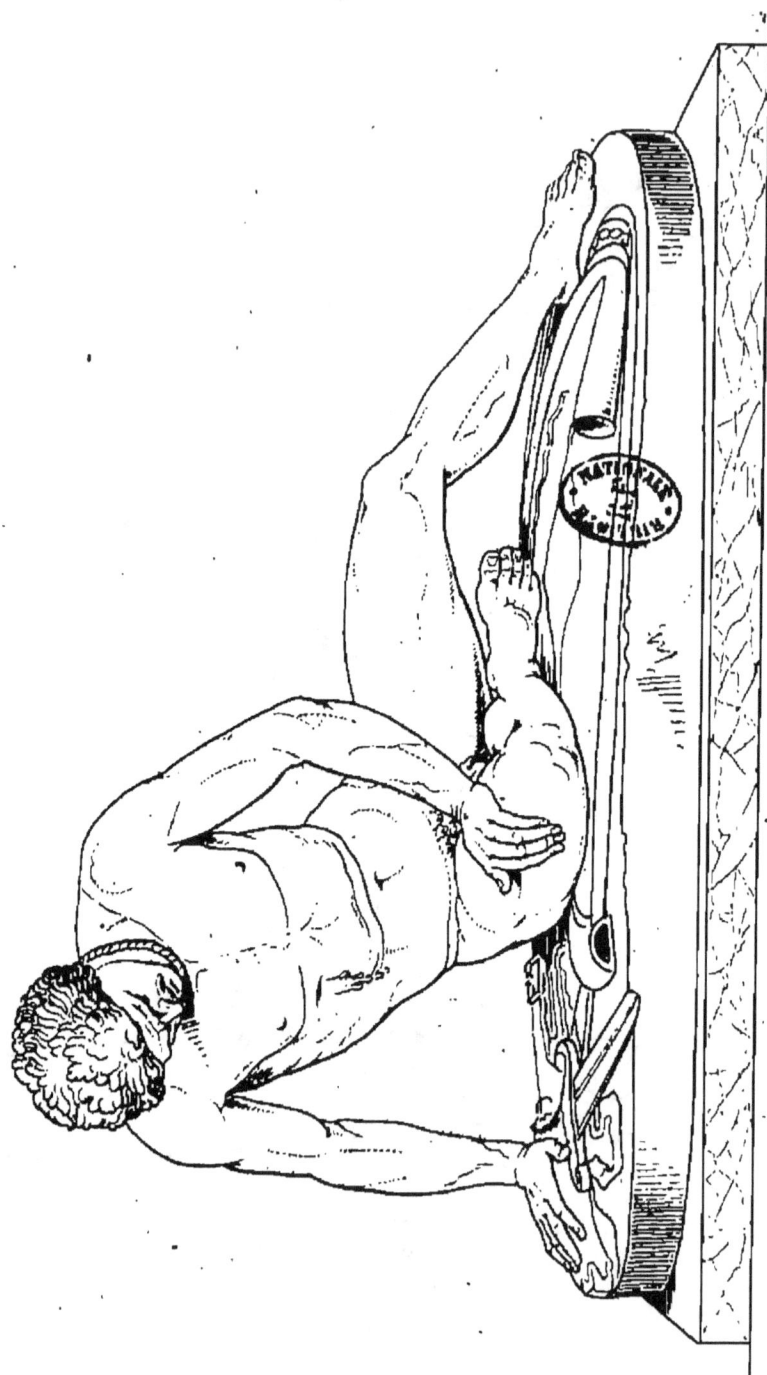

GLADIATEUR MOURANT.

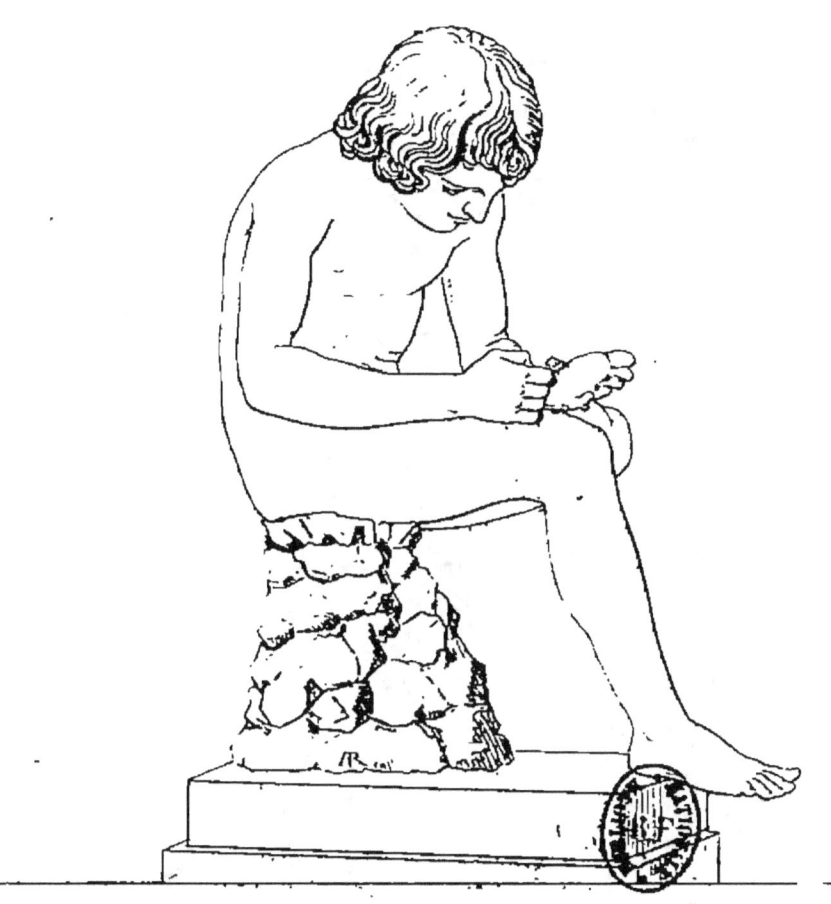

LE TIREUR D'ÉPINES.

GIOVINE CHE SI LEVA UNA SPINA

UN JOVEN QUE SE SACA DE PUA

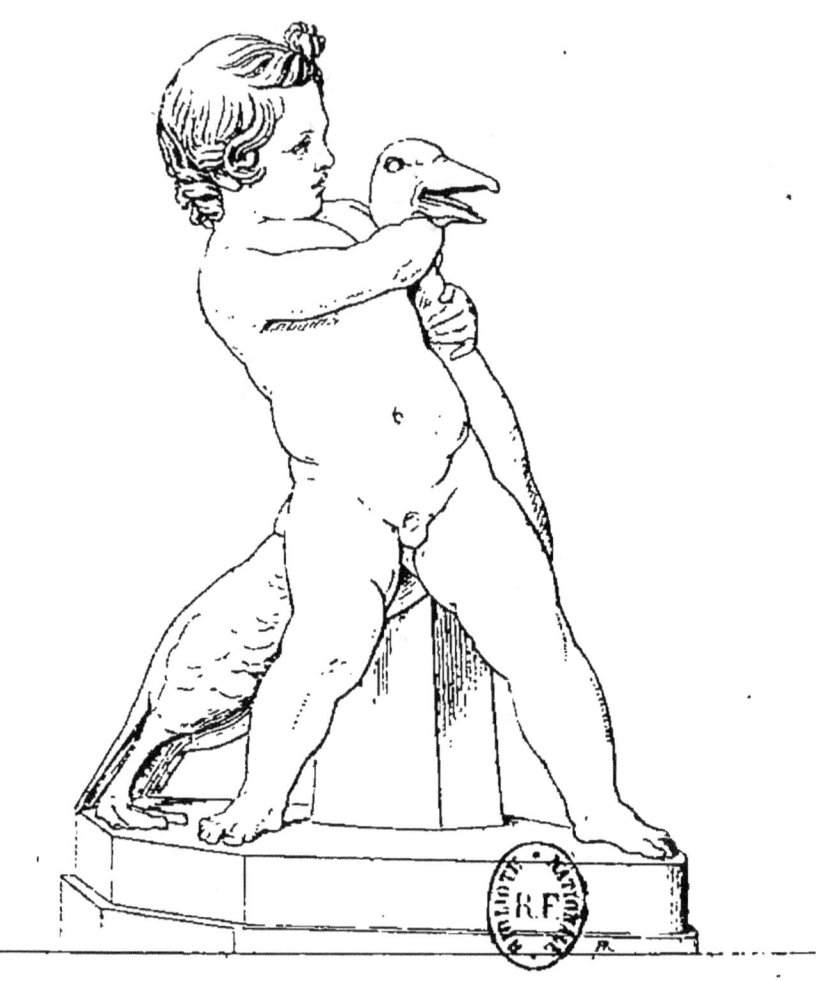

ENFANT JOUANT AVEC UNE OIE

FANCIULLO CHE SCHERZA CON UN'OCA.

UN NIÑO JUGANDO CON UN GANSO

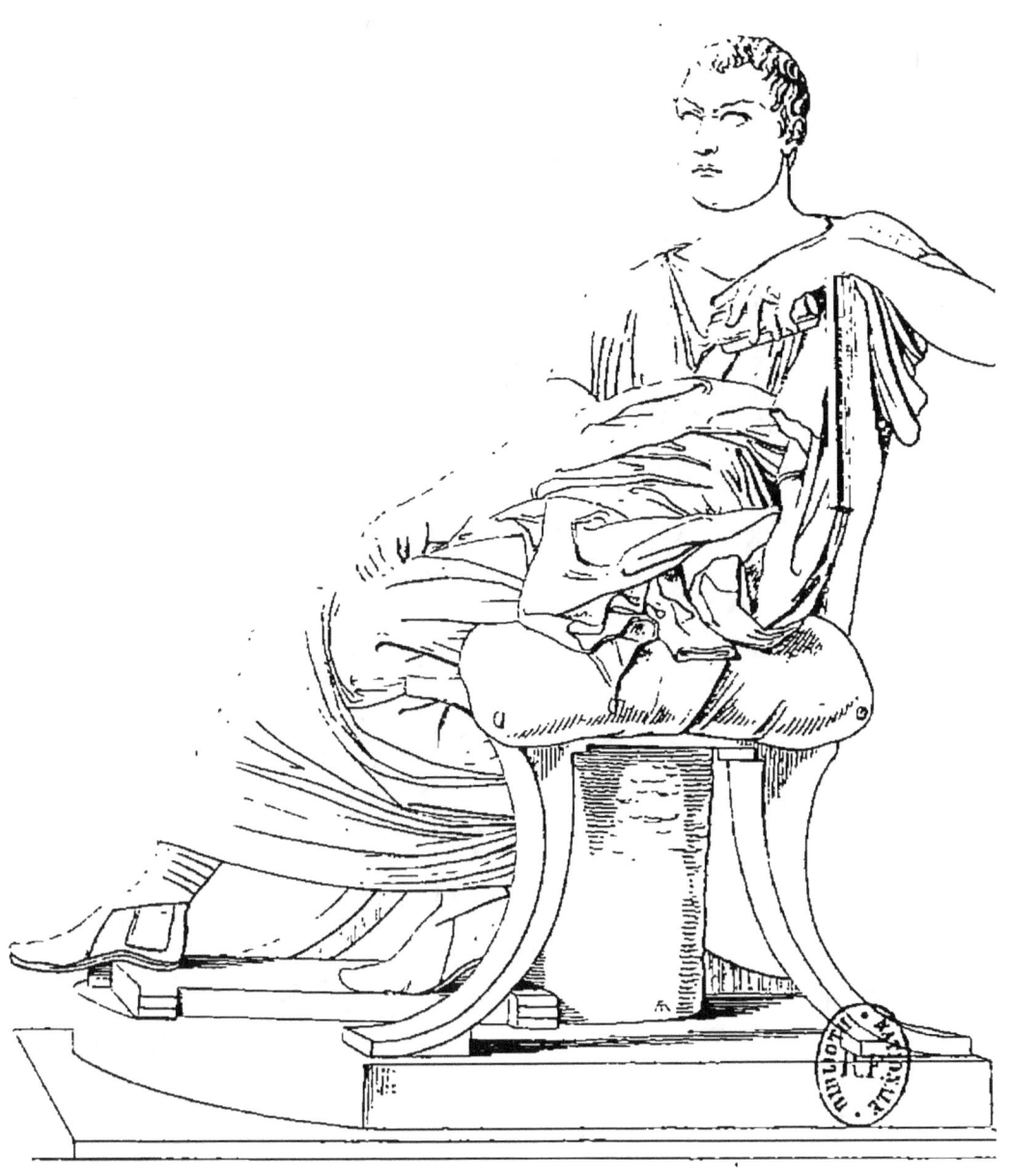

MÉNANDRE

MENANDRO

T. 9 P. 86

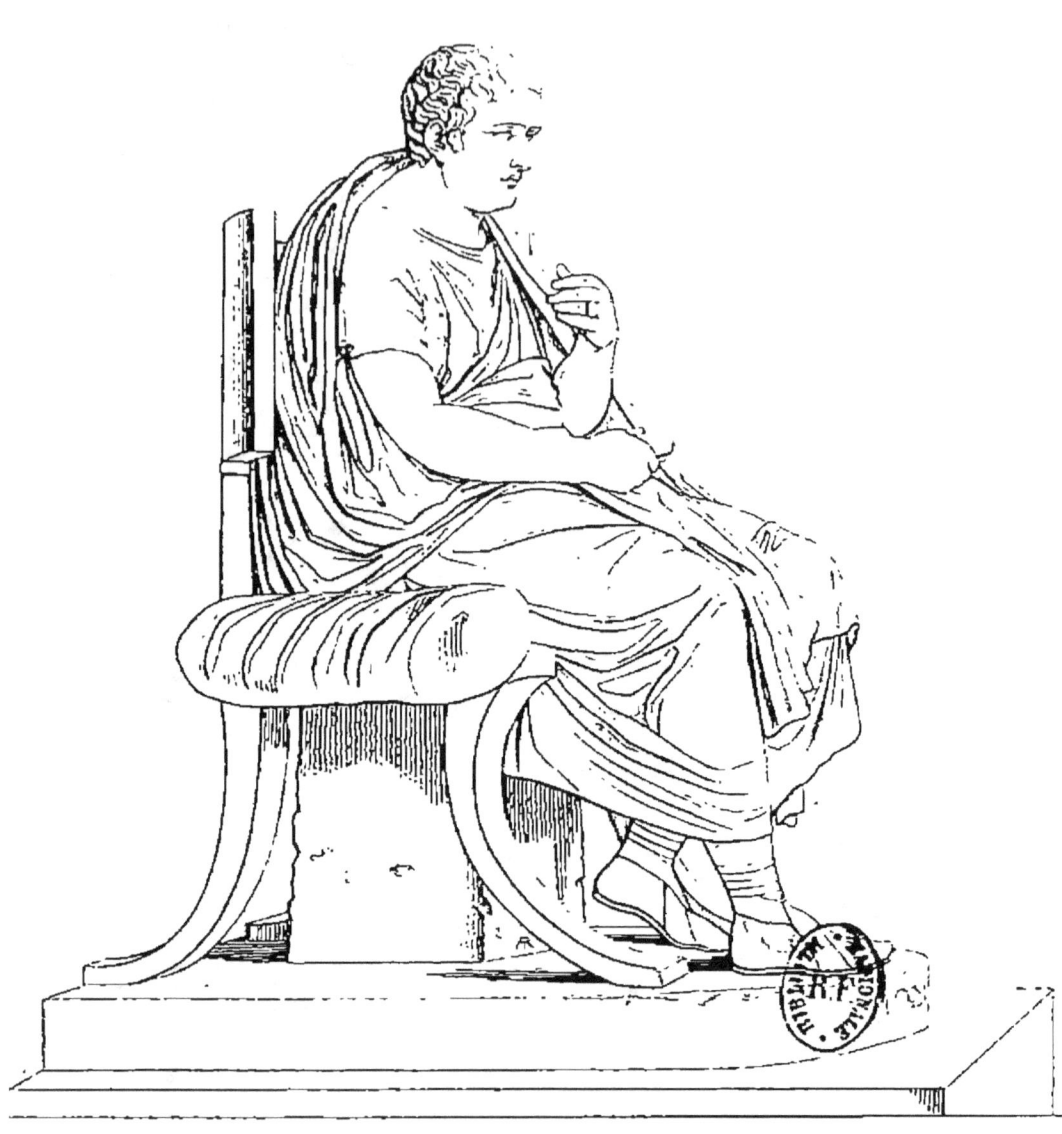

POSSIDIPPE

POSSIDIPPO

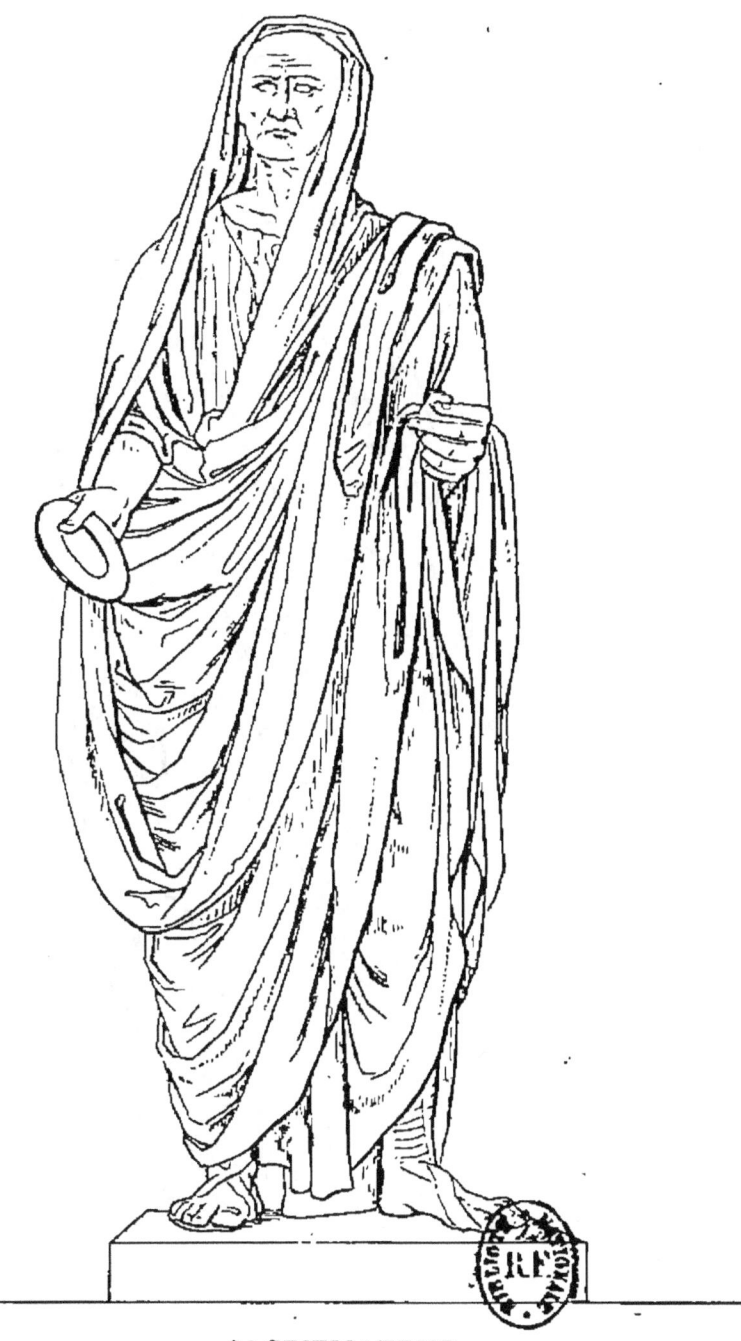

SACRIFICATEUR

SACRIFICATORE.

T.9 P..88

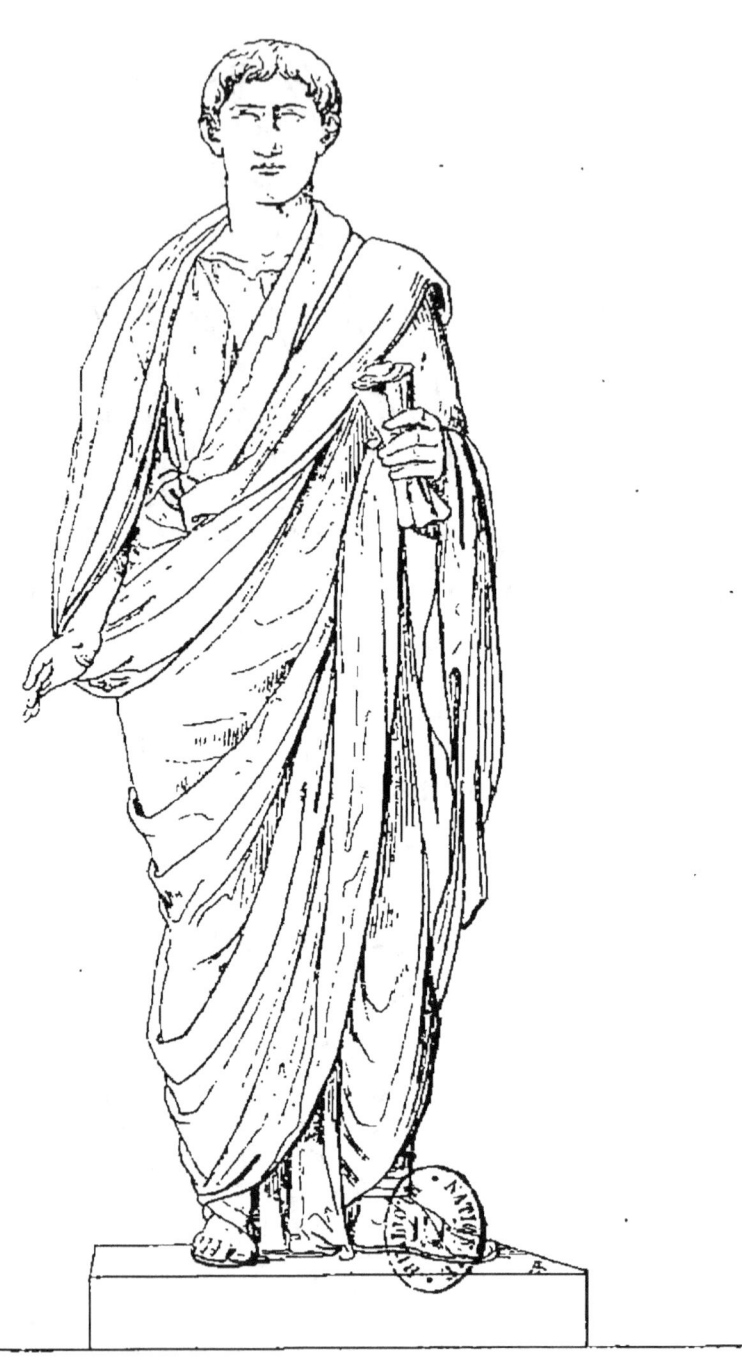

AUGUSTE

T. 9 P. 89

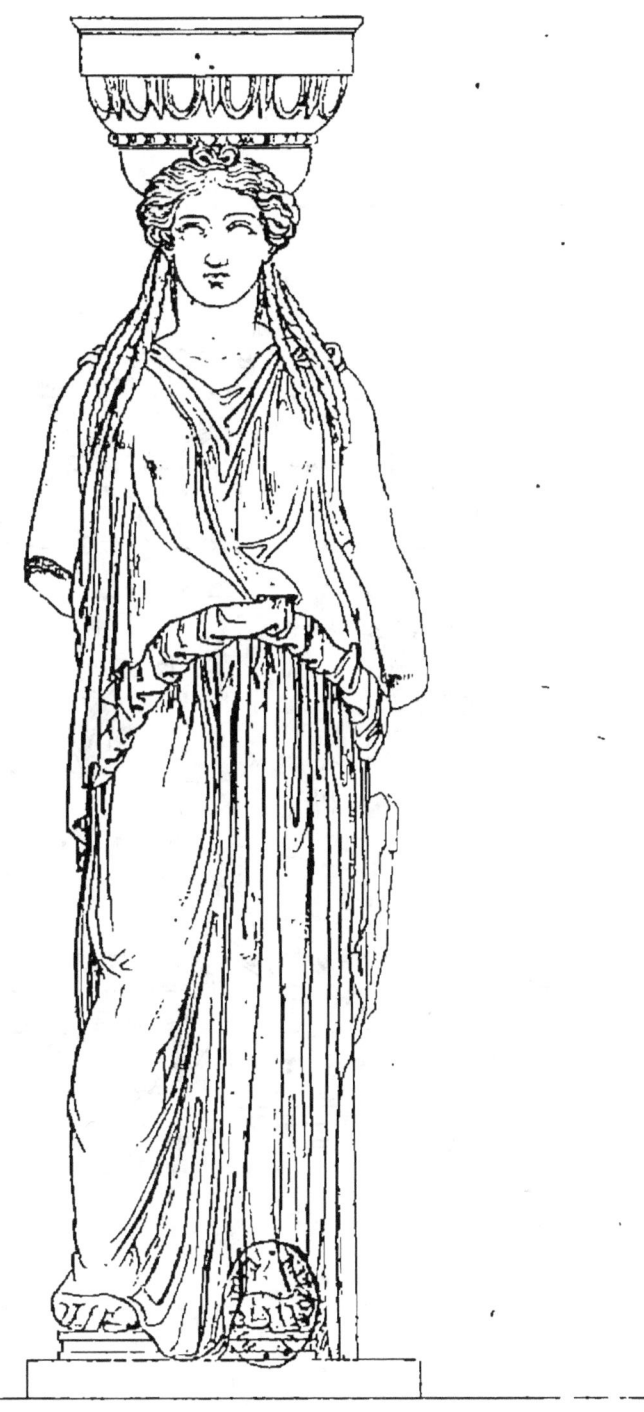

CARYATIDE.

CARIATIDE

JUPITER ET DEUX DÉESSES.

GROUPE DE...

JUPITER DES DROSAS.

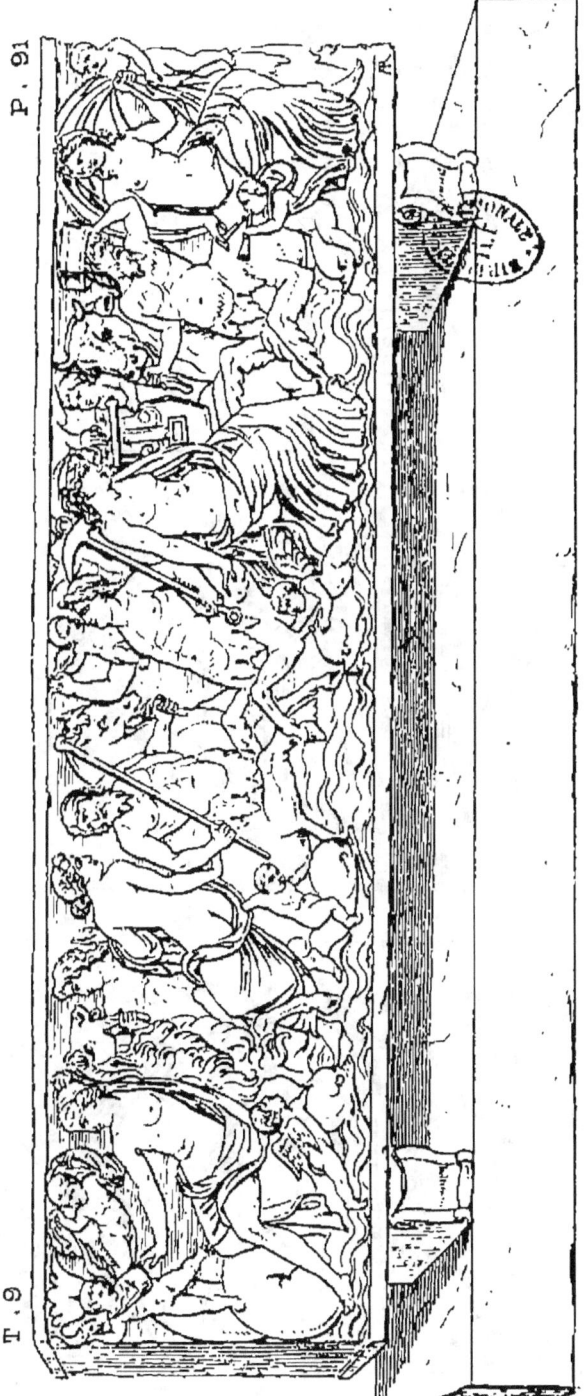

CHŒUR DE NÉRÉIDES.

CORO DI NEREIDI.

CORO DE NEREIDAS.

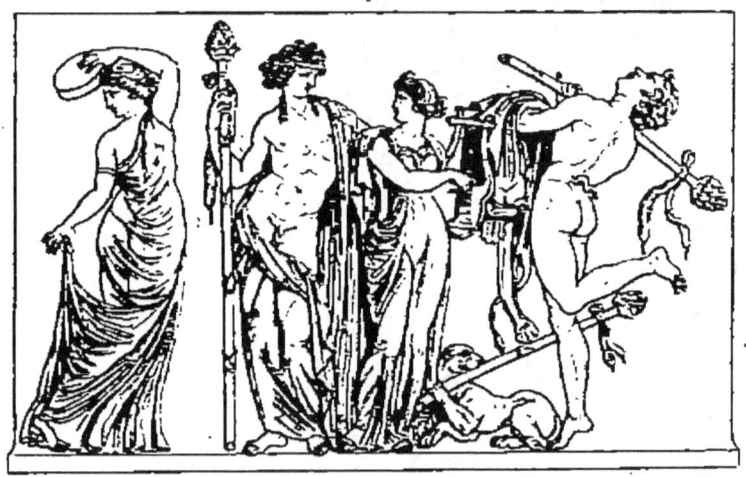

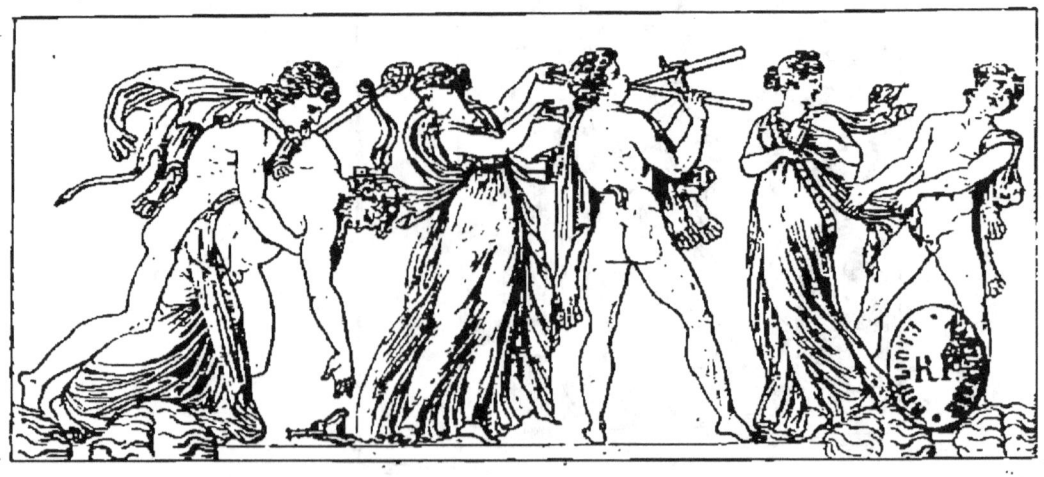

BACCHANALE SUR LE VASE BORGHÈSE

BACCANALE SUL VASO BORGHESE

BACANAL DEL VASO BORGHESE

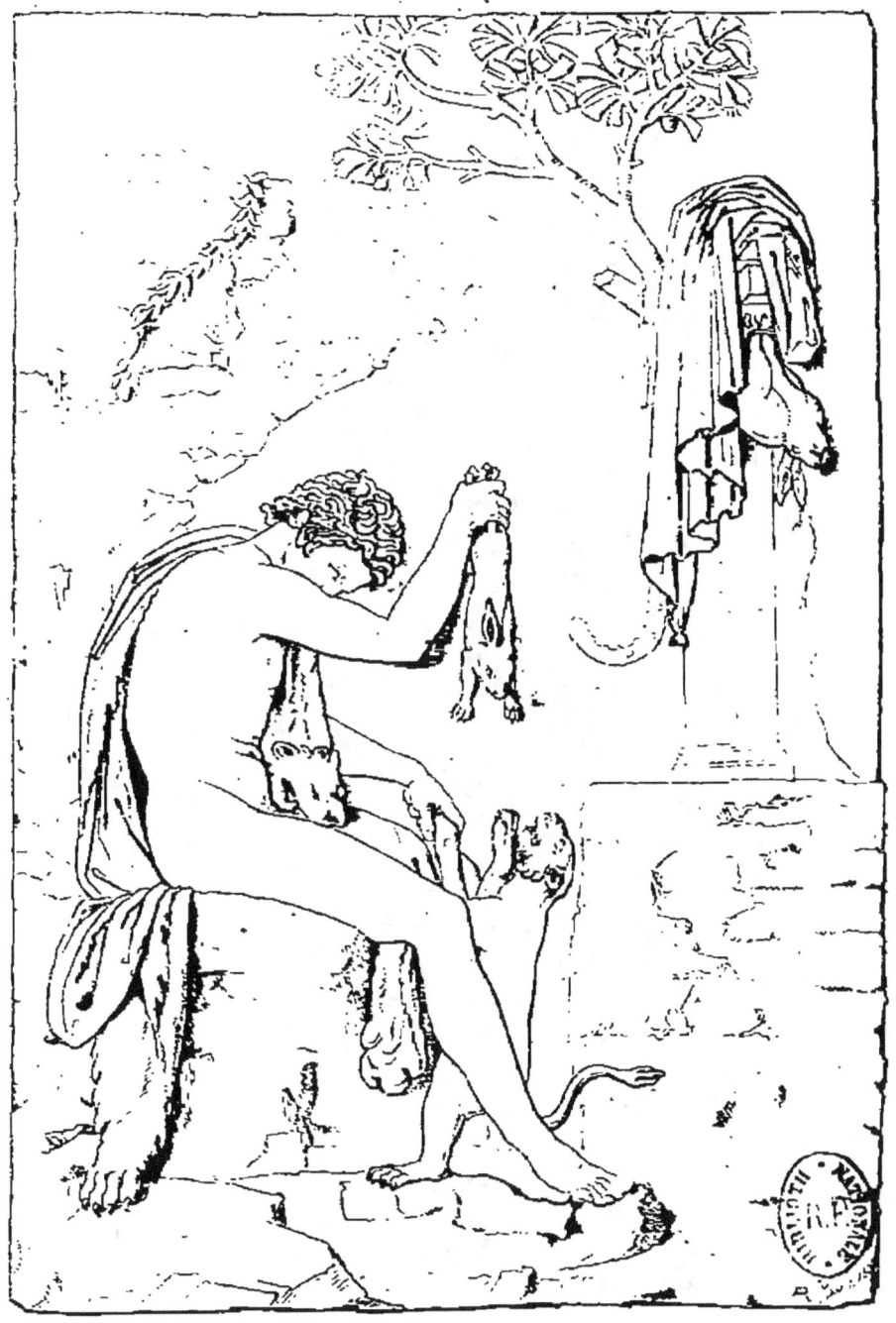

FAUNE CHASSEUR.

FAUNO CACCIATORE.

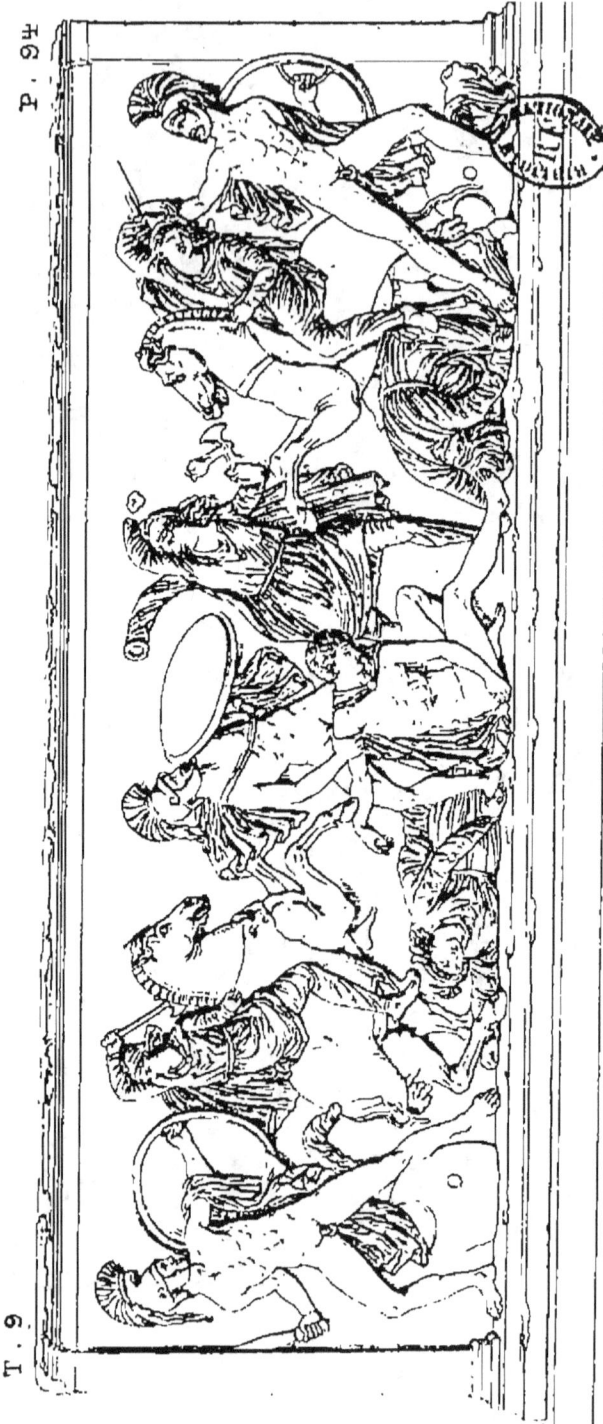

COMBAT DES AMAZONES
COMBATTIMENTO DELLI AMAZONI

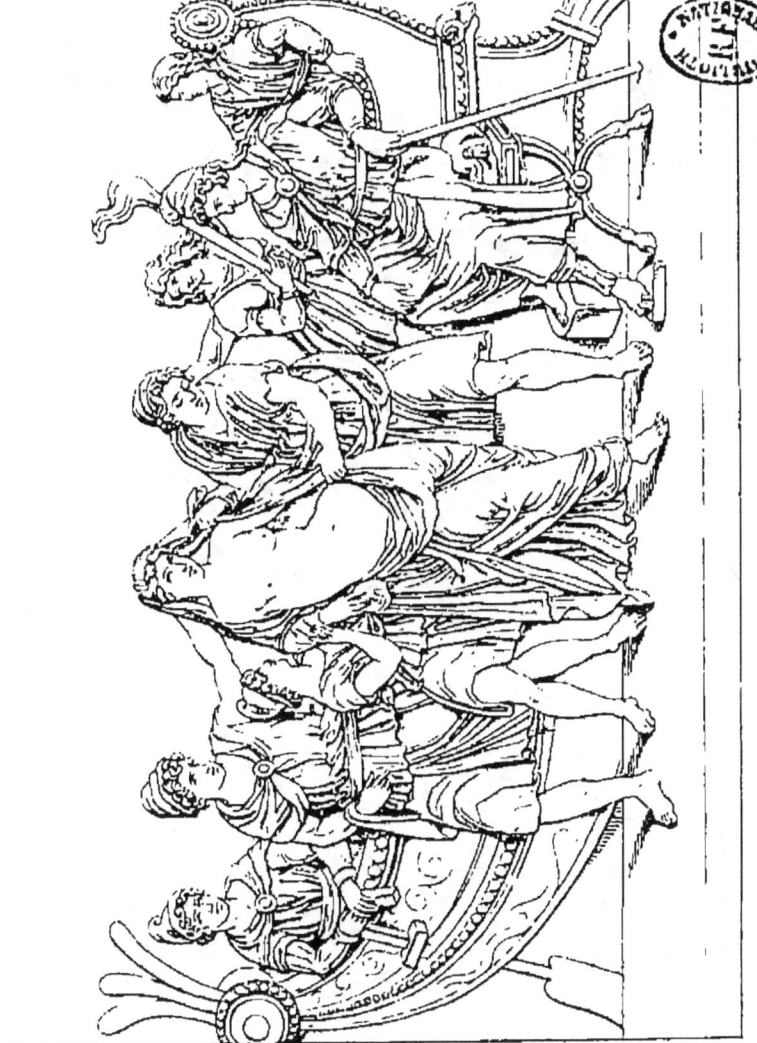

ENLÈVEMENT D'HÉLÈNE.

RATTO D'ELENA

ÉLECTRE, CLYTEMNESTRE ET CHRISOTEMIS.

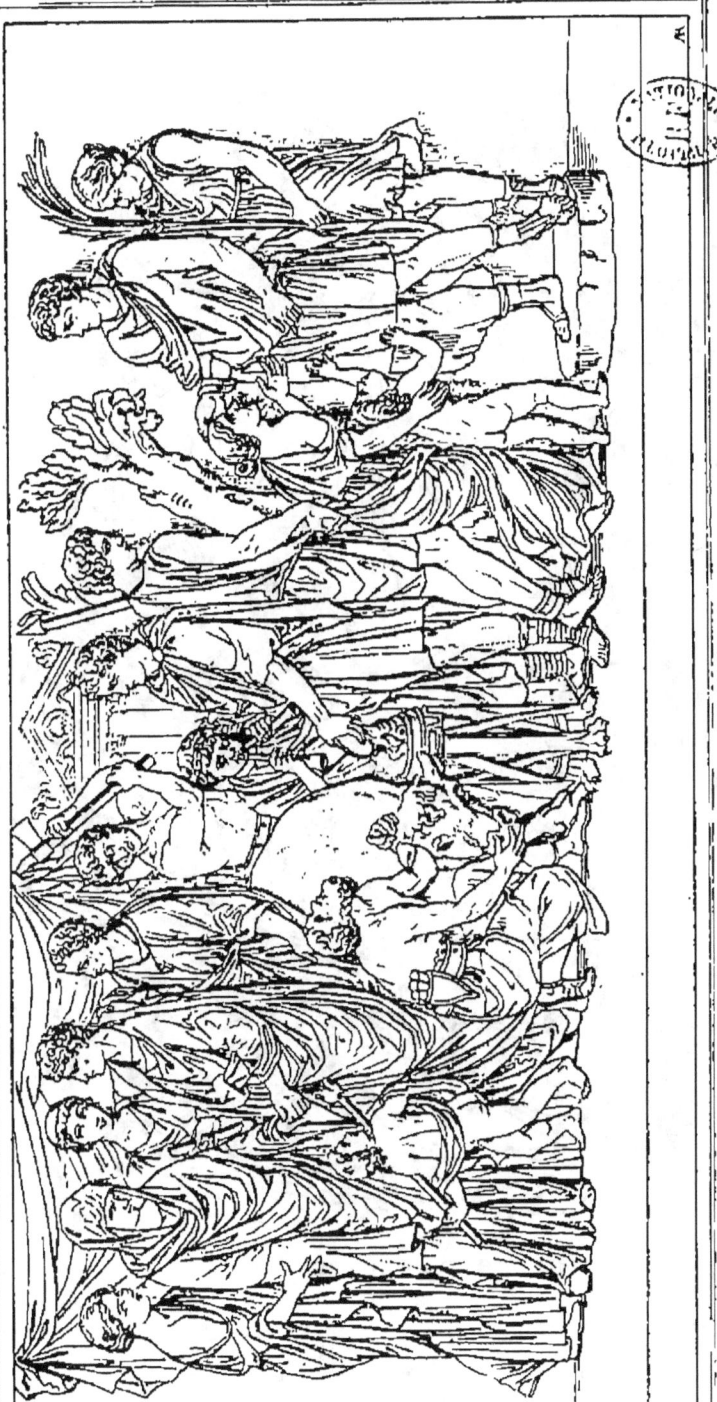

MARIAGE ROMAIN
SPOSALIZIO ROMANO
CASAMIENTO ROMANO.

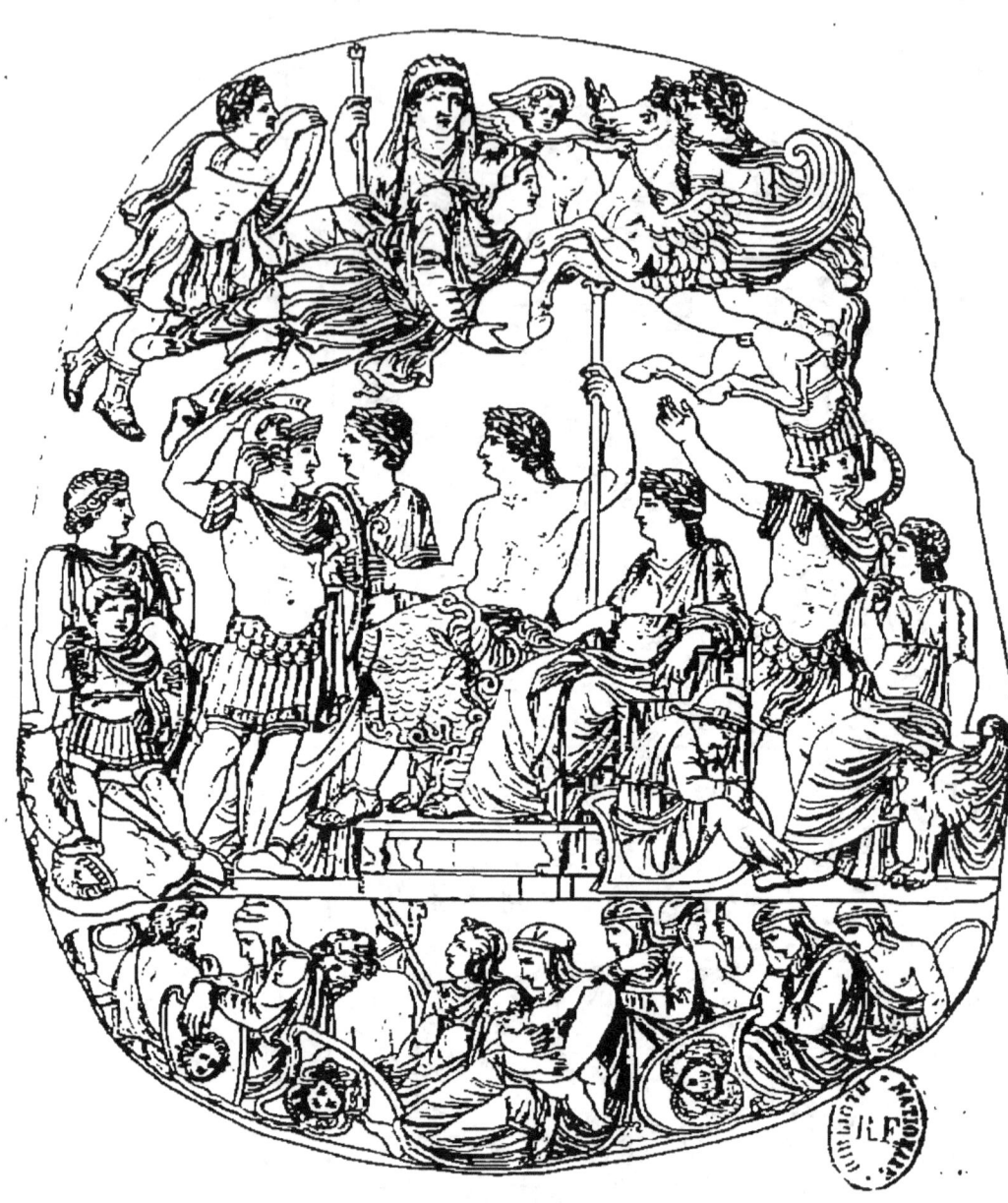

APOTHÉOSE D'AUGUSTE
OU
SACERDOCE DE TIBÈRE ET DE SA FAMILLE

APOTEOSI D'AUGUSTO O SACERDOZIO DI TIBERIO
E DELLA SUA FAMIGLIA.

Lám. 374. APOTEOSIS DE AUGUSTO Ó SACERDOCIO DE TIBERIO
Y DE SU FAMILIA.

APOTHÉOSE D'AUGUSTE

APOTEOSI D'AUGUSTO.

APOTEOSIS DE AUGUSTO

www.ingramcontent.com/pod-product-compliance
Lightning Source LLC
Chambersburg PA
CBHW070955240526
45469CB00016B/890